本書獻給在新冠疫症大流行中，

竭力守護粵劇傳承及爲粵劇發展努力不懈的

粵劇從業員、機構及持份者 。

衞奕信勳爵文物信託

THE LORD WILSON
HERITAGE TRUST

衞奕信勳爵文物信託資助

Transmission of Cantonese Opera
in Hong Kong amidst COVID-19
Pandemic Crisis

香港粵劇在新冠疫情危機中的傳承

鍾明恩 著

中華書局

目　錄

序

挑戰與回應：粵劇在災難中展新篇章
張展鴻教授、陳守仁教授

一

　　本書《香港粵劇在新冠疫情危機中的傳承》的著者鍾明恩教授從危機管理和文化政策的角度，為讀者提出一個對香港粵劇的傳承和推廣，特別是呈現在疫情衝擊下的社會現實情況的深入探討，使大眾對香港本土文化發展，帶來一個非常有建設性和深入的了解和思考。

　　全書除總結外主要分為三個部分：在第一部分，作者首先清楚明確地梳理粵劇作為「非遺」的發展和確立，社會環境在疫情下如何變得被動和怎樣爭取各方面的支援來保障免於各種損失，這些背景描述都為全書脈絡打下重要的基礎。第二部分，作者從粵劇從業員的適應和實踐過程中，使讀者了解到他們／她們活生生在疫下的生活改變和順應時勢的智慧；因為退票和停演使行內不同崗位從業員的收入驟減甚至完全消失，作者和她的團隊通過深入的訪問，藉此記錄和展示了粵劇在疫情下的韌性和社會各界給予的支持。第三部分，作者成功地從粵劇從業員的心聲和經驗，給香港社會大眾展示傳統文化面對的挑戰和提出一連串往後需要關注的問題。

　　本書不單是粵劇從業員疫下生活的整理，更重要的是疫後香港社會大眾對「非遺」保育工作方向的提問和反思。

二

　　綜觀粵劇發展史，粵劇從業員經歷波折以至災難，並非罕見。麥嘯霞的《廣東戲劇史略》（1940）論述粵劇的起源時，便記載了今天粵劇戲班子奉為「宗師」的「張五師傅」的事跡。

　　話說清代雍正（1722-1735 在位）年間，綽號「攤手五」的「張五」本來是在京城北京獻藝維生的名伶，因為不滿清廷專制，每次登台演出總發表革命言論。清廷官員被他觸怒，正擬捉拿他來懲治，豈料張五易服、化妝為女子，逃亡來到廣東佛山鎮大基尾，還教授粵班子弟京腔（即當時的弋陽腔）和崑曲，並改良粵班組織、擴大它的規模，以及創立「瓊花會館」。[1]

　　可見，早在近三百年前，張師傅已憑個人機靈逃過災難。演戲的本質正是「扮演」和「變身」，運用它來回應災難的挑戰，足見伶人異於常人的應變能力。

　　其後，《廣東戲劇史略》也記載了十九世紀中葉因太平天國（1851-1864）之亂引致的「粵劇中衰」。[2] 由於名伶李文茂（？-1858）曾率領戲行子弟加入太平軍對抗清軍，亂平後，清廷由 1864 至 1868 年禁止本地班演出「廣腔」[3]，並到處追捕粵劇戲班子弟。粵班子弟四散逃亡，不少向南走到由英國人管治的

1　見陳守仁編注《早期粵劇史 —— 麥嘯霞〈廣東戲劇史略〉校注》，香港：中華書局，2021:63-64。

2　同上註，72-73。

3　相信當時未有「粵劇」之名。

香港，也有逃到東南亞甚至遠至澳洲，[4] 把粵劇帶到多處地方。

當年流遷香港[5] 的避亂人士和戲班伶人，可能觸發了 1852 至 1870 年間第一批香港戲曲戲院的建立，作為自此傳承粵劇的一個新基地，揭開了香港粵劇史的序幕。

逃亡之外，當時也有不少粵班子弟緊守本來崗位，憑藉堅毅不屈的精神，用各種方式把粵劇傳承下去，使粵劇不致失去在廣東省的基地。同時，機靈的伶人也掌握這個契機，把粵劇「改頭換面」。

話説清代乾隆（1735-1796 在位）年間，廣東本地班在弋陽腔、湘劇高腔和崑山腔曲牌的基礎上，吸收了已定型為板腔體的梆子腔。

「二黃」是湖北和安徽戲班藝人共同打造的板腔體，也是形成於乾隆年間，可能早在乾隆四十年（1775）前後，已經由安徽和江西戲班帶入廣東。[6] 然而，據説在太平天國之亂爆發之前，「二黃」並未被廣東藝人普遍接受。

粵劇被清廷禁演期間，部分機智的廣東藝人為避耳目，除使用崑腔、弋陽腔、湘劇高腔和梆子腔外，也吸收二黃，形成了梆子、二黃並用的板腔體系，號稱是演出用西皮（即「梆

4 本文作者蒙名伶阮兆輝先生提供口述資料，謹此致謝。

5 見梁沛錦《粵劇研究通論》，香港：龍門書店，1982:249-250。

6 見劉文峰〈試論粵劇的形成和改良〉，載崔瑞駒、曾石龍編《粵劇何時有：粵劇起源與形成學術研討會文集》，香港：中國學術評論出版社，2008:13。

子」）、二黃的「京劇」，實際上已開始使用「現代粵劇」唱腔的「梆、黃」架構。[7] 這種靈活變通，不只令粵劇保存一線生機，也豐富了粵劇的聲腔。

2020 至 2022 年，當代香港粵劇在歷史高峰急轉直下，原因非因戰事，而是一場蔓延全球的新冠肺炎疫情。

鍾明恩教授的專著《香港粵劇在新冠疫情危機中的傳承》總結的研究工作，是針對新冠肺炎疫情對香港粵劇從業員的嚴厲衝擊，既涉及敍述這衝擊的具體情況、從業員的多種反應、政府的各種支援、業界團體發起的「自助」與「自救」活動，也交代香港粵劇經歷了這個「史無前例」的風波後的「生態改變」，並前瞻粵劇從業員可能汲取的教訓。

書中提及不少戲班從業員在「失業」期間自強不息，有些勇於嘗試其他職業、有些進修、有些努力練功、有些從事網上教學、有些從事粵劇和粵曲的創作或研究、有些鑽研電腦及媒體科技、有些靜心思考改良粵劇，都是靈活變通的例子，媲美太平天國亂後仍然孜孜不倦、努力傳承粵劇、藉機改革粵劇的粵班子弟。

回到當年粵劇被禁後，至同治七年（1868），終於在同業的努力和巧合機緣下得到解禁，恢復演出。光緒十年（1884），

7　見莫汝城《粵劇聲腔的源流和變革》，廣州：廣州市文藝創作研究所粵劇研究中心，1987:113-118。

伶人合資、合力動工興建「八和會館」，至 1889 年落成，是粵
劇中興的象徵。

　　本書《香港粵劇在新冠疫情危機中的傳承》也敘述了當代
「八和會館」在疫情期間一直扮演積極和主導的角色，向政府
有關部門爭取發放給戲班從業員的援助。其中主席汪明荃、幾
位副主席和一眾理事功不可沒，值得致敬。

　　「挑戰與回應」是著名英國歷史學家湯恩比（A. J. Toynbee,
1889-1975）提出的理論，認為一個國家、民族、一種文化
的存亡和興衰，完全取決於成員對一浪接一浪的「挑戰」
（challenges）的「回應」（responses）。

　　我們深信，香港粵劇從業員的靈活回應，足以應付新冠肺
炎疫情給香港粵劇帶來的考驗和挑戰。在疫情期間藝人作出各
種自強不息的嘗試，都是不同社會角色的「扮演」。掌握演戲
是藝人的「軟實力」，其潛力無窮。隨着香港粵劇從業員教育
水平和社會閱歷的不斷提升，這種「軟實力」絕對不能輕視，
很可能會為香港粵劇翻開新的篇章。[8]

　　至於香港粵劇在「後疫情」時代的生態改變，以及從業員
如何應對未來的其他各種挑戰，則我們只能拭目以待。

8　疫情期間創作的新劇目中，令我們印象最深的是新秀演員文華自
　　編、自演的《醫聖張機》，為粵劇注入了新題材和時代氣息。

前言

　　2019 冠狀病毒病令香港粵劇界受到史無前例的衝擊，劇場被迫關閉，演出全面停頓，從業員生計大受影響，業界前景呈現一團迷霧。粵劇於 2006 年獲列入「第一批國家級非遺代表性項目名錄」[1]，並在 2009 年被聯合國教科文組織列入「人類非物質文化遺產代表作名錄」[2]，粵劇作為國家級非物質文化遺產，我們應當竭盡一切所能予以最高級別的守護及保育；然而，在全球疫情大流行下，粵劇發展受到極大的衝擊，甚至面臨傳承中斷的危機。事實上，在疫情前，粵劇在香港的傳承已面臨多項嚴峻的挑戰，當中包括觀眾人口的年齡老化、年青人的文化身份認同危機及神功戲的萎縮等，加上一場亘古未見的世紀疫症，更令粵劇界雪上加霜。

　　基於以上的挑戰，筆者在 2020 年開展了有關疫情對香港粵劇界影響的研究，期盼為這歷史時刻留下一些印記，並為未來粵

1　中華人民共和國中央人民政府（2006），「國務院關於公佈第一批國家級非物質文化遺產名錄的通知」，http://www.gov.cn/gongbao/content/2006/content_334718.htm

2　香港特別行政區政府（2009），「政府歡迎粵劇列為聯合國《人類非物質文化遺產》」，https://www.info.gov.hk/gia/general/200910/02/P200910020282.htm

劇的傳承及發展提出一些參考或啟示。透過採用社會科學的研究方法，本研究旨在：（一）調查疫情對粵劇界構成的影響；（二）檢視粵劇界從業員及各持份者在疫情期間的應變；及（三）探討及分析疫情有否或如何影響從業員的專業發展態度及對粵劇前景的觀感。最終，希望能透過是次研究項目，對未來的粵劇傳承，帶出一些啟示，並能喚起社會各界對粵劇傳承的關注及重視。

研究結果顯示，不少粵劇從業員在疫情期間能有智慧地順應轉變，靈活應變，自強不息，在危機中緊守崗位，並尋求新的機遇；亦有一些從業員為了生計，在疫情期間轉行從事其他行業，導致業界面臨人才流失的問題。總括而言，面對逆境，粵劇行業展現了強大的韌性，努力尋覓走出困境的各種方法及策略，創造了不少的正面轉變（positive transformation）及粵劇生態上的「新常態」。

本書得以完成和出版，實在有賴多方人士和機構的協助。毫無疑問，這研究的完成首先要感謝的是六十多位受訪者，若缺少了他們的慷慨幫忙、坦誠相告，本研究實在是難以進行，本書亦難以面世，本人謹此衷心致謝。本書所載錄的研究成果，是根據研究項目「2019 冠狀病毒病對香港粵劇的衝擊」（The Impact of Covid-19 on Cantonese Opera in Hong Kong），這項研究項目由「衞奕信勳爵文物信託」研究基金支持，在此我必須感謝「衞奕信勳爵文物信託」及各位委員對這項研究的鼎力支持。另外，我亦必須衷心感謝陳守仁教授及張展鴻教授，為這項研究在粵劇及非物質文化遺產方面提供了很多非常寶貴的學術意見、在本研究的不同階段提供了重要的支持，以及為

本書作序及審校。我必須對我的研究團隊致謝，我非常感謝蔡啟光先生的專業支援、數據收集，以及為本書提供了一些珍貴的照片，我亦感謝本研究計劃的助理蔡宛螢小姐及李函崏小姐在研究數據整理上的支援。非常感謝潘銘基教授為本書在中國語文及出版方面提供了很多寶貴的意見。當然亦要感謝香港中文大學文化管理文學士課程 Prof. Frank Vigneron 以及其他同事對本人在專著出版和研究上的意見、協助及支持。

我必須感謝香港八和會館及一桌兩椅慈善基金對本研究的支持，提供了很多彌足珍貴的資料及照片。我非常感謝香港粵劇學者協會、衞奕信勳爵文物信託，以及香港公共圖書館的邀請及悉心安排，讓我有機會在文物講座系列「神功粵劇在香港的發展」中分享這項研究的初步成果，並公開與粵劇名伶阮兆輝教授及青年粵劇演員譚穎倫先生進行訪談，與粵劇持份者及公眾展開了有建設性的相關討論，為這項研究奠下非常重要的根基。我亦特別感謝粵劇名伶阮兆輝教授接受這次公開訪談，並且在本研究中給予寶貴的意見，當然亦要多謝譚穎倫先生在這次公開訪談中的分享。衷心感謝以下學界前輩及同仁為本書給予具有影響力的學術評語，包括李如茹教授、齊悅教授、王忠教授、梁寶華教授、胡娜博士。本書得以出版，我亦必須感謝中華書局（香港）有限公司，中華書局自 2020 年開始，為本書的出版籌劃提供了很多專業的意見及幫忙，特此鳴謝。

鍾明恩

2023 年 1 月 30 日

序論：粵劇在危機中的傳承

粵劇與新冠肺炎

　　粵劇是集戲劇、音樂、文學、武術、舞蹈和美術於一體的綜合性藝術，透過對廣東歷史變遷和世俗風俗的詮釋，以及對香港本土語言特色和文化記憶的保存，成為嶺南文化的代表性傳統文化藝術。[1] 二十世紀初，粵劇是廣州、香港、澳門及其他珠江三角洲等地區非常流行的表演藝術形式。[2] 然而，面對種種社會及政治因素、好萊塢電影和流行音樂等其他娛樂及文化活動的競爭，粵劇在 1960 年代至 1990 年代初期的受歡迎程度明顯受挫。[3] 及後，在後殖民時期的香港（post-colonial Hong Kong），社會對保存歷史記憶愈來愈

1　Ma, H. (2022). The Missing Intangible Cultural Heritage in Shanghai Cultural and Creative Industries. *International Journal of Heritage Studies*, *28* (5), 597-608. doi:10.1080/13527258.2022.2042717.

2　Ng, W. C. (2015). *The Rise of Cantonese Opera*. Urbana: University of Illinois Press.

3　Chan, S. Y. (2019). Cantonese opera. In S. W. Chan (Eds.), *The Routledge Encyclopedia of Traditional Chinese Culture* (pp. 169-185). London: Routledge.

重視，對粵劇作為中國傳統文化藝術的意識亦逐漸提升。最重要的是，粵劇於 2006 年被正式列入國家級非物質文化遺產名錄，[4] 並於 2009 年被聯合國教育、科學及文化組織（UNESCO）列為人類非物質文化遺產（Intangible Cultural Heritage of Humanity），[5] 為粵劇藝術的保育及傳承帶來了巨大的推動力。

　　自從粵劇被聯合國教育、科學及文化組織官方性認可為「人類非物質文化遺產」後，香港特區政府對未來的粵劇發展、傳承及保育作出了重新的檢視，投放於推廣粵劇的資源亦因而日增，希望將粵劇發展為具代表性的中國傳統文化，並藉此弘揚國粹，提升國民身份（national identity）認同。[6] 這包括了多方面軟硬件的配套及發展，如發展高山劇場為粵劇專用表演場地、油麻地戲院為新秀培訓和演出的基地、將粵劇列入為香港中學文憑試（HKDSE）音樂科的其中一個部分、成立「粵劇發展基金」、在西九文化區興建專

4　中華人民共和國中央人民政府（2006），「國務院關於公佈第一批國家級非物質文化遺產名錄的通知」，http://www.gov.cn/gongbao/content/2006/content_334718.htm

5　香港特別行政區政府（2009），「政府歡迎粵劇列為聯合國《人類非物質文化遺產》」，https://www.info.gov.hk/gia/general/200910/02/P200910020282.htm

6　Chung, F. M. Y. (2022). *Music and Play in Early Childhood Education: Teaching Music in Hong Kong, China, and the World*. Singapore: Springer Nature.

為戲曲而設的戲曲中心及於香港演藝學院開設第一個粵劇學
位課程。[7] 然而，儘管回歸後香港特區政府大力推動粵劇的
發展，但粵劇的傳承仍然面對各種巨大的挑戰，例如：觀眾
人口的老化、[8] 年青人的文化身份認同危機、[9] 缺乏系統性的
粵劇訓練 [10] 及神功戲的萎縮等，[11] 再加上 2019 冠狀病毒病的
持續蔓延為粵劇界帶來的巨大創傷。以上種種問題，若不加
以檢視及應對，長遠來說，粵劇的發展或許面臨逐漸式微的
危機。

7 Chung, F. M. Y. (2022). Safeguarding traditional theatre amid trauma:
 career shock among cultural heritage professionals in Cantonese opera.
 International Journal of Heritage Studies, *28*(10), 1091-1106.

8 Consumer Search Hong Kong Limited (2018). *Arts Participation and
 Consumption Survey (Final) Report*. Hong Kong: Hong Kong Arts
 Development Council. http://www.hkadc.org.hk/media/files/research_
 and_report/Arts%20Participation%20and%20Consumption%20
 Survey%20%E2%80%93%20Final%20Report/Arts%20Participation%20
 and%20Consumption%20Survey%20-%20Final%20Report.pdf

9 Chung, F. M. Y. (2021). Translating culture-bound elements: A case study
 of traditional Chinese theatre in the socio-cultural context of Hong
 Kong. *Fudan Journal of the Humanities and Social Sciences*, *14*(3), 393-
 415.

10 Leung, B. W. (2015). Utopia in arts education: transmission of Cantonese
 opera under the oral tradition in Hong Kong. *Pedagogy, Culture &
 Society*, *23*(1), 133-152.

11 陳守仁、湛黎淑貞（2018），《香港神功粵劇的浮沉》，香港：中華
 書局。

粵劇與全球疫症大流行

 縱使回歸後，香港特區政府對粵劇的傳承及發展大力支持，粵劇亦被正式列入為「聯合國人類非物質文化遺產」，然而，一場世紀疫症的來襲，嚴重地打擊了粵劇的傳承及發展。

 2020 年 1 月，世界衛生組織（World Health Organization）正式宣佈 2019 冠狀病毒病（Coronavirus-COVID-19）為全球重大公共衛生事件。[12] 2019 冠狀病毒病可說是二十一世紀以來最嚴重及具災難性的大流行病疫，各種針對疾病傳播的防疫措施，不但對全球的社會及經濟發展產生了重大的影響，對傳統文化的傳承，亦產生了非常重大的衝擊。因應疫情的迅速蔓延，世界各地很多文化遺產地、博物館和表演場所等，在配合疾病傳播的防疫措施下，均被迫

12 World Health Organization (2020). WHO Coronavirus Disease (COVID-19) Dashboard. https://covid19.who.int/

長時間關閉 [13]。

　　自 2020 年 1 月新冠肺炎疫情在香港爆發以來，整個粵劇行業都面臨着史無前例的衝擊，截至 2022 年年底，香港共經歷五波疫情（見表 1.1）。

13　學術上有不少觀察分析，如 ：Chollisni, A., Syahrani, S., Shandy, A., & Anas, M. (2022). The concept of creative economy development-strengthening post COVID-19 pandemic in Indonesia. *Linguistics and Culture Review, 6*, 413-426; Comunian, R., & England, L. (2020). Creative and cultural work without filters: Covid-19 and exposed precarity in the creative economy. *Cultural Trends, 29*(2), 112-128; Flew, T., & Kirkwood, K. (2021). The impact of COVID-19 on cultural tourism: Art, culture and communication in four regional sites of Queensland, Australia. *Media International Australia, 178*(1), 16-20; Jeannotte, M. S. (2021). When the gigs are gone: Valuing arts, culture and media in the COVID-19 pandemic. *Social Sciences & Humanities Open, 3*(1), 1-7; Khlystova, O., Kalyuzhnova, Y., & Belitski, M. (2022). The impact of the COVID-19 pandemic on the creative industries: A literature review and future research agenda. *Journal of Business Research, 139*, 1192-1210; Naramski, M., Szromek, A. R., Herman, K., & Polok, G. (2022). Assessment of the activities of European cultural heritage tourism sites during the COVID-19 Pandemic. *Journal of Open Innovation: Technology, Market, and Complexity, 8*(1), 55; Oxford Economics (2020). "The Projected Economic Impact of COVID-19 on UK Creative Industries". Oxford Economics. https://www.oxfordeconomics.com/resource/the-projected-economic-impact-of-covid-19-on-the-uk -creative-industries/#: :text=We%20find%20that%20the%20Creative,of%20which%20is%20in%20London ;Pratt, A. C. (2020). COVID-19 impacts cities, cultures and societies. *City, Culture and Society, 21*, 100341; Spiro, N., Perkins, R., Kaye, S., Tymoszuk, U., Mason-Bertrand, A., Cossette, I., Glasser, S. & Williamon, A. (2021). The effects of COVID-19 lockdown 1.0 on working patterns, income, and wellbeing among performing arts professionals in the United Kingdom (April-June 2020). *Frontiers in Psychology, 11*, 4105.

表 1.1　2019 冠狀病毒病：香港疫情 [14]

2019 冠狀病毒病：香港疫情	時段
第一波	2020 年 1 月下旬至 2 月下旬
第二波	2020 年 3 月中旬至 4 月下旬
第三波	2020 年 7 月上旬至 9 月下旬
第四波	2020 年 11 月下旬至 2021 年 5 月下旬
第五波	2021 年 12 月下旬 -

　　疫情在 2020 年對粵劇界的影響最大，因應政府的防疫措施，演出場館數度關閉，以致全年大部分的粵劇演出被迫取消或延期，有關香港特區政府在不同階段公佈的表演場地防疫措施，可見表 1.2–1.6。

表 1.2　香港特區政府於 2020 年 1 月 28 日宣佈加強防疫，並關閉多個公共設施

加強防疫　多個公共設施明起關閉

2020 年 1 月 28 日
康樂及文化事務署、環境保護署、古物古蹟辦事處、衛生署、社會福利署、勞工處、規劃署、運輸署等明日起暫停開放多個設施，直至另行通知，以配合政府「對公共衛生有重要性的新型傳染病預備及應變計劃」下提升應變級別至緊急，以及避免市民聚集。

14　有關 2019 冠狀病毒病在香港的最新發展，見香港特別行政區政府（2023），「2019 冠狀病毒病 - 香港最新情況」，https://chp-dashboard.geodata.gov.hk/covid-19/zh.html

康文署將暫停開放多個文康設施，並取消在有關場地舉行的康樂、體育和文化活動。退票和退款安排稍後公布。「康體通」電腦預訂系統包括櫃枱預訂、網上預訂服務及自助服務站也會暫停服務。

暫停開放的陸上和水上運動設施包括所有體育館、運動場、草地球場、人造草地足球場、網球場、壁球場、草地滾球場、高爾夫球設施、公眾游泳池、泳灘、屯門康樂體育中心、水上活動中心、度假營。

所有博物館、表演場地、公共圖書館和附設自修室、流動圖書館、音樂事務處音樂中心也會關閉。

資料來源：香港政府新聞網「加強防疫，多個公共設施明起關閉」。2020 年 1 月 28 日，https://www.news.gov.hk/chi/2020/01/20200128/20200128_130523_425.html

表 1.3 香港特區政府於 2020 年 7 月 13 日宣佈
康樂文化場地暫停開放

康樂文化場地周三起暫停開放

2020 年 7 月 13 日
康樂及文化事務署宣布，因應 2019 冠狀病毒病的最新情況，所有康樂、文化場地及設施 7 月 15 日起暫停開放，直至另行通告，本月餘下康樂、體育及文化活動亦告取消。

暫停開放的戶外和室內康樂及體育設施包括運動場、草地球場、公眾游泳池、泳灘、體育館等；公園靜態康樂設施和戶外緩跑徑則維持開放。

此外，署方暫停處理所有陸上康體設施和公眾游泳池本月份的預訂申請。

文化設施方面，所有公共圖書館及其自修室、博物館、表演場地和音樂事務處的音樂中心將暫停開放。其中，表演場地主要設施不會早於本月底前開放，博物館所有公眾節目暫停。

設於圖書館和三個港鐵站的還書箱暫停服務，三個自助圖書站亦告暫停，公共圖書館繼續提供電子書及電子資料庫等網上服務。

該署表演場地城市售票網售票處和附設自助取票機暫停開放，城市售票網則只維持網上及流動應用程式購票及票務熱線服務。

康文署表示會繼續密切留意情況，適時檢視有關安排。

資料來源：香港政府新聞網「康樂文化場地周三起暫停開放」。2020 年 7 月 13 日，https://www.news.gov.hk/chi/2020/07/20200714/20200714_112235_47 8.html

表 1.4　香港特區政府於 2020 年 11 月 24 日宣佈在表演藝術
場地實施進一步防疫措施 ，以保障觀眾

政府在表演藝術場地實施進一步防疫措施以保障觀眾

政府發言人今日（十一月二十四日）表示，康樂及文化事務署（康文署）將於十一月三十日起，**在其轄下的表演場地實施進一步的防疫措施，如演出者在有現場觀眾的表演期間不能佩戴口罩，他們須於演出前 72 小時進行政府認可的 2019 冠狀病毒病檢測，並在持有檢測陰性結果證明後，才能參與相關表演，以保障觀眾。**

自十月一日，康文署轄下所有表演場地已恢復接待有現場觀眾的演出或活動，並實施以下的防疫措施：

（一）各表演場地如音樂廳、劇院、演藝廳、文娛廳及表演場，觀眾入座人數不能超過原定可容納人數的七成半，相連的座位不得超過四個，座位須平均分布；
（二）在附屬設施如排練室、音樂室、舞蹈室、演講室、會議室及活動室舉行的活動，每組參加者包括導師最多為四人，組與組之間須保持社交距離，使用人數一般不超過原定可容納人數的七成半；
（三）觀眾在場館內必須佩戴自備的口罩；和
（四）後台工作人員在場館內須時刻佩戴口罩。

鑑於本港 2019 冠狀病毒病疫情反覆，為了在防疫和進行公開現場表演間取得平衡，衛生防護中心於十一月五日發出有關表演藝術的健康指引。因應指引，康文署將於十一月三十日起，在其轄下的表演場地實施進一步的防疫措施，演出者如在有現場觀眾的表演期間不能佩戴口罩，須於演出前 72 小時先做檢測，取得陰性結果才能參與表演，此外，亦須視乎演出日數每 10 天提供更新的陰性檢測結果。如有違規，康文署會保留權利，禁止有關演出者演出。有關詳情已載列於康文署發予場地使用者的租用者須知。

同時，政府會發信予其他非政府主要表演場地的營運者，包括西九文化區管理局、香港演藝學院和香港藝術中心，告知他們康文署轄下表演場地的最新安排。政府呼籲各相關場地的營運者，按實際情況要求不能佩戴口罩的演出者在演出前進行檢測。

資料來源：香港特別行政區政府「在表演藝術場地實施進一步防疫措施以保障觀眾」。2020 年 11 月 24 日，https://www.info.gov.hk/gia/general/202011/24/P2020112400555.htm

表 1.5　香港特區政府於 2020 年 12 月 1 日宣佈，
康文署轄下表演場地的主要設施只開放
供團體作不設現場觀眾的直播或錄播之演出或活動，
以及職業團體的綵排

康文署公共服務最新安排

康樂及文化事務署（康文署）今日（十二月一日）宣布，因應 2019 冠狀病毒病的最新情況，有需要採取進一步限制措施，減少社交接觸。康文署將於明日（十二月二日）起暫停開放部分康樂和文化場地／設施，直至另行通告。

康樂場地方面，康文署轄下所有公眾游泳池及水上活動中心明日（十二月二日）起暫停開放。原定在冬季開放的刊憲泳灘同日起將暫停救生員服務，包括深水灣泳灘、清水灣第二灣泳灘、銀線灣泳灘和黃金泳灘。所有刊憲泳灘的更衣室及沖身設施亦會暫停開放，以減少病毒傳播的風險。市民切勿在泳灘游泳或聚集，以免發生意外。

康文署明日（十二月二日）起暫停開放隊際運動的免費及收費場地包括硬地足球場、草地足球場、棒球場、欖球場、板球場、籃球場、排球場、投球場、手球場、曲棍球場及滾軸曲棍球場等，以免人群聚集，並會陸續關閉上述設施。此外，亦會暫停開放部分康樂設施包括觀眾席、桌球設施及加強清潔措施等。同時，康文署會繼續暫停准許在室內設施進行舞蹈活動及繼續關閉部分康樂設施，包括燒烤場、室內兒童遊戲室及貝澳營地，直至另行通告。

康文署其餘室內及戶外體育處所只可進行小組訓練／課堂，每一小組不得超過兩人，小組之間至少有 1.5 米距離或設有有效分隔，而在舞蹈室、活動室、多用途活動室等設施內進行小組訓練／課堂時，每一訓練小組或課堂連教練在內不得超過兩人（即教練只可進行單對單授課）。康文署發言人提醒市民仍需注意保持社交距離，於戶外康樂場地運動前或運動後須佩戴口罩，室內場地使用者則必須全程佩戴口罩。

康文署會繼續暫停接受及處理租訂室內設施進行舞蹈活動、公眾游泳池和水上活動中心的預訂申請；轄下露天劇場及康體場地作非指定用途活動及免費康體場地銷售活動，以及交通安全城的學校或團體的預訂申請，直至另行通告。

因上述安排而引致的退款，租用人可填妥退款申請表，連同用場許可證正本遞交或郵寄到康文署各分區康樂事務辦事處或各相關康樂場地的櫃枱。退款申請表格可在本署網頁下載（www.lcsd.gov.hk/tc/aboutlcsd/forms/refund.html）。

為減少在疫情期間因短期內關閉場地而引致大量退款申請，增加退款時間，明日（十二月二日）起，「康體通」服務（包括櫃枱、網上預訂及自助服務站）可預訂設施的時間將暫時由十天改為七天，直至另行通告。

在康體活動方面，康文署由明日（十二月二日）起將會暫停所有在公眾游泳池、水上活動中心、室內體育館內的健身室、活動室及舞蹈室舉辦的活動，並暫停舉辦所有桌球及部分隊際的訓練班及同樂日，當中包括足球、棒球、非撞式欖球、籃球、排球、手球及曲棍球。此外，康文署亦暫停接受上述各項活動的報名申請，並為受影響的收費活動參加者安排全數或部分退款。

文化設施方面，由明日起，康文署轄下表演場地的主要設施如音樂廳、劇院、演藝廳、文娛廳及表演場等，附屬設施如排練室、音樂室、舞蹈室、演講室、活動室及會議室等，以及場地內的展覽場地，將只開放供租用團體作不設現場觀眾的直播或錄播之演出或活動，以及職業團體的綵排。演出者於可行情況下必須佩戴口罩，如演出者在彩排／活動期間不能佩戴口罩，他們須於首次彩排／活動前 72 小時內進行 2019 冠狀病毒病檢測，並在持有檢測陰性結果證明後，才能參與相關活動。此外，亦須視乎彩排／活動日數每 10 天提供更新的陰性檢測結果。所有在戶外租用設施舉辦的公眾活動將會暫停。

位於表演場地的城市售票網售票處和附設的自助取票機將於同日暫停開放，城市售票網則維持網上及流動應用程式購票及票務熱線服務。因文化設施關閉而引致的退款、退票事宜將於稍後作出安排。

資料來源：香港特別行政區政府「康文署公共服務最新安排」。2020 年 12 月 1 日，https://www.info.gov.hk/gia/general/202012/01/P2020120100722.htm

表 1.6：香港特區政府於 2020 年 12 月 9 日宣佈
暫停開放轄下部分康樂和文化場地／設施，直至另行通告

康文署公共服務最新安排

康樂及文化事務署（康文署）今日（十二月九日）宣布，因應 2019 冠狀病毒病的疫情發展，為配合政府整體進一步收緊社交距離的安排，以符合《預防及控制疾病條例》（第 599 章）的規例，**康文署明日（十二月十日）起暫停開放轄下部分康樂和文化場地／設施，直至另行通告。**

康樂設施方面，康文署轄下所有刊憲泳灘、戶外康樂場地及設施包括網球場、草地滾球場、運動場、牛池灣公園射箭場、石澳障礙高爾夫球場、屯門康樂體育中心、門球場、乒乓球枱、棋檯、極限運動場、滾軸溜冰場、滑板場、戶外健身設施、卵石徑、模型車場、模型船池、單車設施（單車通道除外）、交通安全城、露天劇場、硬地羽毛球場、兒童遊樂設施等，將暫停開放。所有室內體育設施包括體育館、香港單車館、壁球中心、羽毛球中心、乒乓球中心等亦將於同日起關閉。市民切勿在泳灘游泳或聚集，以免發生意外。

早前已關閉的康樂設施如戶外隊際運動的免費及收費場地、公眾游泳池、水上活動中心、桌球設施、觀眾席、貝澳營地和燒烤場等將繼續暫停開放。

康文署轄下公園的靜態康樂設施（如大草坪及公園座椅等），以及公園裡的戶外緩跑徑仍會維持開放。

康文署發言人提醒市民必須遵守《預防及控制疾病（禁止羣組聚集）規例》（第 599G 章）規定，不得進行多於法例指定人數的群組聚集，以及遵守《預防及控制疾病（佩戴口罩）規例》（第 599I 章）規定，身處公眾地方時均須一直佩戴口罩。

另一方面，康文署繼續接受免費陸上康體設施的個人及團體預訂申請，以及收費陸上康體設施的團體預訂申請；申請人可將申請郵寄或遞交至相關分區康樂事務辦事處或郵寄／傳真至康樂場地。康文署會因應 2019 冠狀病毒病的最新情況，延後覆實陸上康體設施的預訂申請結果。學校或團體預訂公眾游泳池、水上活動中心、露天劇場、康體場地作非指定用途活動、免費康體場地銷售活動，以及交通安全城的申請會繼續暫停處理，直至另行通告。

資料來源：香港特別行政區政府「康文署公共服務最新安排」。2020 年 12 月 9 日 https://www.info.gov.hk/gia/general/202012/09/P2020120900418.htm

　　從後頁圖可見，按照香港政府的防疫措施，在 2020 年初至 2021 年 3 月，短短約一年間，香港康文署轄下的表演場地關閉了共 277 天，另有 25 天只開放予劇團綵排及作視像演出，不設現場觀眾。事實上，疫情期間，有不少粵劇演出更是因應防疫政策、疫情的反覆及惡化，需要一而再，再而三地延期，最終無奈取消。

2020

一月	二月	三月	四月

一月
日	一	二	三	四	五	六
			1	2	3	4
5	6	7	8	9	10	11
12	13	14	15	16	17	18
19	20	21	22	23	24	25
26	27	28	29	30	31	

二月
日	一	二	三	四	五	六
						1
2	3	4	5	6	7	8
9	10	11	12	13	14	15
16	17	18	19	20	21	22
23	24	25	26	27	28	29

三月
日	一	二	三	四	五	六
1	2	3	4	5	6	7
8	9	10	11	12	13	14
15	16	17	18	19	20	21
22	23	24	25	26	27	28
29	30	31				

四月
日	一	二	三	四	五	六
			1	2	3	4
5	6	7	8	9	10	11
12	13	14	15	16	17	18
19	20	21	22	23	24	25
26	27	28	29	30		

五月
日	一	二	三	四	五	六
					1	2
3	4	5	6	7	8	9
10	11	12	13	14	15	16
17	18	19	20	21	22	23
24	25	26	27	28	29	30
31						

六月
日	一	二	三	四	五	六
	1	2	3	4	5	6
7	8	9	10	11	12	13
14	15	16	17	18	19	20
21	22	23	24	25	26	27
28	29	30				

七月
日	一	二	三	四	五	六
			1	2	3	4
5	6	7	8	9	10	11
12	13	14	15	16	17	18
19	20	21	22	23	24	25
26	27	28	29	30	31	

八月
日	一	二	三	四	五	六
						1
2	3	4	5	6	7	8
9	10	11	12	13	14	15
16	17	18	19	20	21	22
23	24	25	26	27	28	29
30	31					

九月
日	一	二	三	四	五	六
		1	2	3	4	5
6	7	8	9	10	11	12
13	14	15	16	17	18	19
20	21	22	23	24	25	26
27	28	29	30			

十月
日	一	二	三	四	五	六
				1	2	3
4	5	6	7	8	9	10
11	12	13	14	15	16	17
18	19	20	21	22	23	24
25	26	27	28	29	30	31

十一月
日	一	二	三	四	五	六
1	2	3	4	5	6	7
8	9	10	11	12	13	14
15	16	17	18	19	20	21
22	23	24	25	26	27	28
29	30					

十二月
日	一	二	三	四	五	六
		1	2	3	4	5
6	7	8	9	10	11	12
13	14	15	16	17	18	19
20	21	22	23	24	25	26
27	28	29	30	31		

2021

一月
日	一	二	三	四	五	六
					1	2
3	4	5	6	7	8	9
10	11	12	13	14	15	16
17	18	19	20	21	22	23
24	25	26	27	28	29	30
31						

二月
日	一	二	三	四	五	六
	1	2	3	4	5	6
7	8	9	10	11	12	13
14	15	16	17	18	19	20
21	22	23	24	25	26	27
28						

三月
日	一	二	三	四	五	六
	1	2	3	4	5	6
7	8	9	10	11	12	13
14	15	16	17	18	19	20
21	22	23	24	25	26	27
28	29	30	31			

四月
日	一	二	三	四	五	六
				1	2	3
4	5	6	7	8	9	10
11	12	13	14	15	16	17
18	19	20	21	22	23	24
25	26	27	28	29	30	

2020 年 1 月至 2021 年 3 月康文署轄下表演場地關閉的情況（棕色部分），及只開放予劇團綵排（灰色部分）的日子

此外，在疫情期間，香港特區政府亦因應疫情的嚴峻，在表演藝術場地實施一連串的防疫措施，以保障觀眾及從業員，而這些政策措施亦因應疫情的演變而有所調適。例如，香港特區政府在 2020 年 11 月 24 日宣佈了一連串有關在表演藝術場地的防疫措施政策，當中包括表演場地觀眾入座人數設有上限、座位之間需保持適當的距離、觀眾在場館內必須配戴口罩、演出者在表演期間如不能配戴口罩，需於演出前 72 小時進行政府認可的病毒檢測，方能參與相關表演等（詳見表 1.4）。

毋庸置疑，2019 冠狀病毒病令整個香港社會進入「風險社會」狀態，[15] 對香港粵劇界亦帶來史無前例的衝擊。不少身經百戰、曾經歷無數粵劇發展高低起跌的粵劇界大老倌前輩，亦不約而同地指出，新冠肺炎疫情是香港粵劇界有史以來最大的災難，更有粵劇界前輩指「2019 新冠肺炎仲慘過打仗（的時期）」。相對而言，大家仍記憶猶新的 2003 年香港 SARS（「沙士」）[16] 期間，粵劇也只是停演了數月而已。因此，很多粵劇界從業員最初都沒有想過，今次疫情會為粵劇界帶來如此巨大的影響。有演員表示：「從第一個月停演，大家都樂觀地以為劇院很快可以重開，第二個月大部分從業

15　張炳良（2022），《疫變：透視新冠病毒下之危機管治》，香港：中華書局。

16　中國內地稱「非典型肺炎」，簡稱「非典」。

員仍能保持樂觀，但是到了第三個月，很多從業員都感到熬不住了！」有些業界從業員更感慨：「我們是最早被封場，但亦是最遲才復工的，因為我們藝術界不是必需品！」「每次有甚麼突變，娛樂事業必然首當其衝，因為大家覺得娛樂產業不是必需的，在疫情的衝擊導致演出停頓後，很多粵劇從業員，都不禁思考應否轉業。」

另外，疫情對神功戲發展的影響尤其深遠，因為很多舉辦神功戲的主會的經費，都依賴籌款，或是國外回來支持神功戲的觀眾。[17] 但是，因為疫情的緣故，主會失去了很多這些資源。故此，即使最終政府批准重開神功戲，很多主會基於經濟上的考慮，都不敢貿然再開神功戲。基於以上原因，很多業界人士都擔心這次新冠肺炎疫情會導致神功戲的沒落或進一步萎縮。再者，傳統上，神功戲是為求國泰民安、風調雨順，有業界從業員擔心，當大家發現這幾年縱使沒有了神功戲，也沒有甚麼大事或災難性事件發生，便再沒有動力去繼續舉辦神功戲了。更重要的是，神功戲對於香港粵劇界的發展佔有很大比重，因此，若然神功戲進一步萎縮，對整個粵劇界的負面影響將會非常深遠。

17　陳守仁 、湛黎淑貞（2018），《香港神功粵劇的浮沉》，香港：中華書局。

‖ 研究方法 ‖

　　本研究採用社會科學的研究方法，本書主要記載及分析本研究計劃中訪談（interviews）的質性部分，[18] 透過從業員第一身的闡述，了解疫情對粵劇界不同持份者的影響。除了透過半結構性訪談（semi-structured interviews），本研究亦進行了廣泛的文獻回顧、文件分析及實地考察等，透過三角互證（data triangulation）訪談的內容，最後以主題分析（thematic analysis）的方法分析訪談的資料，[19] 期望以多角度探討疫情對粵劇行業及持份者的影響。

　　透過採用立意取樣（purposive sampling）的方法，[20] 本研究項目訪問了共 68 位粵劇從業員，涵蓋了不同行當、崗位、年資及年齡的粵劇從業員及持份者，當中包括大老倌、二步針、下欄、音樂師傅、衣箱、幕後支援人員、機構行政人員、班主、傳媒人等（見表 1.7）。[21] 受訪者的

18　Kvale, S., & Brinkmann, S. (2009). *Interviews: Learning the Craft of Qualitative Research Interviewing.* London: Sage.

19　Gavin, H. (2008). *Understanding Research Methods and Statistics in Psychology.* London: Sage.

20　Guarte, J. M., & Barrios, E. B. (2006). Estimation under purposive sampling. *Communications in Statistics-Simulation and Computation, 35*(2), 277-284.

21　研究人員清晰地向受訪者解釋研究目的，受訪者參與研究屬自願性質，並同意作出記名或不記名的紀錄。

表 1.7　受訪者資料

受訪者	性別	崗位 / 行當	粵劇相關年資
1.	女	劇團主理（班主）	21-29
2.	男	演員 / 丑生、武生	11-15
3.	女	演員 / 花旦	11-15
4.	女	演員 / 生	11-15
5.	女	演員 / 花旦	11-15
6.	女	演員 / 花旦、粵劇導師	11-15
7.	女	演員 / 花旦	6-10
8.	男	編劇 / 舞台監督 / 戲服助理	1-5
9.	女	演員 / 正印花旦	30-39
10.	女	演員 / 花旦	6-10
11.	女	演員 / 文武生、粵劇導師	20-29
12.	女	演員 / 花旦	6-10
13.	男	演員 / 生	11-15
14.	男	演員 / 文武生	40-49
15.	女	演員 / 生、粵劇導師	6-10
16.	男	演員 / 丑生、舞台監督、音樂設計、編劇導演	20-29
17.	男	樂師 / 掌板、音樂設計	20-29
18.	女	戲服助理（衣箱）	40-49
19.	男	舞台監督	20-29
20.	男	演員 / 丑生、武生	11-15
21.	男	演員 / 生	6-10
22.	男	武術指導、基功導師	20-29
23.	男	演員 / 生	11-15

（續上表）

受訪者	性別	崗位 / 行當	粵劇相關年資
24.	男	演員 / 生	6-10
25.	男	武師	11-15
26.	男	演員 / 生	16-19
27.	女	演員 / 花旦、編劇	6-10
28.	女	戲服助理（衣箱）	11-15
29.	女	演員 / 下欄梅香	1-5
30.	女	演員 / 生	1-5
31.	女	演員 / 生、舞台監督	6-10
32.	女	演員 / 花旦	11-15
33.	女	演員 / 花旦	11-15
34.	女	演員 / 梅香、三花	1-5
35.	男	演員 / 二武、二邊	11-15
36.	男	演員 / 生、編劇	11-15
37.	男	演員 / 二邊、二武	6-10
38.	女	演員 / 花旦	20-29
39.	女	演員 / 生	11-15
40.	女	演員 / 花旦、樂師、粵曲導師	1-5
41.	女	演員 / 花旦、音樂設計、粵劇導師	11-15
42.	女	演員 / 生、劇團經理、粵劇導師	11-15
43.	男	演員 / 生	20-29
44.	女	演員 / 生、劇團行政、粵劇導師	11-15
45.	女	演員 / 花旦、粵劇導師	20-29
46.	女	演員 / 生	6-10

（續上表）

受訪者	性別	崗位／行當	粵劇相關年資
47.	女	演員／花旦、粵劇排舞、司儀	1-5
48.	女	戲服租賃服務	16-19
49.	男	粵劇佈景	30-39
50.	男	樂師／頭架	40-49
51.	男	劇團主理（班主）	6-10
52.	男	劇團主理 （班主）	6-10
53.	男	演員／生	50+
54.	女	演員／花旦	6-10
55.	男	演員／生、武師	11-15
56.	女	行政人員	10+
57.	女	粵劇傳媒人	20-29
58.	男	樂師／頭架	11-15
59.	女	行政人員	11-15
60.	女	演員／花旦	11-15
61	男	樂師／掌板	11-15
62	女	行政人員	~10
63	男	行政人員	~5
64	男	演員、粵劇導師	16-19
65	男	演員／生	50+
66	男	演員／生	1-5
67	男	演員／生	1-5
68	女	行政人員	10+

取樣（sampling）主要按照三大原則：（一）受訪者需具備行業代表性及與同儕相若的特質，以確保取樣的代表性（representativeness）；（二）受訪取樣需包括不同粵劇行當、崗位、年資、年齡及性別，以確保取樣的多元化性（diversity of respondents）；及（三）受訪者需於疫情前活躍於其粵劇崗位，以提升研究結果的可信度（trustworthiness）。

危機管理與壓力調適行為論

心理學學者 Lazarus 和 Folkman 在 1984 年提出了壓力調適行為理論（transactional theory of stress and coping），並將壓力定義為「個人和環境的交互雙連關係，當此種關係被個人評估為超出其能力資源範圍，或會危害其心理狀況上的幸福感時，即為壓力」。Lazarus 和 Folkman 認為壓力的產生與個人如何評估（appraisal）當下的挑戰息息相關，例如，自我評估是否有足夠能力應對（coping）。在 Lazarus 和 Folkman 的壓力調適行為理論中，另一個重要的層面就是應對及調適的策略，當中主要分為兩大調適方案，分別是「問題聚焦應對」（problem-focused coping）和「情緒聚焦應對」（emotion-focused coping）。「問題聚焦應對」主要是尋找並實踐解決壓力來源的實際方案，從而直接解決問題；另一方面，「情緒聚焦應對」則主要包括一些情緒管理的應對方法，例如，朋友間互相支持、向家人傾訴等舒緩情緒的方法。

Lazarus 和 Folkman 亦提到應對壓力的效度很取決於一

些個人及環境的因素，個人因素包括信念（beliefs）、自尊心（self-esteem）以及自我效能（self-efficacy）等；環境因素則包括情況的不可預計性（unpredictability）、不確定性（uncertainty）、罕見性（novelty），以及模糊性（ambiguity）等。此外，Lazarus 和 Folkman 亦提出了當審視面對衝擊或危機的壓力調適行為時，必須通過多層次的分析（multi-level analysis），因此提出壓力調適行為的三個層面：源頭（antecedents），過程（process）及結果（outcomes）（見圖表 1.1）。本書將根據 Lazarus 和 Folkman 提出的壓力調適行

圖表 1.1　Lazarus 和 Folkman 的壓力調適行為理論圖

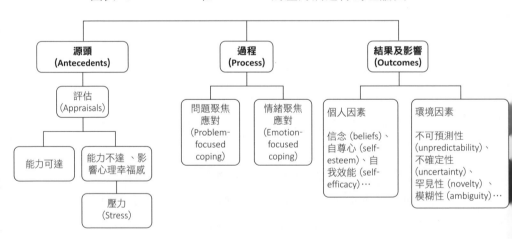

資料來源：作者，參考自 Lazarus, R. S., & Folkman, S. (1984). *Stress, appraisal, and coping.* London: Springer Publishing Company.

為理論，以及其他與危機管理（crisis management）[22] 和職業衝擊（career shock）[23] 等文獻及過往研究，檢視並分析香港粵劇從業員面對 2019 冠狀病毒病的過程及調適。希望透過檢視粵劇從業員應對疫情的歷程，了解公共衛生與承傳粵劇文化間的關聯。

22 Coombs, W. T., & Laufer, D. (2018). Global crisis management-current research and future directions. *Journal of International Management*, *24*(3), 199-203; Pearson, C. M., & Clair, J. A. (1998). Reframing crisis management. *Academy of management review*, *23*(1), 59-76; Ratten, V. (2021). Coronavirus (Covid-19) and entrepreneurship: cultural, lifestyle and societal changes. *Journal of entrepreneurship in emerging economies*, *13*(4), 747-761.

23 Akkermans, J., Richardson, J., & Kraimer, M. L. (2020). The Covid-19 crisis as a career shock: Implications for careers and vocational behavior. *Journal of vocational behavior*, *119*, 1-5; Akkermans, J., Seibert, S. E., & Mol, S. T. (2018). Tales of the unexpected: Integrating career shocks in the contemporary careers literature. *SA Journal of Industrial Psychology*, *44*(1), 1-10; Blokker, R., Akkermans, J., Tims, M., Jansen, P., & Khapova, S. (2019). Building a sustainable start: The role of career competencies, career success, and career shocks in young professionals' employability. *Journal of Vocational Behavior*, *112*, 172-184; Wordsworth, R., & Nilakant, V. (2021). Unexpected change: Career transitions following a significant extra-organizational shock. *Journal of Vocational Behavior*, *127*, 103555.

‖ 全書結構 ‖

　　本書合共八個章節。第一部分「序論：粵劇在危機中的傳承」包括三個章節，第一章「粵劇與新冠肺炎」說明本研究的背景、目的及研究方法；第二章「疫情對粵劇界的衝擊」探討 2019 冠狀病毒病對粵劇界帶來的各種影響，例如從業員收入驟減，以及粵劇界對防疫措施的反應及應變等；第三章「疫下的支援」探討政府、粵劇行會（香港八和會館）及民間組織機構（一桌兩椅慈善基金）在疫情間的應對及行動，了解各界在疫情間對粵劇界的實際支援與執行狀況，以及從業員如何在疫境中自救。

　　第二部分為「粵劇從業員的應對」，這部分透過三個不同的章節：「被迫轉行」（第四章）、「自強不息」（第五章）及「疫下網絡與科技的應用」（第六章），了解從業員在這場抗疫之戰中的不同反應及應對方法，當中包括針對問題（problem-based coping）及情緒上（emotion-based coping）的應對策略，[24] 以及一些粵劇從業員如何在逆境中抓緊及創造各種新的機遇。這部分將會探討在疫情間科技在粵劇上的新發展、從業員對於科技應用在粵劇上的看法，以及傳統與

24　Lazarus, R. S., & Folkman (1984). Coping and adaptation. In R. S. Lazarus,S. Folkman, & W. D. Gentry(Ed.), *Handbook of Behavioural Medicine* (pp.282-325). New York: Guilford Press.

革新的種種矛盾。

第三部分為「粵劇從業員的心聲」，第七章透過一系列深入訪談，詳細並具完整性地紀錄了不同崗位的粵劇從業員，如何面對這場世紀疫症、疫情期間的親身經歷及心路歷程，當中受訪者包括粵劇名伶、演員、樂師、班主、行政人員等在粵劇界具有代表性及影響力的人士。

最後，第四部分為「總結」（疫情的考驗、長遠影響及啟示），總結章歸納疫情期間一些重要的影響、啟示與教訓，以及展望未來粵劇的發展與傳承。本書定稿於 2022 年底，正值香港特區政府正式宣佈與中國內地通關、取消疫苗通行證及解除大部分的防疫措施。踏入 2023 年，邁向與病毒共存（或視 2019 冠狀病毒病為風土病）可能將成為國際趨勢，相信現在是適當時機總結並檢視新冠肺炎疫情對香港粵劇界整體帶來的影響及啟示。

本書重點不在於詳細闡述資訊細節，此皆可輕易從網上及各政府官方和民間粵劇團體資訊得知。本書希望透過調查及以社會科學的研究方法分析從業員的第一身經歷，聚焦了解疫情對粵劇界的衝擊，以及從業員的應對策略，汲取其中經驗教訓，從而幫助業界面對未來不可預知的挑戰，亦對粵劇的未來發展帶出一些啟示，喚起公眾對粵劇傳承及發展的重視及關注 。

第二章

疫情對粵劇界的衝擊

　　這場抗疫之戰，為粵劇界帶來巨大的衝擊，首當其衝的是業界從業員，他們失去演期、頓失收入及教學受阻等，當中無論經濟上，或是精神上的壓力絕不容忽視。另外，應對疫症的相關行政工作，如退票與演前檢測的執行等，由於欠缺處理上的經驗，亦令從業員增添了不少負擔及壓力。事實上，在新冠肺炎疫情爆發前，香港的粵劇演出亦受到「社會事件」的影響，多次被迫封館，取消演出，窒礙了粵劇的發展。及至新冠肺炎疫情的爆發及蔓延，更是對粵劇發展增添百上加斤的壓力。

　　學者 Lazarus 及 Folkman[1] 認為，要探究危機中的壓力與應對機制（stress coping mechanisms），必須從多個層面作出檢視及分析（multi-level analysis），包括危機中壓力的起

1　Lazarus, R. S., & Folkman (1984). Coping and adaptation. In R. S. Lazarus, S. Folkman, & W. D. Gentry(Ed.), *Handbook of Behavioural Medicine* (pp. 282-325). New York: Guilford Press.

因（antecedents）、過程（processes）及結果（outcomes）。
本書參考 Lazarus 及 Folkman 的壓力與應對理論框架
（transaction theory of stress and coping）及其他相關文獻（例
如職業危機[2]及社會心理學[345]），從不同面向分析疫情對粵劇
從業員的影響。首先，本章探討疫情帶給粵劇從業員的壓力
源頭（antecedents）。

　　以下記錄及歸納了一些粵劇從業員在疫症期間的第一身
經歷及壓力源頭。

2　Akkermans, J., Richardson, J., & Kraimer, M. L. (2020). The Covid-19 crisis as a career shock: Implications for careers and vocational behavior. *Journal of Vocational Behavior*, *119*, 1-5.

3　Converse, P. D., Pathak, J., DePaul-Haddock, A. M., Gotlib, T., & Merbedone, M. (2012). Controlling your environment and yourself: Implications for career success. *Journal of Vocational Behavior*, *80*(1), 148-159.

4　Wilson, M. E., Liddell, D. L., Hirschy, A. S., & Pasquesi, K. (2016). Professional identity, career commitment, and career entrenchment of midlevel student affairs professionals. *Journal of College Student Development*, *57*(5), 557-572. doi:10.1353/csd.2016.0059.

5　Chung, F. M. Y. (2021). The impact of music pedagogy education on early childhood teachers' self-efficacy in teaching music: The study of a music teacher education program in Hong Kong. *Asia-Pacific Journal of Research in Early Childhood Education*, *15*(2), 63-86.

‖ 連續數載的「零收入」、收入驟減 ‖

　　說到疫情對粵劇從業員的衝擊，首先必定是收入上的重大影響，是次研究顯示，疫情對各階層的粵劇從業員影響皆非常巨大。尤其是年青二、三線演員以及其他粵劇支援人員，由於積蓄有限，停演封館對他們的影響特別大。粵劇界主要是日薪制的，簡而言之，有演出便有收入，沒有演出便沒有保障。除了演出外，有些從業員亦從事粵劇的教育及推廣工作，然而，基於疫情嚴峻及學校停課的緣故，這些教育及推廣活動與粵劇演出同一命運，在疫情期間大都被迫取消，或無限期延期。基於生計上的壓力，有些業界從業員在疫情期間甚至需要轉行，從事一些他們從未接觸過的行業（詳情見第四章）。以下記錄了一些年青二、三線演員及其他粵劇支援人員在疫情當中受到的影響。為保障受訪者的私隱，這部分的訪問以不記名的方式紀錄：

- 疫情間，我的收入少了百分之九十！很感謝八和會館和藝發局的資助，疫情間主要收入都是來自這些補助。因此，我只能節儉一點，及依靠以往的積蓄。不過，因為沒有了「提場」的工作，為了節省，所以我都減少外出的次數及開支的數目。

- 新冠疫情簡直就是顛覆了我們原來的工作！除了舞台演出之外，我亦有從事粵劇推廣、教育及化妝等相關的工

作。但是，疫情導致在學校的教育推廣全部暫停，舞台
演出、排戲或者閨秀班的演出都要暫停！另外，我一向
有在電台做節目主持，但基於疫情的緣故，後來都無奈
要跟其他電台聯播，我由原來每星期四天工作，減至每
星期只有一天工作。所以，整體的收入都大受影響！

▪ 收入上，一定有很大影響！所有演出全部暫停，完全沒
有收入！除了粵劇演出暫停之外，唱曲的工作都暫停
了，因為過往我除了接粵劇演出外，有時候都會接受一
些唱曲會的邀請參與唱曲表演。所以封館期間，我絕對
是零收入的！

▪ 我與其他同業有些不同，有些同業會參與很多戲院的演
出，我的工作類別比較多樣，例如出國演出、神功戲及
宴會獻唱。後來，雖然不少劇院的場地重開，但是，神
功戲依然沒有恢復，這方面令我比較沮喪。至於宴會方
面，大家都知道基於限聚令，很多宴會都要取消，即使
有些如期舉行，基於防疫考慮，都不會大規模舉辦，所
以就取消了表演的環節。

▪ 我平時靠租賃戲服予粵劇演員賺取收入，因為疫情關
係，已沒有人租賃服裝，雖然沒有了收入，但是我依然
要交租金（戲箱存放的倉租）。

　　疫情不單影響了年青二、三線演員及其他粵劇支援人員，對於一些在粵劇界貢獻數十載、根基紮實的資深粵劇從業員，亦有很大的影響。有資深粵劇演員表示，疫情不但嚴重地影響年青演員，對於他們這些較資深的從業員帶來的衝擊其實都非常大，因為他們的開支往往比年青演員更大（例如倉租及辦公室的租金等）。

- 我的粵劇學校是自己購置的，所以我需要繳付按揭供款，繳付學校的一般日常開支，單是日常開支，每月就已經要繳付數千元！

- 疫情期間，收入就完全沒有了，但是支出仍在，例如辦公室的租金、倉庫租金。這段日子真不好過，對我的影響程度是很大的！

- 我原本有兩個倉，但是疫情之後，就縮減了一個倉。後來因為倉庫要加租，所以我又要換倉。

‖　退票與演前檢測的執行　‖

　　疫情的反覆，導致無數演出需要取消，隨之而來的退票工作，涉及繁複的政策及程序。另一方面，正如第一章所述，從業員亦須配合政府的防疫政策，例如檢測條例的執行

等，這些對於劇團的運作，亦帶來一定的壓力及挑戰。

▪ 我其實最擔心的並非是票房，我反而最擔心退票！因為退票的款項需要自己（劇團）預先墊支。

▪ 我需要處理很多退票的事情，剛剛詢問了康文署應該要如何處理，康文署說如果要他們處理，所需的時間會很長。因為退票有兩種情況，因疫情封館而導致節目取消，康文署會協助處理退票；但如果因疫情而主辦方自行申請退票，就需要由劇團自行負責退票。我的情況是前者，所以康文署可以幫我們辦理退票，但是也有個難處，因為他們需要系統化地處理退票的事宜，所需要的時間會比較久，而且程序比較複雜。

▪ 我的劇團也有演出，所以要處理取消演出後的退票事宜。退票工作不只是由我們劇團自行負責，我們還需要等待政府康文署的安排。但是因為疫情間辦事處關閉，他們都在休息中，以致我們在很多事情上，都很被動。

談到檢測的執行，有一些粵劇演員表示對此感到很憂慮。一般而言，完成檢測之後，兩天後就會有結果，但是，有些粵劇演員表示，曾經試過超過七天都沒有收到結果。於是就很擔心如果需要配戴口罩演出，會對演出效果造成很大的影響。基於這原因，有演員更形容準備及等待演出時的

「心情有如坐過山車」。

- 我對於演前的檢測要求很不安，大家都紛紛說，不如付費檢測，這樣就會很快有檢測報告，不用擔心演出會受到影響，或需佩戴口罩演出。在疫情期間，這方面的安排讓我感到很不安。

‖ 疫情下長期閉館 ‖

　　對粵劇從業員來說，疫情對他們工作上最直接的影響，就是防疫政策下的封閉表演場地。疫情反覆，對從業員來說，亦衍生不同的問題，例如：面對政府隨時有機會因應疫情而宣佈閉館，是否繼續如常排練？當防疫政策下入座率收緊，導致演出因為減少售票而有所虧損，是否仍繼續演出？以下是一些粵劇演員談到他們對閉館的反應及應變策略：

個案一：演期的不確定性（unpredictability）

- 收到閉館消息的時候，我們正在排練《帝女花》，心情都挺複雜，因為《帝女花》會與不同的前輩合作，所以我是很期待這次演出的。還有之後的《香江號》，不過估計都不能如期上演。這兩套劇都是長期演出，除了可以與前輩合作，還可以與其他相熟的同行合作，我自己是十分期待的。但是，封館就令我感到進退兩難，不

知道是不是應該繼續排練，演出的心情都冷卻了。最後《帝女花》只做了第一場，然後就封館，所以我的感受是要更加珍惜台上演出的機會，猶記得我在謝幕的時候，已經開始哭，因為不知道甚麼時候才可以重上舞台演出！而且《帝女花》本身都是一個哀傷的故事，我就覺得此時此刻很應景！

個案二：入座率的限制導致虧蝕

為了演出，我們已經投放了很多資源，但是由於不知道演出能否如期進行，壓力真的很大！其實，我們同時要面對幾個問題，一方面是個人經濟收入問題，另一方面都會擔心粵劇觀眾會否因疫情而減少。在疫情的中期，場館曾經開放過四成座位，後來增加至五成，然後到現在的八成半入座。在四成入座率之下，我依然堅持繼續演出，我們幾乎是全行頭幾個劇團在四成入座率之下仍然繼續演出的。因為在四成入座率的情況下，大家都知道一定會虧蝕！但是我依然堅持。一是希望可以保障劇團內的手足有收入，當時戲班手足都很團結，他們說人工可以視乎情況減少，但求有工開！其二是為了維繫與粵劇觀眾的關係，因為在開館之前我們已經經歷了幾次的停演而退票，我擔心如果再退票會嚇怕觀眾，以後不再購票看戲，所以在這個情況下我們依然保持演出。在每一次重開場館後，我都從未試過因為入座率受限制的原因而取消演出。除非政府強制關閉場館，不然，無論

入座率是多少，我們都會堅持演出的！

個案三：申請場地的困難

■ 我們本身會籌辦演出，但都被疫情打亂計劃。例如我們原定明年一、三、五、七、九月會有活動，但是因為當時不清楚往後的情況，於是我們就會審慎觀望。可是當觀望後，打算預約下年演出的演員和場地時，就發現所有人的檔期不斷被延期，大家都不敢肯定自己的檔期……這段期間，很多人都會抱怨不能申請場地。其實我也算幸運，從下年一月開始不斷申請演出場地，入紙申請兩次，就會讓我們中標一次。但是有些業界朋友，一年下來也預約不到場地！亦有一些業界朋友，全年只拿到一天的場地！但是這都沒有辦法。因為疫情開始停館一年之後，全業界都瘋狂地申請場地。這點其實反映疫情對我們（業界）申請場地有很大的影響，亦直接影響大家第二年的演出機會！

‖ 疫情下粵劇和粵曲的教學受阻 ‖

除了粵劇演出外，不少粵劇從業員也有從事教學的工作（包括中、小學及社區的粵劇粵曲教學），一些較資深的從業員，更在多年間成功地累積了一定數目的學生。但是，這些粵劇從業員的教學工作，在疫情期間都受到極大的影

響。因為，即使學校復課，在各種防疫措施下（包括半天授課），他們仍難以在學校進行粵劇教學。至於在社區中的粵劇教學，即使政府批准粵劇學校復課，很多家長都擔心孩子外出上課會受到感染，因此不放心讓孩子外出上粵劇課。

▪ 在疫情間，我的粵劇學校大約減少了三分之一的學生！

▪ 一個連鎖反應就是，當學生演出減少了，學生上粵劇課的熱誠又會相對地減少。而且，每當疫情稍緩，學校復課的時候，學生都忙於追趕學校的課程及考試，不會將時間放在粵劇學習上。最重要的是，疫情間沒有新學生報名，所以影響是頗大的。

相反地有「危」便有「機」，有從事成人粵劇或粵曲教學的從業員指出，疫情並沒有減少學生數量。疫情間，他們教學的收入反而增多了，主要是因為成人學生在疫情間多了空閒的時間學習粵劇或粵曲；另外，亦有些學生在疫情前會經常到深圳唱曲，但是因為封關的緣故，便乾脆留在香港跟隨老師上課，學習唱曲。

▪ 我一直都是在工聯會教授粵劇基功班，後來因為疫情的緣故，工聯會不能提供訓練場地，於是，我另租了一個排練場地。我目前有四班學生，疫情並沒有減少我的學生數量。在疫情最高峰時期，有些學生基於健康原因

而請假。但是，當疫情穩定後，他們就會繼續上課。這些學生在疫情前會經常返深圳唱曲，但是，因為疫情封關，他們不能返深圳唱曲，於是他們便唯有留在香港上課。

- 香港封館封關之後，很多人都不能到內地學習粵劇，因此他們會留在香港找私人老師培訓，故而我在這方面的收入都增多了。疫情剛開始時，環境會比較惡劣。到了疫情中期，大家都適應了「新常態」，所以很多人都會開始活動。我就開始有「一對四」或是「一對一」的培訓班，學生對象有些是閨秀，有些就是粵劇演員。

- 我在疫情期間也有積極地教班，我主要教兩類學生，第一類是現職年輕粵劇演員，第二類是業餘演員。疫情嚴峻的時候，有些學生會因為擔心而不上課，我便將教學模式轉為網上授課。不過，身段教授就不能用線上的形式進行，線上的模式只適宜教授唱歌。另外，我亦會在線上提供理論課，教授現職演員。

‖ 小結 ‖

本章探討了疫情對粵劇界的衝擊、影響及從業員的壓力源頭（antecedents）。從本章可見，粵劇界在疫情期間面對

一連串的挑戰以及前景不明朗的因素，疫情期間，從業員頓失收入、演期及其他工作機會，生計大受影響，當中的壓力及徬徨不難想像。事實上，疫情除了對從業員的生計及工作帶來重大的影響外，長時期的封館，亦可能導致觀眾的進一步流失。事實上，在香港，粵劇觀眾的人口老化一直是令人關注的議題。根據香港藝術發展局近年的調查，[6] 在疫情前，只有 10% 香港人（年齡：15 至 74）有觀賞粵劇演出的習慣，遠低於其他主流表演藝術。因此，疫情的來襲，實在是令粵劇界百上加斤，而粵劇的觀眾拓展（audience building[7]），亦是疫後一個必須關注及正視的議題。本書的第二部分，將會繼續探討粵劇從業員在疫情期間，如何應對各種挑戰及重重難關。

6　Consumer Search Hong Kong Limited (2018). *Arts Participation and Consumption Survey (Final) Report*. Hong Kong: Hong Kong Arts Development Council. http://www.hkadc.org.hk/media/files/research_and_report/Arts%20Participation%20and%20Consumption%20Survey%20E2%80%93%20Final%20Report/Arts%20Participation%20and%20Consumption%20Survey%20-%20Final%20Report.pdf

7　Chung, F. M. Y. (2021). Developing Audiences Through Outreach and Education in the Major Performing Arts Institutions of Hong Kong: Towards a Conceptual Framework. *Fudan Journal of the Humanities and Social Sciences*, *14*(3), 345-366.

第三章

疫下的支援

‖ 引言 ‖

　　本書第二章指出，這場全球疫症大流行，為香港粵劇從業員帶來亘古未見的衝擊，當中不少同工面對嚴重的就業問題、生活拮据、手停口停，生計大受影響。幸好，疫情期間，香港特區政府向粵劇界伸出援手，發放資助，當中包括「粵劇界支援計劃」及「藝術文化界資助計劃」。另一邊廂，粵劇界亦反應迅速，作出了不同的應對行動，發揮了業界互助的精神，當中包括「香港八和會館」[1] 積極為同業爭取，向政府力陳業界面對的困境；爭取復辦神功戲；以及在疫情期間積極統籌及發放政府的資助等。「一桌兩椅慈善基金」[2]

1　香港八和會館成立於 1953 年，並於 2009 年註冊為慈善機構，旨在確立和保護粵劇在香港的生存機制，加固其傳承體系及擴展其傳播層面，使粵劇能夠活態地傳承下去。

2　一桌兩椅慈善基金成立於 2018 年，是一個為傳承、保育、推廣及發展粵劇及戲曲藝術而成立的香港註冊非牟利慈善團體。

則舉辦大型籌款活動，冀能幫助梨園從業員渡過難關。另外，其他一些團體亦舉辦了網上籌款演出節目，例如，當中規模較大的節目，包括全球抗疫粵曲網上直播慈善演唱會「萬千聲音眾志一心」等。

　　為進一步了解粵劇業界在疫情期間的應對，筆者特意訪問了香港八和會館總幹事岑金倩女士，以及一桌兩椅慈善基金創辦人兼創意總監曾慕雪女士及創辦人兼主席鄭思聰先生，希望能進一步了解這些機構在疫情期間支援業界的過程、挑戰及成果。

香港八和會館

「香港八和會館」協助發放特區政府支援

　　2020 年初，香港特區政府從「防疫抗疫基金」[3] 撥出一億五千萬至「藝術文化界資助計劃」，其中一千五百萬撥給香港粵劇界，並由香港八和會館協助派發。由疫情開始至今，香港八和會館已完成了合共六輪資助的派發（見表 3.1

3　香港特別行政區政府（2022），「防疫抗疫基金」，https://www.coronavirus.gov.hk/chi/anti-epidemic-fund.html

及 3.2）。另外，香港特別行政區政府民政事務局亦委託香港八和會館分別於 2020 年 11 月及 2021 年 2 月，向粵劇從業員分別派發五千元及七千五百元的定額資助。[4]

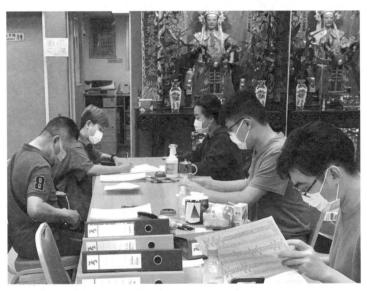

香港八和會館向粵劇從業員發放資助。（照片來源：香港八和會館）

4　　香港八和會館（2022），《八和滙報》2022 年 1 月至 4 月 112 期，香港：香港八和會館。

表 3.1　第一至第六輪「粵劇界支援計劃」派發過程

階段	資助時段	申請時段	派發時段	資助額（港元）	累積受惠人數 *
第一輪	2020 年 1 月 29 日至 4 月 30 日	2020 年 2 月 18 日前	2020 年 4 月 23 日開始	7,817,992	671
		2020 年 5 月 8 日至 15 日	2020 年 5 月 22 日開始	530,600	700
第二輪	2020 年 5 月 1 日至 6 月 30 日	2020 年 5 月 11 日至 22 日	2020 年 8 月 20 日開始	2,933,097	772
		補遺：7 月 15 日至 22 日		116,896	775
粵劇演出戲棚工人支援計劃	2020 年 1 月 6 日	2020 年 8 月 31 日或之前	2020 年 9 月 28 日開始	82,500	786
第三輪	2020 年 6 月 19 日至 7 月 14 日	2020 年 7 月 15 日至 24 日		259,130	-*
第四輪	2020 年 10 月 1 日至 12 月 1 日	2020 年 10 月 21 日至 11 月 6 日	2021 年 2 月 4 日開始	889,700	-*
第五輪	2021 年 2 月 19 日至 5 月 18 日	2021 年 4 月 12 日至 30 日	2021 年 7 月 12 日開始	1,192,860	-*
第六輪	2021 年 5 月 19 日至 8 月 18 日	2021 年 7 月 12 日至 8 月 4 日	2021 年 11 月 9 日開始	1,177,225	-*
			合共	15,000,000	786

* 第一至第二輪「防疫抗疫基金‧粵劇界支援計劃」（1500 萬元）的資助對象為個人從業員，可以計算受惠人數。而第三至第六輪「防疫抗疫基金‧粵劇界支援計劃」的資助為「保基層就業項目」，以補貼基層從業員的薪酬，誘使經營者繼續舉辦原定的演出為主要目的，即向劇團發放資助鼓勵劇團繼續進行演出，因此沒有受惠人數提供。

資料來源：香港八和會館（2021）。《跨越七十：香港八和會館七十週年誌慶》，第 70 頁。

表 3.2　政府藝術文化界資助計劃

（由政府委託香港八和會館協助派發，一千五百萬以外撥款）

派發時段	資助額（港元）	受惠人數
2020 年 11 月 19 至 24 日	3,895,000	779
2021 年 2 月 21 日至 2 月 27 日	3,105,000	414

資料來源：香港八和會館（2023）。《跨越七十：香港八和會館七十週年誌慶》。

向政府力陳業界困境，多方位支援從業員

　　疫情中，八和亦向政府力陳業界面臨的困境，積極地向政府爭取支援。香港八和會館總幹事岑金倩指出：「第一次會議後，政府撥出一千五百萬給粵劇界。後期政府推出的其他資助計劃，亦全都是經我們發放給業界，因為我們發放款項後，累積了一個業界檔案庫。以我所知，藝術界發放防疫資助只有兩個機構：香港八和會館及香港藝術發展局。在疫情初期，藝發局會資助一些八和會館沒有涵蓋的從業員，例如一開始，我們並沒有資助折子戲，這部分從業員可以在藝發局申請到資助。」除了協助政府派發資助給業界同工外，岑金倩提到，香港八和會館在疫情期間，亦擔當起一些其他支援的角色，例如向業界同工派發物資：「至於物資方面，疫情早期有很多人捐贈防疫物資，八和就好像一個服務站，負責發放物資給會員。」除此以外，八和亦積極協調政府場館的安排：「甚麼時候才能讓業界經常排練，或網上直播，還有票務相關的安排。我們在疫情初期都有協調過，在疫情

「八和頻道：粵劇網上學堂」，47 集粵劇導賞節目可在 YouTube 免費選看。

中期，大家都已經知道怎樣處理，所以運作都尚算順暢。」

此外，八和亦向政府申請了一筆資助，用以開拓「八和頻道：粵劇網上學堂」，影片在疫情最嚴峻的期間拍攝，「八和頻道：粵劇網上學堂」的建立，亦可算是疫情期間粵劇界的一些新發展及機遇，岑金倩說：「我們（八和頻道）分了兩部分製作，第一部分拍攝了四十集，第二部分就有七集。這個計劃的目的是希望能發放一些酬金給從業員，並且藉着這個機會推廣粵劇。很坦白說，如果不是疫情，我們未必會做這件事！」

疫情急轉直下，八和成立「防疫資助計劃小組」

本港新冠肺炎疫情於 2021 年一度好轉，在遵守政府防

疫措施的大前提下，粵劇演出一度再次蓬勃。無奈地，疫情
於 2022 年初再度急轉直下，從 2022 年 1 月 7 日起，政府再
度宣佈全面關閉所有表演場地，粵劇界頓時再次陷入困境。
於是，八和理事會再次積極討論對策，並決定向香港特區政
府再次力陳業界的困境，要求特區政府立即提供支援（見表
3.3）。此外，八和會館亦特別成立了「防疫資助計劃小組」，
成員包括汪明荃主席、龍貫天副主席、新劍郎副主席、陳鴻
進理事、杜韋秀明理事、林群翎理事、溫玉瑜理事及黎耀威
理事，專責處理爭取及發放支援的事宜。[5]

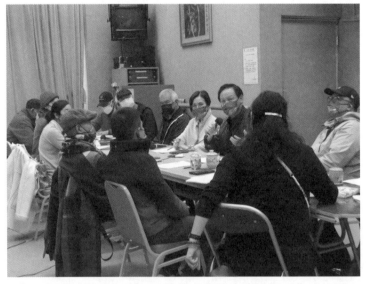

香港八和會館「防疫資助計劃小組 」開會商議。（照片來源：香港八和會館）

5　同上註。

表 3.3　爭取政府支援過程（2022 年）

1 月 7 日	政府再次關閉所有表演場館
1 月 10 日	第 19 次理事會會議，商討緊急對策應對突發封館
1 月 11 日	主席致函政府，力陳業界的苦況和訴求
1 月 19 日	收到民政事務局回覆
1 月 26 日	**開始派發第五輪「防疫抗疫基金，藝術文化界資助計劃」，每位合資格的粵劇從業員獲一次性定額資助 $5,000**
2 月 8 日	第 20 次理事會會議，再次商討對策，並成立防疫資助計劃小組
3 月 4 日	第一次防疫資助計劃小組會議
3 月 8 日	第 21 次理事會會議，商討第六輪防疫資助的派發安排及「補遺」登記資格及安排
3 月 10 日	開始接受「補遺」登記
3 月 11 日	**開始派發第六輪「防疫抗疫基金，藝術文化界資助計劃」，每位合資格的粵劇從業員一次性定額資助 $10,000**
3 月 20 日	補遺登記截止
3 月 22 日	第二次防疫資助計劃小組會議，審議補遺登記的資格
3 月 23 日	與香港藝術發展局核對補遺登記名單，剔除重複的人名
3 月 24 日	初步向政府提交「補遺」登記的數目
3 月 31 日	「補遺」登記提交資料的截止日期
4 月	處理所有已收到的登記資料，並向政府提交所需資料

資料來源：香港八和會館（2022）。《八和滙報》2022 年 1 月至 4 月 112 期，第 1 頁。

挽救「神功戲」中斷的危機

　　為守護神功戲這寶貴的傳統文化，香港八和會館更大力向特區政府發出救援的聲音，當中包括汪明荃主席於 2021 年 3 月以「搶救世界級非物質文化遺產挽救傳統粵劇（『神功戲』演出）中斷的危機」為題，向香港特別行政區政府發出公開信，要求政府批准恢復神功戲的演出。並提出若各區各鄉神功戲演出的傳統中斷或消失，會危害神功戲的存活，並且對粵劇能否保留在「聯合國教科文組織」的非物質文化遺產名單上，造成直接的影響。八和的積極爭取，最終成功促成了神功戲的恢復演出，為粵劇界在絕境中帶來曙光。

　　岑金倩說：「我們很關注疫情下的神功戲，因為神功戲於疫情初期就已經暫停了。每次看到疫情有所舒緩，我們都會寫信向政府提出重開神功戲。舉辦神功戲牽涉很多部門，最重要就是申請臨時娛樂場所牌照。這個牌照需要經過很多申請程序，例如神功戲場地是政府用地，我們要首先向政府借地，可能會涉及康文署或地政署。當戲棚搭建完成後，需要人驗棚，可能牽涉到屋宇署或消防署。神功戲的大牌是由食衞局批准，但是當中都需要配合政府的不同部門。我們一直都與有關部門溝通，下了很多功夫讓籌辦工作可以順利進行。當政府發出了確認信，我們發信通知業界，政府雖批准搭棚，但是需要遵守一系列的防疫規則。基於安全考慮，也有不少人卻步。最近大澳有一台神功戲，主會很希望這台戲可以順利進行，當籌辦單位收到批地通知，他們便立刻通知

我們，希望我們與政府溝通，我們便立刻與食衞局聯絡，盡力促成這台神功戲可以順利舉辦！」

派發資助過程大致順暢

回顧派發資助的過程，岑金倩指過程大致是順利的。過程中，八和需要協調及幫助從業員處理文件申請，例如：教他們如何填寫表格，提醒他們提交表格等。「我們最初的處理方法是由班主或經理負責申報，例如有一場演出被取消了，班主或經理就可以一次過上報人員名單。八和就會計算好確實金額，並聯絡個別從業員。以從業員的角度看，他們是很方便的，因為他們並不需要填寫任何資料。不過收取資助的時候，我們會給他們看獲資助的取消演出名單，以及每場演出的資助金額。他們上來取資助時，需要簽署確認這份表格是否正確無誤。」

談到是否對政府向粵劇界發放的資助感滿意時，岑金倩坦言：「滿意啊，我想資助當然是愈多愈好，但是這次資助是可以幫到從業員的，我們也有訪問同工，他們都說資助可以幫助支付租金。粵劇界是最快與政府討論資助事宜的界別，所以我們都相對比較快獲得資助。」

‖ 一桌兩椅慈善基金 ‖

「仝人同心，抗疫重生——網上籌款粵曲演唱會」

疫情下，一桌兩椅慈善基金有見梨園子弟面臨困境，生活徬徨無助，遂發起「仝人同心，抗疫重生」網上籌款粵曲演唱會，籌得善款將全數用於支援香港粵劇從業員，以及疫下重振香港粵劇生態環境之用。「仝人同心，抗疫重生」網上籌款粵曲演唱會集合了粵劇界三十三位老倌、專業的音樂團隊以及幕後團隊，在西九茶館進行兩天的錄影，共演唱了十八首粵曲。

「仝人同心，抗疫重生」網上籌款粵曲演唱會非常成功，網上總瀏覽超過一百萬次，共籌得三百三十四萬港元，善款全數分發給 403 位受惠人（全是受疫情影響的粵劇從業員），每人共得 8,302 港元。「我們是已經註冊的慈善機構，所以我們能夠在香港，甚至是進行國際性的網上籌款。『一桌兩椅』就好像一個協調員，我們用自己的 YouTube 頻道，希望可以接觸到更多人。我們也有思考如何推廣這件事，因為當疫情爆發後，坊間都有很多籌款活動，但是我們希望可以籌辦得更加龐大，並希望可以接觸到更多人。我們這個演唱會不扣除成本，將所有款項都分派給 403 位粵劇從業員。」一桌兩椅慈善基金創辦人及創意總監曾慕雪女士說。

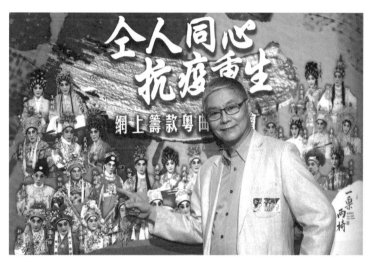

一桌兩椅慈善基金發起網上籌款粵曲演唱會「仝人同心，抗疫重生」，希望幫助業界渡過難關。（照片來源：一桌兩椅慈善基金）

「仝人同心，抗疫重生」網上籌款粵曲演唱會網上總瀏覽超過一百萬次。（照片來源：一桌兩椅慈善基金）

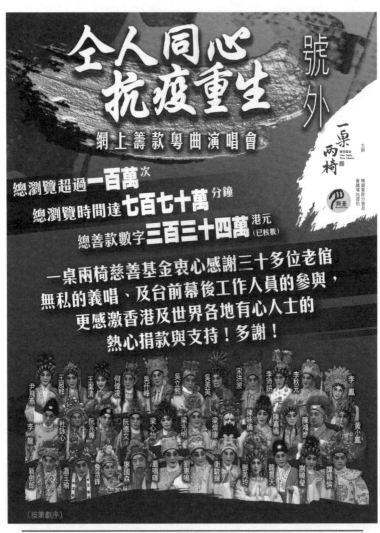

「全人同心，抗疫重生」共籌得三百三十四萬港元。（照片來源：一桌兩椅慈善基金）

同舟共濟，萬眾一心的精神

訪談中，談到是次網上籌款粵曲演唱會的由來及理念，曾慕雪說：「其實這個『全人同心，抗疫重生』網上籌款粵曲演唱會是由 2019 年開始籌辦。這個計劃是由一個很簡單的初心開始，因為我媽媽是粵劇班主，她很關心不同工作崗位的粵劇從業員。她眼見疫情後，封館的情況很嚴峻，同時亦沒有時間表可以知道甚麼時候重開場館。在這段期間，粵劇從業員手停口停，中層和低層的粵劇從業員都沒有經濟收入。很多人傾向馬上轉行做短工，例如消毒工作、司機或餐飲業。這些都是不穩定的工作，只不過是為了生計而做。究竟場館甚麼時候才能重開？有太多未知數。對於從業員而言，並沒有動機放棄兼職工作。我們便發覺粵劇界有人才流失的情況。」

此外，一桌兩椅慈善基金亦關注到人才流失對粵劇界的影響：「我們製作一台演出，除了台上的演員外，背後有很多很多從業員協助整個製作，我們發現這些從業員是流失率最高的，亦正正是不能被取代的人！因為他們的技藝並非人人都懂。我們希望在戲班的能力範圍內，可以用最快的方法籌款給粵劇專業從業員。我們想到最有可能做到的，就是邀請在香港粵劇界依然活躍的大老倌，還有一些年資比較淺，但是同樣有實力的演員參與是次籌款演出。」曾慕雪說。

霍啟剛在「仝人同心，抗疫重生」網上籌款粵曲演唱會記者招待會致詞。（照片來源：一桌兩椅慈善基金）

動員同業及大老倌，成果超出預期

　　談到是次網上籌款粵曲演唱會的成效，一桌兩椅慈善基金創辦人兼主席鄭思聰先生說：「經濟上的成果是比我預期的金額高，這件事大家都很同心協力，整個粵劇界都非常無私地協助。」由於這次籌款活動只有很短的時間去籌辦，鄭思聰特別感謝粵劇界一眾仝人及大老倌的同心協力：「一些大老倌的經濟情況會比較好，但是他們都很用心用力。而且我們只是用了很短的時間去籌辦這次演唱會，只有少於一個月的時間，但是我們需要安排所有在茶館進行的事情，這件事是非常困難的！幸好，大家都非常合作和有同理心，因此我們很感謝他們！演唱會有十二位籌款委員，我是其中一

位，我認為籌款演唱會之所以成功，大老倌的參與是非常重要的。」

鄭思聰出身自金融行業，是一位資深會計師，其豐富的金融及行政經驗對這次籌款活動的幫助很大：「我們花費了很多時間，定義誰是需要幫助的從業員。我本身是金融行業出身，所以我會比較知道如何舉辦籌款活動，而世界各地都有很多鼓勵我們的觀眾。所以這次籌款真的是世界性！除了香港外，澳洲、加拿大、美國、新加坡和馬來西亞，這幾個地區的支持者的貢獻都很大。我們總共籌得三百四十多萬，

「全人同心，抗疫重生」得到各界廣泛的支持。（照片來源：一桌兩椅慈善基金）

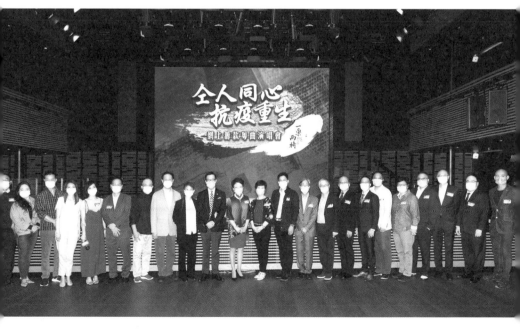

完全沒有扣除開支，每位受惠人都有港幣 $8,302。而且我們是在很短時間內派發這筆款項。這些都是基於我以往金融界的經驗，我們總共用了兩天時間就分發所有款項，並且沒有任何出錯。」

‖　小結　‖

從本章可見，粵劇界在疫情逆境下，展現了靈活變通、自強不息及守望相助的精神。正如香港八和會館主席汪明荃博士在 2021 年《香花山人賀壽》演出前的致辭所說：「粵劇界飽受兩年疫情影響，從業員生計受損，但靈活變通乃是香港人面對困境的自強精神，如：網上演出、教學、籌款、籌組兄弟班等。」[6] 憑藉這些遇強愈強的精神，相信粵劇的明天一定會更好。

最後，從本研究可見，從業員大多表示對香港八和會館及一桌兩椅慈善基金等機構在疫情間的工作予以肯定（詳情見本書其他章節）。誠然，這些支援及籌款的工作，不單能紓解業界同工經濟上的壓力，更重要的是，能凝聚業界，令一眾業界同工在逆境中仍然感受到人間有情！

6　香港八和會館（2021），《八和滙報》2021 年 8 月至 12 月 111 期，香港：香港八和會館。

受訪者：

岑金倩
香港八和會館總幹事

香港大學哲學碩士，主修中國文學及戲劇，並持有香港大學心理學深造文憑。自 1998 年起，曾服務多個香港文化藝術機構，包括：香港藝術發展局、香港藝術中心、香港國際電影節等，負責行政、推廣、發展及籌款等工作。2011 年 6 月加入香港八和會館任總幹事，除了負責會館及八和粵劇學院的行政工作外，亦籌劃重點傳承計劃「油麻地戲院場地伙伴計劃：粵劇新秀演出系列」，自 2012 年起策劃每年超過一百場演出及多樣化的推廣活動。在藝術教育方面，推行不同形式的試驗計劃，例如：將粵劇引入校園成為高小及初中藝術課程、籌辦大學粵劇藝術學分課程等。2020 年，統籌及推出大型粵劇網上推廣計劃「八和頻道：粵劇網上學堂」，製作一系列以唱、做、唸、打為主題的粵劇導賞節目，透過無遠弗屆的互聯網，將粵劇推廣至全世界。此外，從 2012 年開始，多番安排及帶領八和旗下的演出，到內地不同地區、台灣，以至海外各國地區進行交流，將粵劇和中華傳統文化介紹予不同地域的觀眾。

著作包括：《戲台前後七十年——粵劇班政李奇峰》；「童狗有話兒」系列之《狗狗大變身》、《治療犬莉莉》、《淡

定好「淡定」》;《小男孩的森林世界》;「非物質文化遺產繪本系列·香港故事篇」系列之《數一數·知多少：食盆的故事》、《觸一觸·萬事通：奶茶涼茶的故事》；編輯《香港八和會館陸拾伍週年回顧·前瞻》（一套三冊）等。

曾慕雪
一桌兩椅創辦人兼創意總監

　　香港演藝學院戲劇學院的（榮譽）藝術學士，現為一桌兩椅慈善基金創意總監、演藝學院戲曲學院客席講師，專題教授表演。曾氏曾到德國柏林擔任助理導演，擁有豐富的舞台表演及創作經驗。

　　曾氏多年來活躍於創作與演出兒童舞台劇，她於國際綜藝合家歡主辦《樂樂公公唱唱貢》中擔任編劇、導演、演員，獲得廣大迴響；近年演出包括一路青空《捽！捽！捽！神燈大冒險》、《馬騮俠》、《魔法豆腐花》、《金菠蘿戰士》等。

　　曾氏於 2014 年以導演、編劇及演員的身份，與阮兆輝教授攜手創作《戲裏戲外看戲班》（Backstage），透過英語舞台劇介紹粵劇精髓，演出足跡遍及倫敦、愛丁堡、比利時、荷蘭、羅馬、夏威夷、墨西哥、北京及韓國等地，向國

際觀眾宣揚戲曲藝術。

　　曾氏於 2018 年創立一桌兩椅慈善基金，集合對於西方舞台及粵劇表演藝術的知識與經驗，銳意以創新思維推廣戲曲美學，致力開發原創題材，令傳統戲曲文化與時並進、接軌世界舞台。2019 年統籌及監製演唱會《廣東四合院》，叫好叫座；亦籌辦 2019 年中國戲曲節於文化中心的開幕展覽「廣東音樂、說唱、大八音及古腔粵曲：這些東西哪裏去了？」以及座無虛席的四場講座、2020 年瀏覽超過一百萬次的「全人同心，抗疫重生」網上籌款粵曲演唱會，以及阮兆輝與張敬軒合作之南音結合流行音樂的《魂遊記》音樂故事錄像項目等。

鄭思聰

一桌兩椅創辦人兼主席

　　鄭氏是一位資深會計師，曾在多間國際和中資金融機構擔任各種管理層職務，包括招商證券國際（China Merchant Securities Intl）任董事、證券業務部本部主管；蘇格蘭皇家銀行（Royal Bank of Scotland）任董事、中國證券發展及推廣，以及深圳代表處首席代表；荷蘭銀行（ABN Amro）任副總裁、亞太區證券合規部主管；花旗銀

行（Citigroup）任副總裁、亞太區（包括日本及澳洲）證券研究合規部主管；高盛（Goldman Sachs）內部審計。

　　鄭氏在香港華仁書院讀書的時候，是話劇學會的副會長，對粵劇的認識只有華仁聞名的英語粵劇。近年，被阮兆輝教授對粵劇藝術傳承及推廣的熱誠所感動，但有感現有的做法有很多改善空間，深信如能提升粵劇藝術在國際間的地位，以及得到企業對粵劇商業價值的認同，定能爭取更多資源，讓推廣及教育工作更有效及更全面。於是，他在 2018年毅然放棄高薪厚職，與曾慕雪一起創立了一桌兩椅慈善基金，他希望憑着昔日在商業機構累積下來的經驗與商業觸覺，利用更系統化的方法，令這條傳承、保育、推廣及發展粵劇藝術的路走得更長更遠，真的做到追本探源、弘揚傳統。

粵劇從業員的應對

被迫轉行

‖ 引言 ‖

本書第一部分交代了本研究的背景,以及 2019 冠狀病毒病對粵劇界的衝擊;本書第二部分,探討粵劇從業員在面對疫情衝擊下的應對。Lazarus 及 Folkman[1] 指出,在應對壓力及危機中,一般涉及兩個層面:問題聚焦(problem-focussed)及情緒聚焦(emotion-focussed),作為應對危機中壓力的主要策略,本研究顯示,粵劇從業員在疫情期間的應對包含了這兩大層面的策略。本章先探討一些從業員在疫情期間,為保生計,被迫轉行的狀況。

2020 年 1 月下旬,2019 冠狀病毒病開始於香港爆發。截至 2022 年底,香港共經歷五波疫情,一場肆虐全球的世

1 Lazarus, R. S., & Folkman (1984). Coping and adaptation. In R. S. Lazarus, S. Folkman, & W. D. Gentry(Ed.), *Handbook of Behavioural Medicine* (pp. 282-325). New York: Guilford Press.

紀疫症，令香港粵劇發展受到史無前例的衝擊，疫情期間數度封館，表演及活動場地無法正常使用（見第一章），所有大小型演出、新編製作、神功戲、訪港交流及教育推廣活動等需要被迫取消或延期。當中以 2020 年的影響最大，因應香港特區政府的防疫條例，2020 全年大部分時間的粵劇演出都被迫取消，從業員生計大受影響，業界前景呈現一團迷霧。

　　一般而言，香港的粵劇從業員都是日薪制的，即是沒有演出便沒有收入，所謂近日在行內最常聽到的「手停口停」。[2] 面對長時間零收入，或收入大幅度下降，粵劇從業員生計大受影響，許多從業員需要被迫轉行，或尋求副業以維持生計。事實上，這些人才流失的問題令人非常擔憂，因為眾所周知，培育粵劇演員，或其他粵劇藝術的專業人員（例如樂師），是需要漫長歲月、巨大資源及無比心血的。據這項研究的第一手資料顯示，有為數不少從業員在疫情期間，轉行從事其他職業，當中包括：外賣員、保安員、清潔工人、侍應生、售貨員、接線生和司機等。誠然，這些職業與粵劇從業員本身的粵劇專業落差非常大。正如一位資深粵劇班主在訪談中說：「最初大家都覺得最多閉館幾個月，有些老倌還有積蓄維持生計，但是直到後來，積蓄都差不多耗

2　見李小良、余少華編（2020），《香港戲曲概述 2020》，香港：嶺南大學文化研究及發展中心。

盡；基層的年輕演員，還可以出去找兼職，但是具知名度的
老倌怎麼可以放下身段，做這些勞動性的工作呢？」

‖ 梨園子弟尋覓新工作 ‖

學者 Akkermans, Richardson 及 Kraimer[3] 指出，新冠肺
炎疫情為全球帶來影響深遠的職業危機（career crisis），提
出了疫症帶來幾個重要的學習課題（key lessons），當中包
括從業員在面對危機時能具備復原力及適應力的重要性，另
外，亦提到從業員如能積極並靈活面對危機，最終有機會
「化危為機」，甚至藉着危機帶來一些長遠的正面結果或影
響（positive consequences）。由於香港的粵劇從業員從未面
對過這類重大的公共衛生事件（2019 新冠病毒病對粵劇界
的衝擊遠遠比 2003 年的 SARS-CoV「沙士」大），很多從業
員一開始面對封館、取消演出時，都沒有意識到這場世紀疫
症的嚴重性，更沒有想過封館及取消演出會維持這麼長的時
間！可是，過了一段時間之後，積蓄開始用盡，漸感徬徨，
萌生尋找工作或另覓去向之想法。以下是一些粵劇從業員在
疫情期間的第一身真實經歷：

3　　Akkermans, J., Richardson, J., & Kraimer, M. L. (2020). The Covid-19
　　crisis as a career shock: Implications for careers and vocational behavior.
　　Journal of Vocational Behavior, 119, 1-5.

嘗試新的工種

▪ 疫情期間，我從事過月餅包裝、在 Uniqlo 執衣服、在年宵攤檔中推銷海味。有些是家人介紹，有些是與行內幾位朋友一起去應徵。

▪ 一開始封館時，我還未意識到當中的嚴重性，從沒有想過封館會維持這麼長時間。頭半年我尚可以積蓄維生。但是，到了半年之後，發現疫情沒有好轉的機會，當時就開始去做臨時工，例如在商場負責探熱，在醫院做兼職文職（因為當時很多人需要打針，醫院急需人手處理打針事宜）。兼職工作結束後，我仍繼續在醫管局做臨時文職工作。

▪ 因為我本身在戲曲中心擔任全職工作，所以我依舊有收入，但是我不能只依靠單一收入，所以在疫情期間，我便在家人開設的鞋店工作（主要做售鞋工作），幫補生計。

▪ 雖然政府有資助，但我仍需要找工作應付生活，所以找了兼職工作。其中有一份兼職就是到美心工廠包裝月餅，其實這都是為了維持生計，並想體驗一下，因為自從全職「落班」之後，幾乎沒有接觸過任何朝九晚六的工作……因為當時臨近中秋節，所以工廠需要很多工

人包裝月餅。我是透過公開招聘找到這份工作的。

- 以我所知，業界很多人也有找臨時工，有些做司機，因為很多從業員都有車牌；有些就做口罩的包裝工作；亦有些做速遞和外賣的。因為疫情關係，很多防疫工作都需要增聘人手，例如清潔，就算巴士公司都需要額外聘人在晚間清潔車廂。我認識很多二、三線演員都要找一些臨時工作幫補生計。

- 我最新的工作是東海堂（餅店）店員。在疫情之前有社會事件，當時很多演出都取消了，接著疫情開始時正值農曆新年，原是最多粵劇演出的時候，但是這些演出都因疫情而暫停。我在這段時間損失了六十多場演出！當封館三個月後，我就開始感到徬徨，於是我便看報紙的招聘廣告找工作。剛好那段時間是中秋節，我就在美心集團找到一份兼職工作，時薪五十元，兩個月的總工時是一百五十小時。

- 我在疫情期間，開展了網店的業務，因為網店不用跟別人當面接觸，以銷售女孩子用品為主。經營後我發現營運網店的收入高於我做粵劇的工作。老實說，做下欄演員的工資並不高，二十年前和現在的工資沒有任何變化，日薪都是維持在港幣四百二十元至四百五十元左右。

- 幸好我太太有一位親戚開設茶餐廳，那段時間我就在茶餐廳工作，維持了半年至九個月左右。其實，這位親戚並不需要聘請職員，但是他特別關照我，特別安排一些工作給我，並以月薪的形式支付工資。我在這段時期並沒有太多休息時間，因為茶餐廳的工時長，例如我做水吧工作，從凌晨四點到下午兩點，再回家休息，之後晚上就要照顧小朋友。另外，我亦做過送外賣，工作時間是從早上十一點到晚上九點，所以都沒有太多空餘時間。

- 疫情開始，我便立刻找兼職工作，所有能想到的散工和其他兼職工作都找過，不論是甚麼工作性質都會去應徵。當中包括：倉務、司機、運輸、文職工作都嘗試過。雖然這些只是臨時性質的工作，但每日都可以工作八小時。其實都是逆來順受，因為整個粵劇行業都停頓了，總之，最迫切就是找工作維持生計。

- 我找了一份沖咖啡的兼職工作，我的心態是學習多一種技能，因為我從求學時期起都只接觸過演戲，從未嘗試過其他工作，我知道時下年輕人都會做兼職工作，所以我也想嘗試，感受他們的日常生活。選擇沖咖啡的兼職工作，一是因為很難找其他工作，二是我對餐飲業比較感興趣。

- 我在第五波疫情才開始經營網上花店的生意，頭四波疫情的情況並不如第五波疫情惡劣，頭四波疫情只是暫停了一至兩個月，所以我依舊能應付生計問題。開設網上花店主要是因為已經停了這麼多次演出，我預計將來都會繼續面對同類型的事情（疫情及防疫措施）。所以我希望發展其他生意，保障自己的生計！當疫情好轉之後，我決定仍會繼續網上花店的生意，因為我有一位工作伙伴，有些花店工作的事情，可以交給我的工作伙伴處理。疫情過後，我主要還是以粵劇工作為先，網上花店只屬副業。

　　文獻指出，專業身份認同（professional identity）對於職業發展有着深遠的影響，[4] 從以上訪談內容可見為了生計，不少粵劇從業員在疫情期間被迫轉行，從事一些與粵劇專業落差甚大的行業。訪談中被問到疫情期間轉行的心理反應（psychological response），受訪者大多表示能抱着平常心，坦然面對。其中一位粵劇演員在疫情期間曾任職售貨員，他表示：「因為我在粵劇行內頗具知名度，所以行內人大都認識我，但是在粵劇行外我其實只是一個普通人，所以任職售貨員時我並不會覺得尷尬。」

4　Wilson, M. E., Liddell, D. L., Hirschy, A. S., & Pasquesi, K. (2016). Professional identity, career commitment, and career entrenchment of midlevel student affairs professionals. *Journal of College Student Development*, 57(5), 557-572. doi:10.1353/csd.2016.0059.

欠缺粵劇以外的工作經驗

雖然從上述從業員的第一身經驗可見，很多梨園子弟在疫情期間，都能找到不同類型的工作，以暫時紓解生計上的壓力。然而，亦有一些粵劇從業員在找工作的時候體會到，在粵劇界所積累的年資及經驗，難以在其他界別應用或被認可，從而感到沮喪萬分。

■　戲班取消，為了生活我們需要另找其他工作。但是，舞台演員在外界眼中，是沒有工作經驗的！即使我做了十年戲，外面社會依然會當我零工作經驗！所以連運輸業或其他沒有學歷要求的工作都不會聘請我。

年長從業員相對較難投入就業市場

再者，對於一些年紀較大的粵劇從業員，由於沒有粵劇以外的技能，加上體能上較為遜色，相對年輕從業員，在疫情期間較難找其他工作。因此，一些較年長的粵劇從業員，在疫情期間的生活相當艱難；另一方面，亦有一些較幸運的年長從業員，他們可以靠自己的積蓄，在疫情期間繼續維持日常的開支：

■　我已經六十多歲，不能轉行了，即使做一些無需技術的工作，都需要重新學習，如果做一些有技術要求的工

作，更需要再培訓啊！但是，我已經六十多歲了，就算
再培訓又可以做甚麼行業呢？

- 我覺得疫情不會永遠吧，最多也只會持續一至兩年左
右，如果疫情萬一真的一直蔓延，我相信我的積蓄都可
以繼續維持我的日常開支。

- 我的兒女長大了，我的負擔也少了，所以並沒有擔心太
多未來的事情。

雙線發展：危機意識的提升

　　年輕粵劇演員在封館停演期間從事一些兼職工作，其實
只視兼職工作為過渡性質，他們堅信最終都能回歸舞台，終
極目標亦是返回粵劇的崗位。另一方面，亦有一些從業員經
歷這次漫長的疫情後，體會到粵劇工作並不穩定，因此希望
將來嘗試雙線，甚至是多線發展，意即他們希望在從事本身
的粵劇工作崗位以外，亦能身兼其他工作。

- 即使疫後粵劇恢復疫前的狀況，我都會繼續雙線發展。
因為我不知道危機和疫情會甚麼時候再次發生，所以基
於我曾經面對過的危機，我會選擇以一種保障的心態去
面對之後的工作。

■ 這次經歷令我意識到，即使將來劇場重開，也可能會有第二次、第三次的封館。於是，我萌生了找兼職工作的念頭。結果，我找了電台做製作助理的工作。就算之後粵劇可以復工，我依然會做這份電台的工作，因為這份電台的工作時間是下午十二時至四時，我仍然可以晚上到劇場工作、演出，這是我以前沒有想過的。疫情前，我覺得二十四小時都奉獻給粵劇就可以，但是，經歷過疫情，就發現世界上原來可以有很多其他可能性。

■ 疫情期間，我主要從事代購工作。疫情之後，我都會繼續做！但是投放的時間會縮短一點。因為我的主要工作還是演出，演出之前需要有很多的準備工作，例如圍讀等等，會佔據很多時間，所以到時會縮短副業的時間。但是，我的代購生意都會繼續營運，因為始終都是另外一條後路，能保障收入！

小結

透過訪談粵劇從業員在疫情期間的第一身經歷，本章描述了疫情下，在粵劇界一個十分普遍的現象——被迫轉行。當中有些從業員在疫下轉行，只是為了暫時解決迫切的財政困難；另外，亦有一些從業員，在疫下反思到粵劇界的不穩定性，危機意識頓時增強，故決意疫後在發展粵劇的

同時，仍維持一些副業，以確保收入。一場席捲全球的世紀疫症，展示了大部分粵劇從業員的超強應變能力，而且堅毅不屈，在逆境中仍然努力掙扎求存，活生生地展現了不少 Akkermans，Richardson 及 Kraimer [5] 所述的正面應對（positive coping）例子。縱使每位粵劇從業員的應變方法並不一樣，在疫情下轉業的心態及心情也不一樣，但大部分皆保持着一個共同的信念：努力捱過當下的難關，靜待劇場重開的一天。

5　同本章腳註 3。

自強不息

引言

　　第四章探討了不少粵劇從業員面對新冠肺炎疫情的突襲，頓感徬徨迷惘，生計亦大受影響，甚至需要無奈轉行，以維持生計。一場世紀瘟疫的蔓延，香港的表演行業進入了前所未見的冰河時期。然而，可喜的是，在疫境當中，不少粵劇從業員在封館停工之際仍自強不息，把握空閒的時間，勇於作出多方面的嘗試，努力自我提升，當中包括藝術創作、技藝的提升及開拓新的發展空間領域等。本章承接第四章，討論在粵劇界進入冰河時期之際，一些粵劇從業員如何自強不息，正面應對世紀大疫。

劇本創作

　　有個說法，危難逆境往往能激發藝術家的創作靈感。不少參與是次研究的粵劇從業員（以演員為主），在訪談中都表

示，由於封館停工，多了很多空閒時間，於是便利用這些空餘時間寫劇本及創作粵曲，以及進行相關的粵劇研究工作。當中部分演員更在疫情期間創作了多個劇本或多首粵曲。這些新的創作，在粵劇演員的專業發展上，亦可算是一大突破。

- 我在疫情期間寫了三套劇本！人在災難的時候，會激發很多創作靈感。回想我每一次人生低潮的時候，都會激發起我寫劇本，就好像司馬遷受宮刑後寫了《史記》！在幾波疫情當中，每次封館我都會寫劇本！所以整年我總共寫了三套戲。

- 疫情間我多了空餘時間寫劇本，因為我一旦開始創作劇本，就會在家中書房閉關，甚麼人都不能打擾我！在疫情之前，一年之中我只能在聖誕節期間才有空寫劇本，創作一些小作品。但是，在疫情期間，我就有很多時間留在家中寫劇本。

- 疫情前有很多想法，例如想嘗試寫劇本。疫情期間，我大概寫了一、兩個劇本，現在是修改階段，希望將來可以用作演出。

- 我在疫情期間寫了一套劇本，其實是按照舊劇本的內容進行修改。我在寫劇本期間亦同時進行了一些研究工作，主要是粵劇劇本的資料蒐集，例如故事背景和歷史……大致上，都是做了這些平時不會做的工作。

▪ 今次第五波疫情，我創作了兩首粵曲。在疫情中，我認
　為不能將消極態度延續到日常生活當中，所以我希望可
　以透過創作帶給社會和粵劇界一些正能量！

開拓新的粵劇業務

　　除了劇本創作外，疫症亦激發了一些粵劇從業員作出新
的嘗試，並勇於開拓與粵劇相關的新業務，從而走出新的
發展方向，例如網上影片的錄製（包括演出及教學），以及
開設會員制網絡平台（Patreon）[1] 等。此外，亦有不少粵劇
從業員在疫情期間嘗試從演員的角色擴展到教學的層面。整
體而言，這些因應疫情衍生的新機遇，如疫後能繼續充分發
揮，相信對於粵劇的未來可持續性發展（sustainability），能
發揮正面的深遠影響。以下舉出一些個案例子：

個案一：開拓網上平台

▪ 疫情間，我開拓了新的業務——錄製網上影片和演出。
　結果，這些都能夠為我開拓一些新學生，所以，在
　2020 年後，我主要都是以私人教授學生為主。其實，
　我在第一、二波疫情時就開始籌備拍攝網上影片，還有

1　Patreon 是一個讓內容創建者進行群眾募資的平台。讓創作者向贊助
　者以每件作品或定期付款取得資金。

開始教授學生。疫情之前，我從沒有想過可以私人教授學生。至於網上教學方面，我更會與國外的學生用 Zoom 上課。這些都是因為疫情，導致我朝這個方向邁進。整體而言，疫情令我多了很多網上的工作。

- 另外，我開設了 Patreon 的每月訂閱計劃，主要是想看看大家的反應，希望可以招收一些會員，而且我發覺這是一個不錯的宣傳平台，有很多學生都會通過這個平台向我諮詢。

個案二：製作特輯

- 疫情期間，我和其他粵劇演員一起合作拍攝一個特輯，這是我們在疫情前從來未嘗試過的！特輯共有十集，供民政事務處作教學用途，這是屬於線上講座，供學校使用。對於特輯的內容，民政事務處並沒有太多限制，他們只是要求我們創作一條一百五十分鐘的推廣影片，所以，所有內容由我們自己構思。我們雖然經常演戲，但是從未試過做這類型的推廣工作，因為成本問題，有幾集特輯更是我們自己負責拍攝，我與一位成員負責剪片，另一位成員則負責音樂的部分。

個案三：製作文創產品（cultural and creative products）

- 我在疫情的時候出版了一本書，還製作了一些文創產品，這並不是以銷售為目標，但是，我希望這些文創產品和我的演出有關聯。對我而言，因為疫情原因，多了

空閒的時間，這段時間，我不只因為多了練習令專業技
藝有所提升，最有所得益的是整體上有更多的時間去沉
澱自己，做一些疫情前因沒有時間，沒有空間而想做卻
未能做的事。

‖ 鑽研技藝 ‖

疫情期間，雖然粵劇從業員的空閒時間多了，但是受訪
的粵劇從業員（尤其是年青演員為主）大多並沒有浪費光
陰。相反，他們很多都積極運用各種方式提升技藝，包括練
功、學戲、鑽研樂理和粵劇結構等。另一方面，亦有不少演
員指出，疫情期間的空檔，給予他們久違了的空間（疫症前
的粵劇演出頗為興旺，故此很多從業員的工作都是很繁忙
的），重新思考及反思，如何進一步提升自身的技藝層次。
此外，有趣地，本研究亦顯示了年青粵劇演員間的相互同
儕支持（peer rapport），在粵劇從業員面對疫境的路上，擔
當着很重要的角色，活生生地展現了 Lazarus 和 Folkman 所
述的情緒為本應對（emotion-based coping）以及問題為本
應對（problem-based coping）[2]。這亦正正回應了 Lazarus 和
Folkman 指出的情緒聚焦應對（emotion-based coping）。

2　Lazarus, R. S., & Folkman (1984). Coping and adaptation. In R. S. Lazarus,
　　S. Folkman, & W. D. Gentry(Ed.), *Handbook of Behavioural Medicine* (pp.
　　282-325). New York: Guilford Press.

演員間的同儕相互支持，鑽研技藝

■ 疫情期間，我們經常一大群業界朋友一起練功。說實在，疫情之前並沒有這樣的習慣，因為每天都有演出，所以實在沒有多餘時間看額外的粵劇資料。疫情期間空閒時間多了，我們會看其他不同的戲曲，充分安排自己的時間，既看自己的演出錄像，也會看前輩的演出視頻。

■ 在這段日子，我與同業們都多上了課堂，例如八和的唱科班。現在每每看到八和有甚麼課程，我們全都會報名參加！

■ 我和其他年輕演員自發地組織小組一起鍛煉，有時候會找導師教戲，有點像內地劇團的訓練。

音樂師傅及衣箱的專業技能提升

　　一些演員以外其他崗位的粵劇從業員，例如音樂師傅及衣箱等，疫情期間並沒有讓自己停下步伐，他們積極練功或提升自己崗位上的技能，甚至是發展了一些新的技能：

■ 我沒有讓自己停下來，我在家勤於練功。雖然我的崗位是擊樂，但都可以練功的！因為我可以用西洋的靜音版練習，不會騷擾到鄰居，不過練功的時間不能太長，因為始終怕會影響到別人。此外，我另一個副修是拉高胡，我自己都會去練習二胡等等。疫症期間我亦進行了

一些新嘗試，就是學習電腦上的製作，例如剪片和影片製作，這些都是從網上的教學視頻自學的呢。

■　衣箱在疫情的時候能否提升自己的技藝？有！我們需要按照劇情、人物以不同的方法處理花旦的髮髻。我們都會參考網上的影片，不斷求新，學習不同的髮髻。衣着方面亦如是，我們會研究如何通過穿戴衣着，讓演員的身形變得好看，從而將角色發揮得更好。

另一方面，有武師受訪者坦言，長時期的封館停演導致他們退步了，武師平日需要不斷練功，保持良好狀態，但是，由於他們需要在疫情期間從事臨時工作，而這些臨時工作的長工時導致他們沒有時間和精力去練功：「疫情至今，我們這群武師已經有九個月沒有練習了！因此，現在我們的動作都有點不靈敏了！」

提升英語水平，
冀將粵劇文化推廣到海外

除了粵劇表演相關的知識及專業技能提升外，難得的是有現今當時得令的粵劇花旦，趁疫情期間的空檔，積極學習英語及進修藝術管理課程，希望將來可以在國際上推廣粵劇藝術，讓外國人士都能更進一步地了解中國文化：

- 我修讀了英語的網上課程，還有一個清華大學的課程。
 我一直都很想提升自己的英語水平……疫情對於我的
 最大影響就是，我本來能代表香港到英國皇家音樂學院
 演出，是藝術節邀請我參加的。如果當時沒有疫情，我
 已經到了英國參加表演，我需要用英語與外國記者溝
 通，推廣粵劇。此事令我想到，如果我能提升英語水
 平，大家（外國人士）便可以更清晰地了解中國文化。
 至於清華大學的課程，是關於藝術管理的，這也與我的
 粵劇發展之路息息相關。

‖　跨界別的探索　‖

　　除了鑽研粵劇相關的技藝外，在疫情空閒的時候，一些
粵劇演員甚至嘗試探索其他表演媒介或形式，作為參照，從
而進一步從不同面向，深入反思表演藝術的意義及底蘊，並
嘗試跳出粵劇的框架，擴闊本身的藝術思維：

- 我看了很多內地劇集，時裝劇和古裝劇對我都很有幫
 助，但是看古裝劇比較多。主要是看演員的演技、編劇
 和導演，是十分有趣的事，有助我跳出粵劇的框架，因
 為粵劇的框架很小，並不是說粵劇簡單，而是看劇集可
 以看到很多編劇的功力。很多時候我覺得看劇集能掌握
 到一些演戲技巧。

■　當聽到電影中演員訴說一些對白，我作為演員，就會被
觸動。我認為學習通過事件描述角色性格，是突破了
粵劇的框架，我們不應只局限按曲詞表達情感。我認為
戲曲可以吸納電視劇、電影的元素，讓故事變得更加豐
富！為甚麼話劇令能這麼多年輕人共鳴？但粵劇總是差
一點？其實並不單只是粵劇曲詞複雜，亦不是年輕人沒
有這份情懷去欣賞，而是我們（粵劇）所講述的內容並
不是他們（年青一代）這一套。當然，亦要考慮將這些
新元素應用在粵劇的時候，原本的目標觀眾能否接受。

‖　小結　‖

　　本章記錄了不少粵劇從業員，在疫情期間，並沒有因為
停演、封館而停下步伐；相反，他們自強不息，為疫情後
（post-pandemic）[3]的工作積極地作出準備。有個說法，危難
逆境往往能激發藝術家的創作靈感，這場疫症大流行正正回
應了這個說法。一些參與是次研究的粵劇演員表示，由於封
館期間多了空閒的時間，於是便利用這些空檔嘗試創作劇本
及粵曲。當中部分演員更在疫情期間創作了多個劇本或多首

3　有關後疫情時代的分析，另見張炳良（2022），《疫變：透視新冠病
　　毒下之危機管治》，香港：中華書局。

粵曲。此外，疫情亦激發了一些粵劇從業員開拓新的工作方向、在專業上作出突破的決心，當中一些演員積極地探索各種互聯網及藝術科技的可能性，例如進行粵劇網上演出及製作粵劇相關的網上影片，希望在疫情期間亦能維持與觀眾的互動及聯繫，儘量將因疫情而流失觀眾的機會減到最低。此外，亦有不少粵劇從業員在疫情期間，嘗試從演員的角色擴展到教學的層面。事實上，聯合國教科文組織（2009）[4] 亦清晰地指出，教育及專業培訓在文化傳承中扮演着不可或缺、舉足輕重的角色。總括而言，從業員的正面應對（positive coping），以及因應疫情衍生的新機遇，如在疫後能繼續充分發揮，相信對於粵劇的未來可持續性發展，能發揮正面的深遠影響（long-term impact）。

4　UNESCO. (2009). *Decision of the Intergovernmental Committee: 4.COM 13.27.* https://ich.unesco.org/en/decisions/4.COM/13.27.

疫下網絡及科技的應用

‖ 引言 ‖

　　承接第四章及第五章，本章聚焦疫下網絡及科技的應用，繼續討論粵劇界在疫情期間的應對（coping）。疫情期間，因應香港特區政府的防疫政策，在無法進行現場表演的情況下，網上演出成為一些粵劇團體的主要應對方案。疫情下，這些網上的粵劇演出，主要包括兩大展示模式：現場直播及錄播。除了粵劇演出（performance）外，也有一些粵劇相關機構或從業員，積極地透過網絡，作為粵劇教育及外展（education and outreach）[1] 的平台。對於網絡及科技在粵劇上的應用，從業員持有不同的觀點及態度。本章探討從業員對網絡作為表演及傳播粵劇的觀感、經歷及挑戰。

1　Chung, F. M. Y. (2021). Developing Audiences Through Outreach and Education in the Major Performing Arts Institutions of Hong Kong: Towards a Conceptual Framework. *Fudan Journal of the Humanities and Social Sciences*, *14*(3), 345-366.

疫情下維繫觀眾，擴闊觀眾群

不少粵劇演員認為，網上粵劇既可在疫情下保持他們與觀眾之間的聯繫，讓觀眾了解演員在疫情期間並沒有停下步伐，亦可保持演員的曝光率及知名度。而且，網上演出有助擴闊粵劇的觀眾群（例如年青觀眾），更可顧及海外的觀眾，讓身處海外的人士，亦可觀賞到寶貴的中國戲曲藝術。以下是粵劇演員對於疫下進行網上粵劇的一些觀感：

- 網上粵劇不單可以維繫支持粵劇的擁躉觀眾，還可以吸引一些從沒有看過粵劇的潛在觀眾，疫情前他們本身不會主動購票看粵劇，但是，如果他們有機會通過公眾平台接觸及欣賞粵劇，對粵劇產生興趣，可能會吸引他們在疫情過後購票進場觀賞粵劇。

- 對於挽留觀眾有一定的作用！因為，當觀眾不能現場看戲的時候，還有一個途徑可以繼續看戲，最低限度他們不會因為疫情，冷卻對看粵劇的熱情。

- 至少，觀眾不會因為沒有大戲（粵劇）看，而轉而以其他活動取代之，便不會因此而流失觀眾。

- 我認為網上直播是一種望梅止渴的手法，疫下不失為一種好方法！粵劇的觀眾現在不能現場觀看粵劇，實在很

可憐！所以，如果網上有精華選段讓他們觀看，這都是一個不錯的方法。

■ 對於海外觀眾而言，他們真的很高興！因為他們在疫下很難有機會回港看演出。所以，我的其中一個演出特別安排了一場在下午播放，一場則是在晚上播放，就是為了讓世界各地的朋友都能觀看我們的粵劇！

■ 我贊成將粵劇節目錄播，然後上載互聯網，因為錄播有後期製作，整個演出視頻將會更好看！當然，這些都要視乎製作水平和是否有足夠的資金去製作。而且錄播可以有多些時間處理後期的製作，如剪接和加入解說等。

業界對網絡粵劇仍有所保留

以上可見，不少粵劇從業員認為網絡演出有助粵劇的觀眾拓展（audience development）。然而，在是次研究中，絕大部分受訪的粵劇從業員對於網上粵劇仍有所保留，認為網上粵劇演出只是「非常時期，非常手段」，網上演出並不能代替現場演出的舞台感及現場感。在整理及分析本研究訪談的逐字紀錄（verbatim）時發現，「過渡安排」、「望梅止渴」、「止癮」及「權宜之計」等形容，在演員的訪談中的出現頻率（frequency count）相當高。下文以主題分析

（thematic analysis）[2] 的方法歸納了一些粵劇業界人士對網絡粵劇有所保留的原因：

欠缺現場感、難與觀眾互動

- 作為傳統的粵劇從業員，我並不贊成網上粵劇！為甚麼要到戲院或是戲棚看戲？是因為觀眾和演員之間可以有交流和互動！演員看到台下有很多觀眾，就會更加落力演出，觀眾的數量和反應都會直接影響到演出者的表演。因此，如果只是對着攝錄機演出，演出水平總會有些影響。疫情下的大環境，網上粵劇都是權宜之計……我有參演過錄播演出，與現場演出相比，錄播時即興的動作不能太多，亦因為沒有觀眾給予反應，表演者在台上演出時有點尷尬。

- 我很不習慣網上直播演出粵劇！因為台下沒有觀眾，沒有他們的即時反應，所以很不習慣，會分心！

- 我有參與過幾次錄播拍攝。對我而言，戲都是照常做，但是不習慣沒有現場氛圍。現場演喜劇的時候，台下會

2　Gavin, H. 2008. *Understanding Research Methods and Statistics in Psychology*. London: Sage.

有觀眾的笑聲；做正劇的時候，就算觀眾席沒有聲音，我們都會感受到觀眾的情緒。但是，錄播就少了劇場感！對我而言，劇場感會影響我的表演節奏。

▪ 一些武打場面，如果有現場觀眾的喝采，演員會愈做愈興奮！演員和觀眾的情緒交織，這種效果是網上粵劇沒有的！而且，倘若只有遠鏡拍攝，一些細膩的表情並不能呈現於觀眾前。

▪ 我覺得有現場觀眾會讓台上演員的情緒高漲，但是錄播就沒有這種感受了，可能就像平常的排練一樣。但是有現場觀眾的時候，演員為了得到觀眾的掌聲，在台上的發揮可能會更好，表演更加投入。

▪ 觀眾之間也不能即時互動及交流，例如，三人一起看戲，看到演員精彩的表演都會分享自己的感受，但是看錄播就不能作出即時分享了。

難以收費

▪ 作為班主，我們覺得是兩難！做網上粵劇，我們當然可以支付薪酬給從業員，但這不是長遠的方法。因為觀眾並不喜歡在網上看粵劇，尤其是看粵劇的觀眾都比較年長，他們並不擅於使用電子產品。站在班主的立場，我

們也不想。因為做網上粵劇我們沒有票房收入。

- 粵劇網上演出，本來是可以收費的，但是香港的觀眾目前並不懂得使用網上的「打賞」功能！

- 香港的情況與內地不同，內地有政府支持。所以，我認為網上演出是可以應用在其他表演藝術的，但難以應用在粵劇上，因為網上演出並沒有門票收入。其他網上錄播，例如八和頻道，是通過網上進行教育，則有所不同。網上和現場演出比較，始終都是現場演出比較好，而且網上演出並沒有收入來源。

- 粵劇是依賴門票收入而生存的，我們不能一直都以網上演出形式表演！

技術上仍有限制

- 我不主張將現場演出轉成網上演出！如果在現場觀看演出，觀眾可以看到台上所有演員，但是如果在網上觀看，觀眾的視覺就很取決於攝影機的角度。

- 直播會有網路接收不良的問題……而網上直播的質素受制於很多因素，例如攝錄機的角度，會限制了觀眾的視野。錄播都是這樣，例如錄製之後再觀看自己的表

演，就會發現鏡頭角度或是剪輯都會有影響。再者，這樣會導致盜錄的情況出現。我認為在劇院現場演出，對於演員和觀眾都較有保障。

▪ 很多粵劇觀眾不懂得使用手機看戲，因為很多戲迷的年齡很大⋯⋯對於一批不懂得使用手機看片的觀眾來說，這樣就不是很方便。

▪ 現在的直播技術尚未成熟，並非每個劇團都有足夠的資源去支持網上粵劇。

▪ 我認為錄像演出比起現場演出會更有壓力！因為大家會看得更加仔細。反而現場演出，因為台上有幾位演員，所以觀眾未必只會聚焦在一位演員身上。

▪ 網絡不能提供高質的聲效和現場氣氛。例如，我看過某個粵劇團的網上演出，他們用一個很遠的鏡頭拍攝整場演出，所以不能看得很清楚。

網上演出在技術上的考量： 粵劇與科技的結合

從前文可見，網絡技術在粵劇演出上的應用，仍有很多

限制。因此，長遠來說，要發展網絡粵劇，並以網絡傳承粵劇藝術，必須在技術處理上多作考量，以及參考其他地方的專業實踐（professional practice）及個案（case studies）。在技術處理上，有粵劇演員認為，香港應多參考中國內地的做法：

- 我看了很多戲，例如上海越劇，我發現他們每一個鏡頭都經過細緻的安排。於是，我就會想，為甚麼香港的粵劇不能仿效這種形式？我認為香港粵劇是有實力去製作的，只是尚未懂得如何將粵劇和科技結合。疫情期間，大家都一窩蜂去拍片，我都有嘗試製作，但是，剪片技術並不是人人都能學會。

- 我有時會看內地的網上演出和錄播，我發現錄播並不是我們想像中那麼簡單。如果真的要錄播，鏡頭需要捕捉舞台的每一個角落，但是，這些我們都不懂，因為需要花費很多時間去學習。所以，我認為藝發局可以從這方面幫助我們。我甚至認為可以嘗試將粵劇和電影結合，但是需要的時間和資金很龐大。雖然疫情可能會在四、五年之後結束，但是如果想更廣泛地推廣粵劇，我認為需要進一步研究這方面的技術。

此外，粵劇從業員在網絡的應用上，亦遇到不少挑戰，需要考量的技術性問題也有很多：

■ 其實，要發展網上粵劇，收音和器材的運用是很重要的。比方說，即使演員演得很出色，但是如果鏡頭或是收音欠理想，都會直接影響到製作的效果。此外，一些專業範疇如剪片和顏色調控，包括字幕或畫面上的控制，都是極為重要的，需要專業人士處理。

■ 我的 YouTube 或 Patreon 上的影片，實際上是自己學習製作，然後花很多時間去處理。我之前有一位同事協助製作，現在製作影片封面都是借用他的模板設計，不過，每次都要花幾個小時製作。不論是設計或是聲音，我都花費了很多時間，我目前用四個麥克風，所以後期製作要用四段音頻進行剪輯，例如要把不同的音頻拉高拉低，都需要花時間仔細處理和補救各種問題。

沒有觀眾的演出如何投入？

為進行這次研究，筆者及其團隊走訪了不少劇場、排練室及學校等，在進行實地考察（fieldwork）時，與粵劇演員們其中一個有趣的討論，就是當現場沒有觀眾的時候，到底會不會影響演員的演出，或投入的程度？整體來說，由於粵劇演員一向的演出都是以現場演出為主，故心態或情緒處理上都需要作出調整：

- 如果沒有觀眾，只是對着鏡頭演出，會不斷想像究竟觀眾的反應是怎樣？待演出後到社交平台才能知悉或掌握觀眾的回應。至於演出情緒方面，我覺得沒有太大分別，只是覺得有觀眾在現場的時候，演出的氣氛會好很多！

- 我會幻想攝影機背後有一萬個觀眾，比起現場演出的觀眾更多，而且這條片是會被放上網，並會不斷流傳，一定要好好演出。不過無論如何，始終都是沒有興奮的感覺。

- 以往有觀眾在場的時候，當台上演員說話，我感覺聲音會彈回台上。現在沒有觀眾，場館就變得很空曠，所以唯有強行提升自己的表演情緒，讓自己的情緒保持高漲。

- 我沒有太特別的感覺，感覺其實就像是拍電視劇，主要都會幻想之後呈現出來的畫面是怎樣，因為角度很取決於台上演員和鏡頭的互動。

小結

總而言之，雖然網絡粵劇能有助拓展觀眾（audience building），尤其在疫情期間仍能保持與觀眾間的聯繫，但是，歸納訪談內容，從業員大多對網絡粵劇仍有所保留，認為網絡粵劇只是疫下危機管理（crisis management）中的權宜應急之計（contingency plan），原因包括：（一）粵劇演出的本質上需要與觀眾交流及互動，但網上演出則欠現場感及與觀眾間難以互動；（二）網上演出難以收費，長遠會影響粵劇的可持續性發展及從業員的生計；（三）台下沒有觀眾，影響演員演出時的投入程度；（四）現今來說，粵劇網上演出的技術仍有限制；（五）粵劇觀眾大多較為年長，而這些年長的觀眾大多不太擅於使用電子產品或互聯網的運用。

毫無疑問，在全球一體化（globalization）下，網絡與科技的運用已成為全球趨勢，亦是近年香港政府致力發展的文化政策（cultural policy）。事實上，科技一日千里，實在帶給文化藝術界很多新機遇（opportunities），以及可持續發展的可能性。在粵劇文化中，如何既能與時並進，善用當今的科技，又能同時保留粵劇的傳統精髓，是一個相當複雜，但非常值得各持份者及粵劇研究人員深入研究的重要課題。

第三部分

粵劇從業員的心聲

深入訪談

　　這項有關新冠肺炎疫情對粵劇界影響的研究，歷時超過兩年，在此期間深入訪問了超過六十位來自不同崗位的粵劇從業員，[1] 希望透過了解從業員的第一身經歷及感受，真實地記錄，並分析這場世紀疫症對粵劇行業及從業員的影響，最終能為未來的粵劇傳承帶來一點啟示。

　　相關的訪問資料及數據，除了在本書首兩部分作主題分析（thematic analysis）及匯報外，在本書的第三部分中，筆者有幸得到受訪者的同意，以逐字紀錄（verbatim record）的方式，詳細並客觀地記錄了一些粵劇從業員的訪談內容，進一步提升這次研究的可信度（trustworthiness）[2]。訪談中包括了具代表性的粵劇演員、樂師、班主、資深行政人員及戲曲界別代表等，期盼從不同角度檢視新冠肺炎疫情對香港粵劇界的影響。例如，本章記錄了一些資深粵劇從業員在疫情期間如何幫助同業走出難關；年青演員如何在逆境中謀求突破、掙扎求存及自強不息；班主如何面對疫情期間業界人才流失的問題；以及粵劇行政人員在疫情期間如何配合防疫政策及作出危機管理（crisis management）等。

1　有關本研究受訪者資料，見本書第一章；本章記載的受訪者簡介，由受訪者提供。

2　Cutcliffe, J. R., & McKenna, H. P. (2004). Expert qualitative researchers and the use of audit trails. *Journal of Advanced Nursing*, *45*(2), 126-133.

新劍郎

訪問日期：2022 年 5 月 31 日

受訪者簡介

香港著名粵劇演員及製作人，自六十年代中投身此行業，在行內默默耕耘，近年活躍非常，除身為各大巨型粵劇團之主要演員外，更積極參與粵劇推廣及創作。在推廣方面，於 1996 年以粵劇之家名義設計及舉辦了「龍套課程」。其後舉辦了兩年「中學粵劇導賞示範」，共二十間中學參與。1997 年以個人名義與香港科技大學舉辦了十多次工作坊及講座。自 1998 年與教育統籌局、香港電台及前市政局合作，在高山劇場舉辦中學生粵劇示範表演後，多年來一直擔任康文署「學校文化日計劃」青少年粵劇欣賞示範講座及演出的主持及講解，致力推動粵劇教育。製作方面，曾參與香港藝術節古本粵劇《醉斬二王》（1993 年）擔任導演、《西河會妻》（1996 年）任劇本統籌；1997 年為慶祝香港回歸，製作《七賢眷》作為慶委會節目之一；應臨時區域市政局之邀製作《血濺紅燈》（1998 年），叫好叫座，並在同年 10 月重演；1998 年為臨時區域市政局製作《元世祖忽必烈》。近年作品包括《妻嬌妾更嬌》、《荷池影美》、《碧玉簪》、《大唐風雲會》等等。

公共職務

2007 - 2011　粵劇發展基金執行委員會委員

2008 - 2014　粵劇發展諮詢委員會委員

2009 至今　　香港八和會館副主席

2011 - 2013　粵劇發展基金顧問委員會委員

2012 - 2014　粵劇發展諮詢委員會場地專責小組召集人

獎銜

2009　獲民政事務局頒授嘉許獎章

2012　獲頒授「行政長官社區服務獎狀」（CEC）

2019　獲藝術發展局頒發發藝術家年獎

2019　獲特區政府頒授 MH 榮譽勳章

Q 疫情對你有甚麼影響？

我們要上台化妝才能做戲，但是在整個 2020 年，我只是化過五次妝，換言之，我只是做過五天戲。

Q 如果沒有疫情，你一年通常會有多少天演出？

最低限度沒有一百天都有八十場，但是現在只剩下五場，甚至有一場是收不足錢的。2020 年情況比較嚴重，因為封館的時間比較長，一封館就封了幾個月，開館可能都不到幾個月，就突然又要封館！

Q 面對疫情下的封館，排練安排上有沒有遇到甚麼困難？

我們一定仍會繼續排練，但是問題是，老闆就會想：「要不要繼續宣傳？要不要繼續售票？」如果售票之後，演出突然取消，又要退票，退票也有很多手續。就以今年（2022 年）來說，我們原定於 2 月的藝術節演出，突然在 1 月暫停所有演出，我們當時繼續排練。最初聽說 1 月 7 日暫停，可能在兩星期後就會放寬，於是心中都有期盼。但是在兩星期之後，疫情變得更加嚴重，於是演出又被迫暫停。

沒有期望就沒有失望，如果當初宣佈暫停三個月，我都會打定輸數。作為演員我有以上的考量，但是作為老闆的，可能都有另外的考量。現在劇場重開，很多老闆也不肯做，因為賣不出票。例如我本來預約了 4 月 7 日的

新劍郎是香港著名粵劇演員及製作人。

演出期，結果 3 月中才公佈重開場館，只有十多天時間
售票。還有另一個考慮就是觀眾不敢進場看演出。

Ⓠ **訪：你認為疫情會不會導致流失觀眾？**

在 2003 年沙士的時候，從頭到尾政府都沒有封演出場
地，只是老闆們打退堂鼓。我記得沙士最多都是維持了
三至四個月的時間，就已經處理好。沙士對於粵劇界的
發展一定有影響，但是影響不算很大；演出的數目就一
定減少，當時我經常收到劇團通知演出取消。不過我覺
得在沙士的時候，觀眾也需要一段適應期才願意到劇院
看演出，當時疫情結束，演出初期，亦少了觀眾入場。
在我的印象中都過了三至四個月才可以恢復疫情前的觀
眾量。但是現在的情況與當時不一樣，因為多了一些繁
文縟節。

Ⓠ **聽說，1967 年的時候也沒有像這次新冠肺炎疫情
的影響這麼大，你認為情況是否這樣？**

六七的時候我年紀尚輕，剛剛踏入粵劇圈，印象中在
六七的炸彈事件後，反而多了演出，可能是因為要粉飾
太平，所以很容易就能申請到球場搭棚演戲。我當時剛
剛入行開始做戲，發生炸彈事件時當然沒有戲做，但是
發生事件的兩個月後，反而多了演出，因為政府鼓勵劇
團演出，活躍社會氣氛。我們在長沙灣公園、佐治公園
都曾經搭棚做戲。

沙士的時候，神功戲都照常演出。當年（2003 年）天

后誕的時候，我在榕樹灣演戲，人人都帶着口罩入場看戲，神功戲的數量並沒有減少⋯⋯我聽聞在第二次世界大戰之後，香港有很多大戲上演，大概是 1945 年左右。因為政府鼓勵一些商家舉辦演出。

Ⓠ 疫情對於新晉演員的影響是不是更加大？

他們的確很辛苦，我們都曾經歷過這個階段。香港的粵劇演員並沒有固定老闆，人人都是自由身演員，如果突然有天所有演出暫停，演員們就會手停口停。因為停演並不是一、兩天，而是按月計算，所以他們都需要找一些其他收入幫補生計。

Ⓠ 你認為政府的支援怎樣？

政府的資源都是有限度的，他們也不能只是偏向某個表演界別。我們粵劇界其實已經得到了很多資助，這點其實是粵劇界先知先覺！

Ⓠ 你認為今次八和的功勞是不是很大？

我只是代表我自己說話，並不代表八和發言。我個人覺得汪明荃主席有很大的影響力。

Ⓠ 政府除了提供經濟上的支援予從業員應急之外，回顧這五波疫情，你認為政府還可以如何幫助粵劇界？

自從有粵劇發展基金之後，的確幫助了不少劇團，這些

都不容否認，除了粵劇發展基金外，還有藝發局都可以幫補一些。我估計政府也希望通過這兩個組織去做些事，從過去的經驗可以看到，無論有沒有疫情，粵劇發展基金都能幫助粵劇界，並讓演出變得頻密。年青演員通過這些演出，既可以吸收更多經驗，同時也能凝聚自己的觀眾群。他們比我們出身時幸福多了，我們當時所有事情都需要靠自己。

啟德遊樂場、荔園，我們都曾在這些地方「打躉」演出。我在六十年代末就在啟德遊樂場「打躉」了幾年，之後就「走埠」。後來，啟德遊樂場關閉了。啟德遊樂場有點像荔園，都是差不多的管理模式，入場票大多是幾毫子一張。大概有三至四個劇場，一個播放西片，一個播放粵語片，一個是做大戲，最後一個好像是用作跳歌舞。我記得當時做大戲的劇場十分簡陋，只搭了一個木台，後來就發展為一座以「石屎」興建的建築物。

◎ **你對於年輕演員有沒有甚麼建議或忠告？**

第一方面，就是他們視粵劇為職業還是專業，這完全是兩個概念。如果你投身這個行業的心態就只是當它是一份工作，我會勸他們轉行，因為他們不會有前途！我視粵劇為我的專業，無論怎麼辛苦我都會撐着，養精蓄銳，儲「子彈」等打仗！經常抱怨沒有機會，就算有人給予機會，他們也沒有「子彈」！首先第一件事就是裝備好自己，千萬不要將粵劇當成「返工」，這樣不會有很大的發揮。

Q 你如何看待疫情期間興起的網上節目？

在疫情爆發之後，最大規模的網上節目一定是八和頻道，好像有四十多集，都挺不錯，因為差不多動員了整個行業，包括一些退休的樂師。疫情帶給我們網上的資訊，也是對行業有益的。如果沒有疫情，我相信就不會出現八和頻道，同時也不會有時間做，這次八和頻道有很多大老倌參與。我們只是收很少錢，相信大家都不是為了錢，是抱着最低限度都可以有一個紀錄供後輩參考的心態去做。我經常說，我們身上的東西都是從前輩身上學到，如果你肯學，我一定會教！如果我懂的，我一定會教！如果我不懂的，我都會找資料然後再告訴你。

Q 你有沒有參與現場直播或預錄的演出？

其實未有疫情之前都有人做過這類型的網上節目，例如訪談或折子戲等。疫情後就多了這類演出，一些年輕人反正沒有事情做，就開始了這類型的活動。我自己都嘗試過一次，我當時是做藝術總監，有一套戲原本要在劇場演出，因為封館而中途暫停，而當時的政策是可以讓劇團在沒有觀眾的情況下，在劇場演出，所以我們預錄演出，然後上載到網上，讓一些已經購票的觀眾可以到網上觀看⋯⋯我記得這套戲是《醫聖張機》。粵劇播出後有個演後座談會，都改為網上進行。

Q 你覺得疫情除了讓網上活動增多之外，對於粵劇圈有沒有甚麼正面影響？

沒有了，只有網上活動多了，我認為這是比較正面的影響。最主要就是為一班年長的、仍然有氣力的前輩演出留下紀錄，將來任何時候都可以翻看，這是很重要的。因為從前的技術不容許我們翻看前輩的演出，我們只能靠口傳心授，甚至有些排場連文字紀錄都沒有，都是靠自己後來整理並記錄。

Q 經過疫情後，你對於粵劇界未來的發展有甚麼期望或想法？

現在粵劇界的發展與我心目中的想法有些偏差，我反而認為汰弱留強是一個定律！那些有條件的劇團或演員，就值得扶植，但是目前的情況並非如此。以前是市場決定一切，而香港的粵劇圈一直都是市場主導。當我覺得自己的能力還不到這個層次，你請我做我都不會做，我要覺得自己的能力能到達某個層次，我才會去做這個位置。但是現在不是，人人都可以做文武生，有很多偶像派，有些班主可能只會捧一個人，所以現在有些班主我都不認識。

Q 你是如何渡過疫情最嚴峻的時候？

沒有甚麼可做，都是看看電視，幸好當時是足球季，而我喜歡看足球，所以凌晨時候都可以看足球。

Q 有關疫情，最後還有甚麼補充嗎？

以往鑼鼓一響，至少有幾十人會有工作。我覺得今次的神功戲停演是一個不好的兆頭，因為有些地方一直都對於神功戲不熱衷，我對此很擔憂！

（本節圖片均由受訪者提供）

劉惠鳴

訪問日期：2021 年 11 月 8 日

受訪者簡介

香港女文武生，現任香港藝術發展局委員，八和會館理事，粵劇演員會理事長，八和粵劇學院委員。2003年獲香港藝術發展局頒發「藝術新進獎」，於香港禮賓府舉行之頒獎典禮上獻唱粵曲。2019 年獲香港藝術發展局頒發「藝術教育獎──優異表現獎」。2004年開始至今為加拿大電台華僑之聲粵劇節目作越洋嘉賓主持。2009 年至今多年間前往美加演出好評如潮，更獲官方頒贈多項獎狀。2013 年以香港歷年來最高票數當選為藝發局戲曲範疇代表。多年來致力培養兒童愛好粵劇藝術，其學生均獲獎無數。

Q 你在戲曲方面的工作範圍是怎樣的？

挺特別的，演出只是我工作範圍的其中一部分，另外有教育、行政及其他公務在身。我是藝發局的戲曲主席，同時亦是行政副主席。我亦有參加不同的委員會，在八和擔任理事已經很多年。至於演員會我已經擔任了幾屆理事長，一直都有很多公務在身。

Q 你在粵劇界大概有多少年資歷？

我在 2000 年才開始做戲，同年成立自己的粵劇團，所以二十年算不多不少。演員需要有十二至十五年資歷才可以算是成熟，所以我也只不過是多了幾年。其實我們這些夾心階層演員，人數不超過十人。

Q 疫情對你造成怎樣的影響？

影響很大！我認為對每個人的主要影響一定是收入方面，因為完全是停工停酬。已經兩年沒有演出，所以大家都很艱辛。不論是演出和教學都已經暫停了。雖然後期發展了網上教學，但是收入依然很少，只能維持讓學生不要離開粵劇圈。粵劇界的人又要繳付倉租，我原本有兩個倉，但是疫情之後，就只剩下一個倉。後來因為倉庫要加租，所以我又要換倉。

Q 相對一些年輕演員，疫情對你們這些較資深的演員會否影響較少？

也不是，疫情對我們的衝擊都挺大，因為我們的開支很大。例如剛才提到的倉租，而且學校是我自己買下來的，所以需要供款，學校每月的管理費已經要六千元。就算開學後，也有一些學生尚未回校，因為家長不放心讓他們上課。我們大約減少了三分之一的學生，而且演出又減少了，所以學生上課的熱誠又會減少。而且剛剛開學，學生都會忙着學校考試。最重要的是沒有新學生報名，所以到現在依然有影響。

Q 你們收入減少了，但從教育角度，學生也失去了一年多的學習時間。

對，他們也很慘，因為復課之後，他們要重新打好基礎，而且有些學生寧願專心讀書，所以不再上粵劇課了。現在雖然改為線上課程，但是授課有難度，Zoom 對於我們來說其實相當吃力。

Q 是否通過 Zoom 教授理論課程還算好，但如果教授身段就很困難？

劉：對，所以其實都流失了很多學生。

Q 情緒上，疫情對你有沒有影響？

有，其實挺憂愁，因為每天都要憂慮收入問題。我們都面對一個困難，雖然我們不是明星，但是外人都認識我

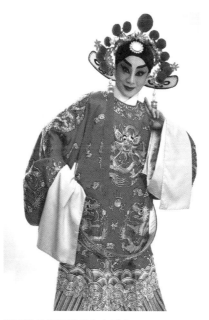

劉惠鳴是香港著名女文武生。

劉惠鳴多年來致力粵劇教育，其學生獲獎無數。

們，所以不能出外找其他工作。我聽聞有很多新秀找新
工作，他們可以這樣做，但是我們卻不能。

Q 疫情期間，你有甚麼活動？

雖然沒有演出，但是我依然很忙，因為我在疫情期間做
了一些網上活動，聯繫了幾個外省劇種的團及其他團
體，一起做了一些影片。這件事挺花費精神，最終耗時
幾個月……另外還有演員會的籌款演出，我的劇團後來
也做了一次籌款活動，反應都很好。網上資訊發達，讓
我們粵劇與其他界別多了接觸之餘，也讓我們與戲迷的
關係變得緊密。

Q 演員會所得的籌款分派給誰？

都是演員會的會員，當時每人都有一千多元，雖然錢並
不多，但也是一份心意。

Q 疫情期間你用甚麼方法紓壓？

我在疫情期間，都有重新整理衣箱。疫情初期以為自己
會有很多空閒時間，所以當時打算收拾家居。但這兩年
忙於公務，沒有多餘時間整理家居。

Q 你在疫情期間有沒有練功？

有，但是不多。我聽到有很多演員説，沒有心思去背劇
本，因為背完後演出又要取消。很多老倌都會在演出前

一天才背劇本,這個心態與疫情前很不一樣……直至現在場館重開,心態就更加差,因為已經停演太久,大家對舞台很陌生,壓力很大。舞台的經驗很重要,有時候一個月沒有演出都會覺得有點不舒服,對於演出會有點害怕,會有這種壓力。

Q 剛才你提到 2000 年開始入行,即是經歷過沙士(2003)。相對而言,是否今次新冠肺炎疫情的衝擊比較大?

對,因為這次疫情是世界性!而且持續的時間長……我們在沙士的時候還在台上演出,我記得觀眾全都戴口罩,而且我當時還年輕,所以當時的感覺並不強烈。

Q 你對於重開場館的安排有沒有意見?

能重開場館已經很好,其實粵劇圈的人能屈能伸,粵劇演員在甚麼環境下都可以做戲,我們都只是想做戲!大家都沒有怨言,連一些下欄演員的態度都變好了,以前他們當中有些不願意去謝幕,但是現在他們每場都會一起謝幕,可見他們的歸屬感增強了。

Q 經歷這次疫情後,對於你的心態有甚麼改變?

其實,我依然受到影響,因為很多演出依舊取消,而且我在外地的演出依然尚未恢復。我們之前有很多區議會演出和其他大型演出,但是現在全都被取消了。我上課的節數亦減少了。

Q 根據你的觀察，觀眾的熱情有沒有減退？

觀眾的熱情沒有減退，只不過是少了觀眾人數，因為老人家少了出門。我認識的老人家很多都已經不再進劇場看戲，有些已經發展了其他新興趣，或者是家人不讓他們出門。

Q 你對於疫情期間的網上直播和預錄演出有甚麼意見？

我覺得很難做，因為預錄需要花費很多時間，而且需要時間琢磨才可以錄得好。很多時候拍了很多次，都覺得這個版本不是最完美，所以要花很多時間不斷補拍。但是直播演出的壓力就更加大，因為現場演出和網上演出是兩回事，面對觀眾做戲和對着鏡頭做戲是兩回事。所以我覺得網上演出並不太可行。

Q 當疫情過去，你會不會贊成這種線上模式繼續應用到粵劇演出？

我一直都不太贊成，因為始終舞台表演就是要發生在舞台！

Q 你如何看待粵劇的前景？

見步行步。培訓新觀眾需要一段漫長的時間，我之前都已經開始培育新觀眾，例如我之前都有做過一些新戲。在這段期間的確有新觀眾出現，但是他們只是一次性的觀眾，因為我們並不是不斷有新戲去培養這群觀眾看粵

劇的習慣。

我的情況會比較好，因為我有一群學生，而這些學生會
與家長一起看戲。這群家長都是三十歲左右，所以我的
觀眾比較年輕。但主要還是大家的思維不同，很多人依
然覺得大戲很老土，但是我不明白為甚麼他們會有這種
思維。

Q 你對年輕演員有甚麼勉勵？

我認為疫情對他們的衝擊並不大，我感覺他們並不依賴
演出作為主要收入，感覺他們尚未成為家庭支柱，而且
他們還很年輕，所以沒有太大的經濟壓力。還有他們有
很多仍在上學，所以疫情對於他們的影響並不大，亦沒
有太多的憂慮。

Ⓠ **你對業界又有甚麼建議？**

自強！都是見步行步，因為大家也不知道疫情的發展如何。我認為現在最難的是迎合觀眾的口味，因為我們不知道觀眾想要甚麼。我會不斷嘗試。希望觀眾能夠吸收新的事物，而且不會讓觀眾認為粵劇「老土」，不會認為粵劇只是故步自封，不願意吸收新的事物，這是我的目標。然後讓粵劇原有的觀眾吸收新事物，始終需要有人願意踏出第一步，這樣才可以知道觀眾的接受程度，從而決定往後的發展方向。

（本節圖片均由受訪者提供）

鍾珍珍

訪問日期：2022 年 6 月 9 日

受訪者簡介

現任西九文化區表演藝術主管（戲曲），中國戲劇家協會會員，美國加州藝術學院舞台燈光設計碩士。於 2011 年加入西九文化區至今，先後監製「西九大戲棚」、「自由野 2012」、「西九戲曲中心講座系列」、「西九戲曲中心粵劇新星展」；策劃國光劇團《賣鬼狂想》到港演出；多次籌組粵劇演員到內地培訓及交流；邀請福建省梨園戲實驗劇團、上海京劇院、上海昆劇團及上海淮劇團到港演出首屆「西九小劇場戲曲展演」；監製小劇場粵劇《霸王別姬》（新篇）、監製及導賞《文廣探谷》、《奉天承運》等，並巡迴內地及其他城市演出；西九文化區戲曲中心開台日及開放日總監製、策劃及邀請中國戲劇家協會梅花獎藝術團到港演出，以及開幕節目《再世紅梅記》總監製，新編粵劇《戲裏》總監製等。

Q　**過去兩年的疫情對於西九戲曲中心有甚麼影響？**

首先，西九戲曲中心的同事面對很多硬件上的問題，例如消毒、抽氣量及如何配合防疫措施等等。戲曲中心作為西九文化區第一個開放的表演場地，西九所有部門都同心協力一同處理突發事情。所以在疫情期間，不論是硬件或是軟件方面，我們都下了很多功夫。例如硬件上我們需要儘量配合政策的轉變，必須十分有效率及速度。

軟件方面，就是與人和節目相關。在疫情初期，我們都有一點點沙士影子的感覺，沙士的時候，我正在香港中樂團工作，當我們知道事情是關乎人命的時候，就會非常緊張。茶館有固定演員和樂師，或者是後台工作人員，我們聽從政策，不讓員工回來工作。後來發現是次疫情不像沙士，可以用一至兩個月的時間安頓下來。後來疫情反覆，一時很嚴重，一時就舒緩一點，我們開始在家工作時。我們派發功課給演員和樂師，讓他們在家也能練習，提醒他們練功、練唱、練戲，於是就採取了遙控工作模式。這個情況亦維持一段時間。

我認為我們的回應速度挺快，當政府呼籲可以重開場館時，我們都能快速地重啟所有事情。一方面我們茶館劇場的節目比較短，一般都是九十分鐘，另一方面是因為全是年輕人，而他們在疫情期間都有練習，所以他們很快就能投入演出。反而售票方面，就遇到很大困難，就算我想演出，但不能沒有觀眾！我們需要給觀眾購票時間，我們可以通知一些活躍的觀眾劇場即將重開，觀

眾亦需要時間消化這些訊息。除了這方面，我們還可以做甚麼讓觀眾安心？我們進行了大規模的消毒及防疫措施，保持舞台與觀眾之間的合理距離，第一行都封起來，不作公開售票了。

Q 政策上，有沒有防疫工作的具體指引？

在疫情初期，是有具體指引的，我們與民政局一直有深入討論，他們亦有向我們了解業界的情況。他們曾經提問過演員是否可戴口罩演出？我們也討論過甚麼方案才是可行的。開始時要求快速檢測和打針，我們都全面配合！

Q 演員在茶館沒有演出時的工作安排是怎樣的？

茶館在疫情期間從未停過發薪酬，因為演員和樂師在家都有不斷練習、練功、練戲等。他們會交功課給我們，之後我們就會線上評查演員和樂師們的表現。我們知道培養人才並不容易，所以我們不希望在疫情期間流失演員或樂師。我希望在我們能力所及之內，讓大家都安心安全渡過疫情。

另一方面，我們在疫情期間有拍攝不同類型的影片，業界對於拍片一事的態度很保守，覺得觀眾看了影片，就不會再入劇場觀看演出，所以很多前輩都不喜歡拍片。但是在第四波疫情的時候，大家都撐不住了，於是很多人開始拍片，我們也拍片用作教學。我們拍攝「粵劇101 系列」影片，並上載至 YouTube，有一首曲叫《靈

界》，原本是我給樂師作練習默契的現代音樂，只需要樂師參與，這是曾葉發老師在八十年代創作的一首當代音樂作品，並非大家耳熟能詳的，需要樂師非常專心，而且在彈奏期間，樂師的座位並非面對面坐着，而是一個反半月型的坐法，樂師在演奏期間並不能看到對方，他們需要格外用心聆聽。我的原意是希望樂隊可以更有默契，並啟發他們的新思維。

疫情期間，我們拍了這條《靈界》的片段。一開始我先致電曾老師取得他的同意，並邀請曾老師在 Zoom 向樂師分享創作理念。誰料曾老師回覆説自己目前在香港，於是我就邀請他直接到場地指導，拍攝就是在戲曲中心大劇院進行。拍攝完畢後，我們上載影片，很多大師看後都表示很驚訝，鼓勵的掌聲不絕。

其實所謂的 Art tech 並非只是利用科技，而要考慮這科技能否起作用、能否讓藝術作品有所提升。強行將藝術和科技放在一起並不是 Art tech。我亦算是設計和科技出身，我會認為科技要融合在一件作品中，並提升其質素及層次，這樣才算是 Art tech。所以疫情並非全是壞事，起碼我們在科技、觀眾拓展及教育上，都有所啟發和增長；另外藝術行政同事如何可以靈活一點，而不是只按章工作，這次疫情可謂給予他們實踐的機會，很多時候好的作品都是在災難中誕生的！

Q 茶館在疫情中的觀眾策略有甚麼轉變？

我們儘量多做下午場次，這都與觀眾的習慣轉變相關，

因為很多人都不選擇看夜場。我發現當食肆關閉得早的時候，人們都不願意晚上外出。於是下午場的節目人次變得較多，夜場便愈來愈少觀眾。茶館以往在星期四至日開放，現在只在星期五至日開放，之後我們就發現觀眾通常都會先買星期六和日的下午場。有些人都會買星期五的夜場，因為現在食肆已經延長了營業時間。但是奇怪地，星期六的夜場則相對地少人購票。疫情導致觀眾的習慣轉變，而這種轉變很有可能會延續到疫情之後。

Ⓠ 茶和點心方面的安排又怎樣？

以前看戲會有茶和點心，但是現在法例規定，不能一邊飲食一邊看演出。所以，我們調整了票價，定在二百七十元至三百七十元之間，但是在離場時會送一杯飲料給觀眾。當時我們都有想過，現在重開場館，觀眾人流不多，以致提供飲料的兩家店鋪的生意都很慘淡。但是，這兩家店的老闆都堅守工作崗位，所以我們就想，當我們重開場館的時候，送給觀眾的飲料不如就用這兩家店的飲料，起碼我們能為他們帶動一些營業額。但是送飲料亦需要一些技巧，因為我們希望觀眾在離場時，收到的飲料依然保持好的品質！

Ⓠ 疫苗通行證對茶館劇場的入場人數有沒有影響？

其實一定會有影響，不過隨着進入茶樓飲茶都要打三針疫苗，便將這個影響降低了。我經常會去觀眾席，也未

聽聞觀眾説因為沒有打針而不能進場看演出。我認為疫苗通行證的問題已經處理好，並沒有太大的影響。

Q 場館重開之後是不是多了很多觀眾？

有，很多觀眾會打電話給我，問甚麼時候重開場館，之後會有甚麼表演……在第四波和第五波疫情之間，其實劇院也重開了大半年，我有看過在新光上演的《子期與伯牙》，他們嘗試將科技與藝術結合，可以看到他們是有心去轉變的。

Q 你認為疫情會不會引起年輕粵劇演員的心態轉變？

他們開始知道世界艱難！我覺得疫情前有段時間有些年輕粵劇演員都抱着「唔憂做」的心態，好像曾經有演員上半場在高山劇院演出，下半場就在高山劇院新翼演出，尤其是樂師，更是搶手。有一段時間大家都很忘我，忘我地工作，沒有想到自身之後的發展，反而一些中年的演員，會在事業高峰時暫停下來並思考一下。在疫情時，我也發現有演員會找老師增值自己，這些都是空間的問題，年輕演員會思考，究竟要放棄粵劇？還是找時間增值自己？他們會去思考。我比較少看到有演員會因為疫情而轉行，暫時找兼職是有的，工作人員就比較難説……現時如果留在行內一定會有工作。

Q 戲曲中心做了很多教育工作，疫情如何或有沒有影響你們的教育方針？

我們大部分的活動都轉為網上進行，疫情時，很多時候大家都是在家工作，於是我們製作了很多影片，令一些學校可以在校播放影片，促進了數碼化的進程。我也帶了一些演員去學校上 Zoom 課，學校說當時有二百多位學生收看／聽，於是我們趁機宣傳粵劇和戲曲中心！除了網課，有時會有十幾個學生回學校上課，但坐得很遠，學校表示這些學生是因為家裏沒有人照顧，所以一定要送回學校。

Q 最後，關於疫情的影響，你有沒有其他補充？

因為茶館會在 8 月轉節目，我會重新寫劇本，劇本內容都是關於疫情！很多劇作品都反映當時發生的事情，我認為這也是一種社會責任！不應再想疫情的壞面向，向前向好看，努力做好事才是現在該做的。

（本節圖片均由受訪者提供）

高潤鴻

訪問日期：2022 年 5 月 11 日

受訪者簡介

高潤鴻來自三代粵劇著名世家，乃已故著名粵劇擊樂領導高根之孫子，名宿「簫王」廖森之愛徒，是粵藝界的一位萬能樂師。

2014 年與其妻謝曉瑩成立「香港戲曲總會有限公司」、「香港靈宵劇團」、「金靈宵」，推出多部原創劇，更開辦了「靈宵・藝館」──戲曲研究、傳承及推廣中心，讓大眾學習傳統，活化傳統。

曾獲 2014 年度「香港藝術發展獎──藝術家年獎（戲曲）」及 2014-15 年度「民政事務局局長嘉許狀」；2016 年獲香港電台頒授「戲曲天地──梨園之最」之「音樂領導」；2022 年，其擔任藝術總監、音樂設計及領導的作品──香港靈宵劇團的《畫皮》榮獲國家藝術基金（一般項目）資助項目（小型劇（節）目和作品創作類）。

現任香港八和會館理事、香港粵樂曲藝總會副會長、中國戲劇家協會會員、廣東省文聯全委會會員，以及中國文學藝術界聯合會香港會員總會會員。

Q 你甚麼時候入行？

我八歲入行，現在的工作崗位是頭架、音樂設計、劇團藝術總監，工作年資是四十年。

Q 疫情對你或其他樂師有甚麼影響？

因應政策，主要都是封館。即使是私人曲藝社，政府都不會輕易放寬條例，我們樂師在這五波疫情期間都是手停口停！我還好，仍可以在疫情之下做職業班。為甚麼說還好？因為我有職業班的身份，所以完全受惠於所有的政府防疫基金，以解燃眉之急。

但是，另有一些樂師，主要做「社團局」的樂師，他們不受惠於任何政府的抗疫基金。例如，有時台上唱歌的是業餘唱家，但台下的樂師並非業餘樂師，這些唱局都不在抗疫基金涵蓋的範圍。我記得在頭四輪的資助中，他們都並未受惠。在粵劇曲藝的界別中，我相信所有行家都要面對相同情況。

Q 這些未能受惠的樂師在疫情下的處境怎樣？

我聽聞過有樂師需要問朋友借錢，「馬死落地行」，在沒有收入的情況下，他們甚麼工作都要做，例如送外賣。但是有些年紀比較大的樂師，體力並不容許他們短期內轉型。當時有很多樂師希望可以爭取一下，直到現在第五輪資助，他們已被納入資助名單中。

在疫情好轉之後，這些樂師都回來粵劇界，但是唱局的情況並不能回到疫情前的狀態。經過疫情，有些玩家

可能以往一個月玩四局，疫情後就只會一個月玩一局。這樣導致樂師的工作量減少，還有機會被壓價。這我是理解的，因為我起班的時候，演出只能發售一半的入座率，我都會與班底商量薪酬待遇。所以在第四波疫情之後，入息可能只達到疫情前的六至七成。做劇團是有風險的，亦需要一班觀眾的支持。剛才提到唱局可以由一個月四局減至一個月一局，而這個情況同樣適用在劇場的觀眾，這樣導致劇團有票房壓力。總結而言，粵劇圈的所有工作崗位，包括班主，他們都是艱難的！

Q 你認為在第五波疫情之後，職業樂師有沒有發生人才流失的情況？

我們職業班大概有五十至六十人，已經包括了敲擊樂樂師，大概有四十至五十位樂師會在沒演出的時候參加社團局。我暫時未聽聞有樂師因為疫情而永遠離開粵劇界，但是卻聽聞很多樂師因疫情而短暫轉型。

但是，我知道很多下欄演員或梅香在疫情間找到一份穩定的工作，所以在戲班的參與度漸漸降低。因為他們在戲班演出的薪酬並不高，而且不穩定。所以當他們找到一份穩定的正職工作，他們依舊會參加演出，但是要在下班後才能參與排練。

Q 你如何處理下欄演員或梅香需要在下班之後才能參與排練的情況？

始終要遷就，因為我們不能要求他們辭掉正職工作，然

後專心排練。這樣真的很無情，我也不能預測疫情甚麼時候才會完結，這些都是疫後新常態。適者生存！我們需要接受和習慣，我會改變一些戲班的營運策略，可能會主力做相對精要的演出，不將演出複雜化，這樣可能減少排練的磨合時間。一方面不會影響戲的質量，另一方面又不會影響下欄演員的正職工作。

Ⓠ **留意到你在疫情期間都有進行一些轉危為機的行動，你們開了一家藝館，而且你們都有舉辦 5G 直播演出，能不能分享一下這些疫情期間的新發展？**

我們最初並沒有想過生意上的發展，只是不希望自己偷懶。幾波疫情後，有朋友與我們討論網上直播的可能性，於是我們參考了台灣的網上劇場。我們當時面對的最大問題就是沒有地方和配套進行直播，幸好我曾與竹韻雅集有音樂上的合作，而他們其中一位董事是「3 香港」的高層，於是嘗試與他接觸。「3 香港」的高層派了兩位職員協助我們，最後就成事了！在首演當天，「3 香港」隆重其事，因為畢竟是粵劇界首個 5G 直播，因此當時的直播畫質非常流暢！而且我也認識了不同界別的專業人士，他們都提供了技術及配套上的援助。

我們當然希望可以做到收費的網上直播，但是在香港的平台並不容易推行。因為香港人並不習慣付費觀看線上節目。我們依然會繼續做網上直播，一方面是起宣傳作用，希望可以推廣至大灣區。而且，我們每次做直播，都會吸引到海外華人觀眾，我也很高興！

Ｑ 長遠而言，會不會考慮推行收費網上節目的模式？

會的，要待香港人習慣這種模式。如果可以將我們的節目推廣至內地，我相信會更容易，因為內地的觀眾都習慣了這種模式，所以在營運上就不會有太大壓力。

Ｑ 留意到疫情之下，很多觀眾都願意踏前一步，例如粵劇界在 YouTube 進行了一些籌款節目，真的有很多觀眾「課金」。

對！而且因為這個節目是為整個行業籌款，所以排頭是比較大的，因此「課金」會比較容易。但是，如果我們每個星期都做直播，希望觀眾「課金」，這樣就很困難了。我做事比較穩妥，不希望所有事都推行得太快，我想確保沒有失誤。

Ｑ 留意到在疫情期間有一些樂師開了曲社，疫情是不是也帶來了一些機遇給樂師？

其實香港一直都有很多曲社，但因疫情之故，又封館又封關，所以很多人都不能外出旅遊，以致大家都留港消費。但是正如剛才提到的影響，就是玩家的消費意欲降低，整個社會的經濟嚴重蕭條，並不是一時三刻便能恢復到疫情前的狀況。

疫情打擊了業界不同崗位,你有沒有甚麼建議給同行或是年輕的從業員?

第一是勿忘初心!第二就是處之泰然!因為我們始終要生活,短暫的離開沒錯,而且能看清自己是否適宜留在粵劇界堅持。一方面就是不要浪費自己的時間,另一方面就是,無謂的堅持會讓自己背負很大的負擔。

我經常說,雖然這三年香港真的很難過,但是我想始終比起我們的父輩好。因為我沒有經歷過四十年代至七十年代,我知道這段時間有很多困難,但是粵劇界在這段時間依然很輝煌!所以我相信我們都會如此,勿忘初心很重要!

（本節圖片均由受訪者提供）

謝曉瑩

訪問日期：2021 年 12 月 28 日

受訪者簡介

香港大學中文學院哲學碩士（M.Phil），是香港粵劇界唯一對科的粵劇編劇及正印花旦研究生。2014 年成為上海越劇名家史濟華、上海崑劇名家王芝泉的入室弟子，學習不同種類的戲曲，以他們的優點豐富粵劇創作。現為廣東省青年聯合會委員，曾參演多個大型演出，自編自演三十多個劇目。

2015 年獲「香港藝術發展獎──藝術新秀獎（戲曲）」；2020 年獲「香港藝術發展獎──藝術推廣獎」；2021 年獲「香港粵劇金紫荊獎──最受歡迎 YouTube 頻道」。

2022 年榮獲兩項國家藝術基金（一般項目）資助項目，分別為：謝曉瑩（高潤鴻製作有限公司）的「戲曲編劇《馬湘蘭》」（青年藝術創作人才類）以及香港靈宵劇團的「小戲曲《畫皮》」（小型劇（節）目和作品創作類）。

Q 疫情對於你的生計有沒有影響？

我和丈夫都是粵劇從業員，所以我們在疫情封館期間都是同樣沒有工作和收入。我們只可以靠積蓄。我們原先以為疫情只會持續半年，但是最終卻是一年多。下鄉（神功戲）演出當然沒有，但是在疫情期間我們上演過《畫皮》，之後又發生第三波疫情。最後一波疫情最難捱，因為超出了我們的安全線。疫情期間都有斷斷續續的演出，例如八和的演出，但是我最擔心的是自己的演出狀態，我在疫情中也有練功，但是卻因為練得太多而受傷，最終被迫暫停。

不能在舞台演出，除了生計受影響，知名度和狀態都會大大減低！有些同業已經轉行⋯⋯從社運到現在，很多事情都不能預料。我和丈夫的視野比較遠，所以我們的計劃會比較長遠。但是這三年則難以估計，唯一可以預示的就是互聯網會崛起。我們在四、五年前就已經開始了「靈宵頻道」，因為那個時候，我已聽到有人說，之後是影像的世界，所以我很早期已經開設了 YouTube 頻道。正因我們劇團有一個頻道，於是這個頻道便成為了我們最大的宣傳工具！

另外，因防疫長期留在家中的影響就是不能如常返團工作練功，不過好處就是我寫了大量劇本，總共九個！從社運時候就已經開始寫劇本。

Q 疫情期間人心惶惶，你如何集中精神寫劇本？

因為我的發展方式比較獨立，我們可以閉門造車。人人

謝曉瑩和丈夫高潤鴻皆是著名粵劇從業員。　　　在疫情期間創作了《重生趙飛燕》。

都可以寫劇本，但是最重要是劇本是否可以實行。除了有劇本，也要視乎劇團有沒有配套去演出。在疫情期間，我很專心地寫劇本，差不多每星期就會寫好一個劇本。除了寫劇本，有時候都要跟進劇團的行政工作。這段時間重整了很多資料，不論是戲服還是檔案庫，而我也挺享受這段時間。

Ⓠ 你在空閒時間，有沒有增加了練功時間？

有！但是我手部受傷，不能訓練手部動作。現在相比疫情頭半年，雖然減少了，但也有繼續練功。減少練功的時間，我就用來寫劇本，或是重整自己的思緒和思考劇團的未來發展。這些工作都很有用，但是心情卻很鬱悶。

Ⓠ 還有沒有參與其他活動去提升自己的專業造詣？

很多老師不能到香港，這樣對於排練有一定影響！但是，另一方面促進了我的獨立性，例如《畫皮》有很多身段，以往我會請老師分析，但是這次演出，很多都是自己處理，處理之後就發給老師詢問他們的意見，所以在設計動作方面提升了獨立性。至於唱，我以往唱慣舊式唱腔，我堅持不學聲樂的原因，是因為擔心會影響香港味道的唱腔風格。疫情開始了一段日子的時候，我開始找聲樂老師輔助練唱。另外，我們也有參加藝發局的 Arts Go Digital 計劃。我在疫情期間亦出版了一本書《鳳

求凰》，由自己校對。因為疫情，我才有時間一手一腳
處理所有的事情，不論是互聯網、靈宵導賞團或是《重
生趙飛燕》，我還製作了一些文創產品，這並不是以銷
售為主，但希望這些產品和我的演出有關聯。疫情期間
並不是百分百單純地提升技藝，最重要的是整體上有更
多時間沉澱自己，處理疫情前沒有時間處理的事。

**Ⓠ 作為自營劇團，在疫情下你如何應付財政的
挑戰？**

我有一個反思，就是粵劇的營運方式，在疫情期間沒有
演出就沒有收入，我在很多年前就已經不喜歡這種模
式。身為演員、班主和編劇，我有想過將劇團的營運方
式變得商業化。我有想過製造一些被動收入，所以在疫
情之後，我們添置了劇團樓上一個單位，希望利用這個
空間多做一些事情。我會繼續演出，但同時會反思互聯
網對於粵劇營運有甚麼影響。在香港，互聯網的最大作
用只是宣傳，因為香港人還沒有「課金」的習慣。

Ⓠ 你理想的網上直播是怎樣的？

仍未想到，但是背後牽涉很多複雜的東西，可能需要
配合我的戲去做。我的工作室的配套現在可以製作小
劇場。

Ⓠ 你心目中理想的網上演出形式是怎樣的？

任何形式都沒有所謂，最好就是可以收費，但是香港的

靈宵藝館直播室網上直播。

觀眾不懂得使用網上的「打賞」功能⋯⋯粵劇界尚未了
解直播的規矩,而網絡是玩「顏值」的,所以一定要將
自己的外表包裝得很好。我最近接受了很多訪問,我希
望每次訪問的狀態都不會太差,怕影響觀眾對粵劇的印
象。所以我覺得不能隨意直播,一定要配備專業器材才
進行直播。

Ⓠ **你認為政府除了派錢之外,還可以怎樣幫助粵劇
從業員?**

就是我剛才提到的銷售平台,你有沒有看過台灣的「雲
門劇場」?他們每個月都會在劇場做戲,可能是一些
新秀演員演出,之後每個星期都會實時播放演出。我也
有想過這種運作模式,就是限時在網上播放一些錄播影

片，然後觀眾可以用比較便宜的價錢看戲。我有想過拍
攝一些演前講座、演唱會或者是一些網上互動形式小劇
場。當然現場演出都是重要的，但是我們可以嘗試將周
邊的產品商業化。

Ⓠ **還有甚麼開拓新觀眾的方法？**

互聯網是一個很重要的途徑！或者是跨界合作，例如粵
劇演員與明星的跨界，但是粵劇演員很容易會讓明星蓋
過風頭。另外，我覺得小劇場都是一個可行的方法，小
劇場是年輕人的活動，所以可以通過小劇場與年輕人溝
通，讓他們接觸粵劇。

謝曉瑩認為互聯網是一個開拓新觀眾的重
要途徑。

Q 按你以往的經驗，有沒有因為上述活動而吸引到新的觀眾？

我想應該有的。新觀眾的年齡層並不是太年輕，大多數是四十至五十歲，但是他們的消費力是最高的，也是最有機會會突然喜歡上粵劇。我覺得目前最主要吸引新觀眾的方法就是粵劇演員的外型，但是粵劇藝術並不只是講求外型，更要講求工夫，所以我希望可以有多點年輕演員加入粵劇界，然後嘗試向這方面發展。

Q 你有沒有想過自己在台上可以演出至幾多歲？

我可以決定到自己的藝術巔峰，但是疫情耽誤了我兩年，我希望我的藝術巔峰是在四十歲，希望可以六十歲繼續在台上演出。

Q 最後，你有甚麼建議或忠告想與較年輕的演員分享？

你一定要很喜歡粵劇行業才會堅持！這個世界沒有甚麼事是天生的，演員需要有自律性，即使條件有多差，但是如果努力，刻苦耐勞可以克服自身條件！

（本節圖片均由受訪者提供）

黎耀威

訪問日期：2022 年 2 月 26 日

受訪者簡介

畢業於香港城市大學中文系，名伶文千歲及音樂名家潘細倫入室弟子。曾任粵劇發展諮詢委員會委員，現任香港八和會館理事。曾跟隨文禮鳳、韓燕明習藝，並於香港各大粵劇團演出。黎耀威在 2010 年曾奪得由香港八和會館與香港電台第五台合辦「粵劇青年演員飛躍進步獎金獎（生角）」，在 2011 年榮獲香港藝術發展局頒發「藝術新秀獎（戲曲界別）」，並於同年創立「吾識大戲」，以新鮮形象推廣粵劇。近年從事粵劇寫作，作品包括《瀛台泣血》、《山海危城》、《八千里路雲和月》等，亦有將莎士比亞名著《仲夏夜之夢》及《哈姆雷特》分別改編成《一夢南柯》及《王子復仇記》。2017 年為第四十五屆香港藝術節編寫粵劇《漢武東方》以及同年「中國戲曲節」撰寫《奪王記》。2016 年與西九文化區合作，創作「小劇場粵劇《霸王別姬》」，並於亞洲多地巡迴演出，更藉此奪得「北京 2017 年度最佳小劇場戲曲」。2019 年憑《文廣探谷》奪得「北京新文藝團體優秀戲劇展演（最佳演員）」。

Q 多謝你接受訪問，你是小生，你的班身是多少年？

2006 年開始到現在。

Q 在首四波疫情中，你的收入大概減少了多少？

2020 年的時候，全年我只做了三十天戲，而在疫情之前，我一年會演百多場戲，所以大概損失了四分之三的演出。2021 年就算恢復正常的時候，神功戲依然被取消了，所以 2021 年就損失了接近三分之一的演出。至於今年，我也不知道會封館到甚麼時候，假設 4 月可以重開劇場，亦損失了四個月的時間。

Q 你如何解決沒有收入的問題？

一方面有政府的援助，還有就是業界的籌款演出，例如一桌兩椅；另一方面就是依賴積蓄。

Q 你有沒有找臨時工？

沒有，因為我需要協助處理業界的援助，所以沒有時間做臨時工。因為當時停館，而我是八和理事，所以要處理「抗疫小組」的行政工作。而且需要籌備八和頻道，每天都要開會。至於一桌兩椅，也有很多行政工作，所以沒有空閒時間為自己的生計着想。我們都不知道甚麼時候可以重開場館，所以就沒有找其他工作。

Ｑ　接下來的第五波疫情，你有甚麼打算？

主要都是寫劇本。

Ｑ　所以你的生計可以靠積蓄維持？

對，我的積蓄還可以維持生活。

Ｑ　在疫情期間有沒有做一些活動提升自己的粵劇水平？

我在網上看多了不同的戲曲，或是觀看自己以往的演出。這樣可以保持自己的舞台感！因為每次觀看演出的時候，都會想像自己會如何處理這場戲。我亦有在家練功，但是因為空間有限，不能進行太大範圍的練習，只希望可以保持自己的體能。另外，我多看了書，無論是前輩的自傳，還是與編劇相關的書，也包括很多古曲和舊劇本。不過疫情期間通常都是在寫劇本，因為反正這些劇本將來都會上演。

Ｑ　你在疫情的時候完成了多少套劇本？

應該有四至五個。

Ｑ　在接下來的第五波疫情，你有甚麼安排？

我希望可以完成四套劇本。

Q 這四套劇本已經有基礎，所以你不需要重新編寫？

對！

Q 你對於政府的資助有甚麼意見？

我是滿意的，尤其是在第一波疫情時，粵劇界得到的資助比較多。當然在這些環境下，有多少援助都不會足夠。但是在發放速度上，我是滿意的，尤其是在第三、四波疫情時的發放速度，派錢的流程更加流暢。

Q 你有沒有參與網上粵劇演出？

我有參與過幾次錄播拍攝，對我而言，只是照常做戲，但是不習慣沒有現場氛圍。例如喜劇，台下會有笑聲，甚至是正劇，就算觀眾沒有發聲，我們都會感受到觀眾的情緒。但是，錄播就少了劇場感，對我而言，劇場感會影響我的表演節奏。

Q 經過這幾波疫情，你有沒有感受到業界的人才流失？

慶幸沒有太多人才流失，在第一、二波疫情之後，業界就開始復甦，但是之後又有幾次封館。幸好當時粵劇界舉辦了一些活動，例如八和頻道、一桌兩椅的籌款活動，而大家在第四波疫情的時候都有了經驗，大家都有了預算。所以在 2021 年的時候，粵劇界大致恢復正常，

除了沒有神功戲。在政府的資助中，其中有一筆兩萬元的資助是給予劇團去援助演員的，所以，儘管入座率依然是 75%，但是大部分班主都沒有因入不敷出就放棄演出，所以 2021 年算是粵劇界復甦的一年。

但是，2022 年第五波疫情就有別於以往，因為它封館時間很長，所以我們很難預計損失。我亦有聽聞有些同業開始找其他臨時工作。現在還有疫苗通行證，我們留意到有些老人家不打疫苗而未能到劇場看演出，這樣觀眾的流失又會造成怎樣的損失？人才流失方面，我並不擔心，我反而擔心觀眾流失！

🅠 **你在過去十多年，有沒有試過遇到很大的挫折讓你有轉行的想法？**

沒有！因為我的表演生涯沒有遇到甚麼大風浪，我覺得這個很視乎個人心態。當你覺得所有事都困難，所有事都會變得困難。相反，如果不把挫折困難視為一回事，這樣困難就自然會消失。

🅠 **你對於新秀演員有甚麼建議或忠告？**

小時候，有很多前輩都反對我入行！我當時就覺得奇怪，不過他們之所以說這番話，都是基於他們的際遇。但是我持不同想法，我覺得如果是喜歡做戲，就入行吧！很多事情要經歷過才知道困難，只要經歷過，然後認為自己可以捱得過，而你依然喜歡粵劇，我相信你將來會是一位好的藝術家！而且現在時勢不一樣，可以

算是無憂無慮。對我而言，選擇自己喜歡的事物，身處這個時代，我們並沒有太多選擇，生活已經很困難，為甚麼還不選擇自己喜歡的事物？如果你成功了，我恭喜你！但是失敗了，我也恭喜你，最起碼你更加了解自己！

（本節圖片均由受訪者提供）

林穎施

訪問日期：2022 年 2 月 28 日

受訪者簡介

獲全免獎學金畢業於香港演藝學院中國戲曲課程，師從粵劇名家鄭培英及倪惠英。自香港演藝青年粵劇團 2011 年創團起即擔綱正印花旦至 2018 年，並擔任學院應用學習課程以及全球首個全網上粵劇課程主講導師。

2004 至 2007 年，獲全國群星獎、「全國明日之星」稱號、省港澳四洲杯粵曲大賽冠軍、廣東省曲協杯金獎、南方電視台「敢拼才會贏」歌影視大賽冠軍等多個獎項，後榮獲獎學金到北京中國戲曲學院深造。

林氏曾擔演《帝女花》、《牡丹亭》、《馴悍記》、《白蛇傳》等多套大型古裝粵劇，並於 2018 及 2019 年擔任香港藝術節《百花亭贈劍》女主角，2006 至 2019 年間曾於各地多次舉辦大型演出及個人專場，深受美國、英國、加拿大、澳洲、新加坡、台灣、香港、澳門及大灣區等地海內外觀眾歡迎。林氏熱心公益活動及跨界演出，曾灌錄多張唱片，現為穎施藝術中心主席。

Q 你是如何渡過頭四波疫情的？

2018 年我創辦了「穎施藝術中心」，而中心在疫情期間主辦了網上及實體表演，很幸運地在疫情期間仍可以演出。當然我們亦有一些演出因疫情而取消，但是我比較正面，因為在第一波疫情時，雖然我留家抗疫，但是在家中也會增值自己！我修讀了英語的網上課程，還有一個清華大學的課程，並創作了幾首粵曲，分別是《武漢多珍重》和《愛在疫境中》，今次第五波疫情我就再創作了兩首粵曲《正念唱響》及《香港齊加油》。在疫情期間，我希望可以以粵藝之聲帶給社會正能量。

Q 你修讀的課程與粵劇有沒有關係？

有，我覺得任何學習是不會浪費的，因為在疫情前忙碌工作中，並沒有很多時間增值自己，而我本身很想提升自己的英語水平。疫情對於我的最大影響之一就是，本來我能代表香港到英國的皇家音樂學院演出，是藝術節邀請我參加的，如果當時沒有疫情，我已經到了英國參加表演，我需要用英文與外國記者溝通，推廣粵劇。所以我覺得如果能提升英語水平，大家（外國人士）就可以更好地了解中國文化。至於清華大學的課程，是關於藝術管理的，這也與我的粵劇發展之路息息相關。

Q 在封館停演期間，你還做了甚麼疫情前沒有時間做的事情？

我看了很多不同種類的藝術表演,看了很多類型的書本,而且 Liza 姐(汪明荃)和家英哥(羅家英)都非常好,他們提供場地及讓我們免費學習書法及古腔排場。書法是中華文化的傳統,學了書法,也會增長粵劇的藝術修養,因為書法和粵劇都是一脈相承。另外,我又做了靜觀練習,靜觀對於自身的修養和磁場都有益處。主要都是疫情前不會有時間發展的興趣,我覺得這些開闊了自己的視野。

Q 在頭四波疫情期間,停演了接近一年的時間。在沒有收入的情況下,你如何維持自己的生計?

幸好有防疫基金,雖然這對比以往的演出收入只是杯水車薪。2020 年是我最多演出的一年,但是全都取消了!損失當然比較慘重。但是人總要抱有希望,所以生計方面,自己都會用積蓄應付。而且我參加了八和頻道的拍攝,還有其他跨界拍攝項目找我,例如一些節目會找我做主持及拍廣告,另外嘗試創作了文創品牌「施茶」,這些都開拓了我的眼界和範疇。

Q 在第五波疫情時,政府宣佈會在 4 月 20 日重開場館,但是演出排練都需要時間,可能 6、7 月才會有演出。你在接下來的幾個月有甚麼安排?

在 5 月我有一台三天五場的戲,不知道能不能如常上演。但是仍要印海報,按計劃售票,其實充滿很多未知之數!

Q 在過去四波疫情，你對於政府對業界的政策或支援有沒有意見？

大家都知道健康最重要，所以最重要是防疫工作要做得好，大眾才可安心到劇場看戲。對於從業員而言，政府的防疫基金是有幫助的，但除了派錢之外，我覺得政府可以關注粵劇界的心聲，或者為業界人士提供心理支援。

Q 疫情期間八和作為業界與政府的橋樑，你對於八和有甚麼意見？

我覺得八和是做得很好的！因為八和主席有為我們發聲！為我們爭取資助！正如剛才所說，如果資助金額可以多點就更加理想。但是其他行業都面臨相同的逆境，所以要視乎資源的分配。除了派錢，八和也有給我們很多實際的援助和支持！

Q 你有沒有參與過網上直播和錄播？

講到網上直播和錄播，很高興多年前有機會成為粵劇界第一批接觸的從業員，當年酷狗直播訪問了倪惠英師父，當時我就在這場直播中擔任「非遺大師課」開幕禮主持人，這場直播有十六萬人次觀看！引起社會廣泛報道。在第一波疫情早期，我和我的古箏學生辦了一場母親節公益直播，但是因為我在那個時段要修讀英語和清華課程，所以沒有太多時間去安排直播。但是到了第五波疫情時，我也希望花更多時間處理直播和錄播。另外，我也有接受邀請參加這些網上活動，如果是有意義

的事情，我就會積極參加。

Q 經過這兩年的疫情，有沒有影響你對於從事粵劇工作的堅持？

沒有！

Q 以你接觸的範圍，你有沒有感受到年輕演員、下欄演員和樂師等崗位的人才流失？

確實有人才流失，但是大家都知道我們是有演出才有收入，所以為了維持生活開支，他們都需要找其他工作幫補生計。我當然希望他們不會直接離開粵劇界，因為粵劇需要不同的人才。在幾波疫情間，即使他們中途轉行，但是一旦重開場館，相信他們也會回來，所以我暫時認為香港粵劇界不需要太擔心人才流失的問題。但是，當疫情持續時間太長，而他們另一份工作比起粵劇工作更加穩定，後果就難以估計。

Q 最後，你有甚麼忠告或建議想向年輕演員分享？

我認為如果有志成為粵劇演員的年輕一輩，他們要甘於清貧！因為作為粵劇從業員的收入比不上明星，而且訓練艱苦，又不一定能成名，付出和收入不成正比。但是，如果有心傳承這個文化，就要甘於清貧。在這幾波疫情中，就可以充分地體驗到，如果他們非常熱愛這種藝術，就會堅持！

（本節圖片均由受訪者提供）

龍貫天

訪問日期：2021 年 11 月 21 日

受訪者簡介

資深粵劇演員，曾跟隨劉洵、朱毅剛、劉永全、任大勳等習藝，建立多個劇團演出粵劇，創作了不少新編劇目，灌錄名曲多首，亦曾參與舞台劇及電視劇等不同媒體的演出。2012 年任油麻地戲院場地伙伴計劃（粵劇新秀演出系列）藝術總監至今；2013 年獲民政事務局頒發嘉許狀，現為八和會館第一副主席，中國傳統表演藝術小組主席、西九戲曲中心委員，廣東省劇協第十一屆委員。曾經擔任粵劇發展基金委員、藝術發展局戲曲組主席、康文署觀眾拓展社區小組委員。2016 年獲香港特別行政區政府頒發 MH 榮譽勳章，2021 年榮獲香港藝術發展局頒發「藝術家年獎」，不斷為藝術作出貢獻。

Q 多謝你接受訪問，你的班身是多少年？

四十二年。

Q 你幾歲開始成為全職粵劇演員？

十九至二十歲。當時不是全職，我還有其他工作，因為當時想看看自己是否能成為全職粵劇演員。

Q 回想頭兩波疫情，對於你的工作和收入有甚麼影響？

當然有很大影響！因為很多演出一早已經安排好，而大家都沒有經歷過這些事情，所以大家都不知道原來封館的影響這樣大！但是沒有辦法，這並不只是粵劇界面對的問題，而是整個世界都面對的相同問題。所以當有經驗之後，政府從疫情初期到現在，他們都有改進。總括而言，突然封館對於整個行業帶來很大的影響。

Q 你如何應付這個情況？

我在疫情初期就已經放下工作，然後為業界發聲！因為政府在年初三凌晨開完會後，就決定在年初五封館。其實年初四就開始有很多演出，所以不出所料，當封館之後，很多同行都受到影響。於是，在年初五的時候，所有八和理事一起開會。當時我就已經着手工作，做政策的時候就需要思考自己有甚麼問題，之後需要向政府反映，讓他們知道我們的難處，才能讓援助計劃發展得更加好。

Ⓠ **訪：你能不能具體講述最難忘的爭取經驗？**

作為粵劇演員，我們必須要為粵劇界付出，我最大的工作就是在八和會館組織了一個委員會，為業界爭取福利。政府撥了一千五百萬元予粵劇界渡過難關。但是我沒有想過，封館並不是兩個月的事情，而是一整年的事情。我們都會看到，政府的政策和行動速度都比去年好得多。我們並不能說政府的政策正確與否，反而，我們需要同心協力，香港目前的情況能夠變好，都是因為大家的努力和合作！

Ⓠ **你認為政府除了資助業界外，還可以做甚麼幫助業界？**

他們除了資助我們，又建立了一個頻道讓我們處理，利用網上平台，將粵劇傳承，對於這項工作，整個業界都非常合作。

Ⓠ **你認為粵劇界人才流失的情況如何？是否主要集中在下欄演員？**

有很多新秀沒有演出，但又要維持生計；也有很多行當，例如衣箱或其他後台人員等，他們都需要養家，所以他們暫時找了兼職工作。當有演出的時候，他們就會返回粵劇界。但是，如果停演太久，他們的兼職工作又有穩定收入，他們就未必會回流。從業員經歷了這段困難的時光，他們最終都是希望繼續在這行發展的。

Q 疫情期間，你有沒有參與籌款義演？

有！這件事情都是講求大家合作，當整個世界都停頓的時候，很感謝新光戲院提供場地讓我們演出，我們希望可以藉此帶動整個粵劇的發展！所以，我們在 6 月底的時候，剛好政府宣佈封館前夕，我們就完成了這次兄弟班的演出。當大家有收入的時候，就平分收入，希望讓粵劇從業員好過一點。

Q 在疫情期間有網上直播演出，你認為觀眾是否接受這類型的演出？

網上錄播，例如八和頻道，我們是通過網上進行教育。但演出方面始終都是現場比較好，而且，網上演出並沒有收入來源。在疫情期間，場館封閉，但是康文署依然讓我們進劇院演出，這些是好事。粵劇依賴門票收入生存，因此我們不能一直都以網上演出形式表演。香港的情況與內地不同，內地是有中央政府支持的。所以我認為網上演出可以應用在其他表演藝術，但難以應用在粵劇上，因為網上演出並沒有門票收入。

Q 政府最近推動將 Art Tech 應用在表演藝術上，對此你有沒有看法？

這些都可以增加舞台的觀感，但最重要的是演員的狀態。Art Tech 只是讓粵劇表演更加精彩，但是沒有 Art Tech 都不是問題！如果要投放大量資源去發展 Art Tech，我認為並不可行！所以，Art Tech 是可以應用在

粵劇的，但是需要視乎劇團的財政狀況。

Ⓠ **在疫情期間，你忙於八和的行政工作，另一方面，你如何渡過疫情時的空餘時間？**

其實我沒有太多空餘時間，因為我主力幫助粵劇從業員，但也有研究如何將新元素加入粵劇，讓粵劇進步，吸引更多觀眾觀看。

Ⓠ **你對於香港粵劇的未來發展有甚麼展望？**

我們一直有做傳承工作，而年輕演員也為行業帶來了活力，所以我希望可以將我的經驗分享給他們，將粵劇傳承。與此同時，年輕演員也需要學習新事物，然後將新元素帶到粵劇，吸引年輕觀眾。除了演員的增長外，觀眾的增長對於粵劇傳承亦同樣重要！將來大灣區就是粵劇的新發展方向，香港粵劇如何借鑒內地粵劇，或香港粵劇又有甚麼元素可以供內地參考？我認為我們需要與內地合作，新舊思想也要融合，這樣才能有利整個粵劇行業的發展。

Ⓠ **作為一位有四十多年經驗的老倌，你有沒有甚麼方法可以進一步昇華自己的粵劇造詣？**

我會看很多不同的戲和觀看電影，會探討為甚麼某些情節會讓人感動，並吸收這些經驗，投放在粵劇上。我以前看了很多粵語長片，並將所學到的活用在粵劇上。我們可以將很多新穎的事物融入粵劇，但是我們更應該

學習如何將自己的人生閱歷應用在粵劇。年輕人需要有
獨立思考。即使他傳承到我的經驗，但是他們都需要經
過消化，從而發展出屬於自己的經驗，這是我目前想做
的事。

Q 目前，粵劇觀眾的增長率低於演員的增長率，你
認為應該如何處理這個問題？

其實每個年代都有他們的問題，而且每個年代都有屬於
自己的觀眾。我們唯有通過提升表演水平，吸引更多觀
眾。拓展觀眾很重要，所以很多粵劇從業員都會進入學
校教授粵劇，讓學生了解粵劇，並且不會嫌棄粵劇。就
好像日本一樣，從小就讓孩子認識能劇是日本的國粹。
我們也要將粵劇帶到學校，從小培養孩子對粵劇的喜
愛。老倌除了要帶領新人外，我們都需要開拓觀眾。

Q 你對於年輕演員有甚麼寄語？

我留意到過往很多新秀演員都沒有資源做自己想做的事
情，而「油麻地新秀計劃」就提供了很多機會，讓我看
到有很多年輕演員不斷進步，並成為舞台上獨當一面的
演員。在戲曲當中，演員不能只跟從以往前輩的表演方
式，但在創新中又不可以過份離開粵劇的框架。最重要
就是在粵劇界這個名利圈當中，不要迷失自己成為俗套
的人。演員需要有熱愛粵劇之心，而並非以粵劇作為達
到名成利就的橋樑。我希望他們學懂尊師重道，待人接
物要有良好的態度。粵劇是很辛苦的工作，但我希望他

們可以有毅力地繼續做下去。我們這些老倌會有離開的一天，但是在離開之前，我們都希望可以幫助這班年輕人成長，並將粵劇交給他們繼續傳承！

Q 最後，你有沒有其他補充？

長遠而言，我們需要與內地的劇團合作！而且，我們亦需要政府的支持，希望粵劇可以繼續傳承下去。

（本節圖片均由受訪者提供）

鄧美玲

訪問日期：2021 年 10 月 27 日

受訪者簡介

生長於粵劇世家，自幼受家中長輩梁漢威、梁少芯、文千歲薰陶，矢志投身粵劇。少時，受訓於香港八和粵劇學院與漢風粵劇研究院，獲多位粵劇名宿悉心教導。其後亦曾追隨陳永玲、胡芝風、梁谷音、王芝泉、劉秀榮和邢金沙等京崑著名表演藝術家學藝。

唱功方面，獲多位名師指導繼有：王粵生、朱慶祥、劉永全、吳聿光及著名子喉唱家陳慧玲等等。2016年，有幸蒙資深粵劇表演藝術家陳笑風收為入室弟子。2006 年起，鄧美玲開始致力製作新劇，先後演出：《還魂記夢》、《劍膽琴心巾幗情》、《翰墨丹青繫赤繩》、《李清照》、《新編倩女幽魂》、《孔子之周遊列國》、《玉簪記》及《花中君子》等新編粵劇，並從 2014 年起持續每年舉辦共九次個人演唱會，皆好評如潮。此外，她亦灌錄不少新唱片，包括：與新劍

郎合唱之《春娥勸夫》、《唐婉傷別》、《漱玉情緣之盟心‧幽夢》；與林家寶合唱之《焚樓護扇》和《琴操闖禪關》；與煒唐合唱之《穿金寶扇之雪夜追蹤、冰釋前嫌》；近年推出與文千歲合唱之《綵樓配之別窰、回窰》、《巧訂翰墨緣》、《琵琶記之南浦惜別》及與梁玉嶸合唱之《李仙傳之贈襦盟心、雪地重逢、繡襦刺目》。影碟則包括：與白慶賢合演之《雪夜祭梅妃》、《倩女離魂》，以及與阮兆輝合演之《孔子之周遊列國》主題曲等。

鄧美玲扮相俏麗、聲線甜美、唱腔優雅，以最貼切之歌藝與演藝，活現古典女性之美態與神韻。戲路廣闊、投入角色，演出場次極多，並因而榮獲 2016 年香港電台主辦的「戲曲天地梨園之最」的「演出場次最多正印花旦獎」，可謂實至名歸。

戲曲表演以外，她亦參演話劇及主持電台節目，堪稱花旦中之多面手。多年來，她從不間斷於省港澳登台，還經常應邀遠赴東南亞與美加等地演出，深受世界各地廣大粵劇愛好者歡迎、愛戴。

Q 你怎樣渡過疫情期間封館的日子 ？

我處理了自己平時沒有時間處理的事務，例如整理倉庫及以前的資料，主要是整理，在整理的期間也會重溫。因為不能出外練功，所以只好在家複習以往的功課。

Q 疫情期間封館，對你有甚麼影響？

香港粵劇從沒有經歷過這麼大的影響，就算以前沙士，都只是停演幾個月……而我的生活還算過得去，本來我有很多事情都希望可以在這段休息的時間處理，例如整理服裝或設計新服裝，但是到了第三、四個月，就沒有這個心情和動力去處理了。而且我在劇團有演出，所以需要處理取消演出後的退票問題。退票不只是我們劇團負責，我們還需要等待政府康文署的安排，但是因為他們在休息中，所以很多事情都很被動。疫情期間一定沒有收入，但是支出卻有很多，例如寫字樓和倉庫都要交租金！

這段日子不好過，影響程度很大！尤其是神功戲，我比較幸運，疫情初期，我演了三台神功戲，歸因於我們曾經針對神功戲，與不同的政府部門聯絡。但是，當政府批准我們演出神功戲的時候，一些主會卻不敢舉辦，因為他們的經費都是依賴籌款，或是從外國回來支持神功戲的觀眾，因疫情關係令主會失去了這些資源。

我們很擔心這會導致日後神功戲沒落！神功戲主要的目的是為求國泰民安、風調雨順，但是當他們發現這幾

年縱使沒有神功戲，都沒有甚麼大事發生，他們就沒有
動力去做。最大的影響是，神功戲的演出在香港粵劇界
佔有很大比重，不論是工作量、培訓和收入來源都很
重要。

Q　所以疫情初期的頭幾個月，你主要是調節自己的
　　狀態，並做一些你平時不會做的事。但是到第三
　　波疫情，大概是 2020 年 7 月的時候，這段期間你
　　如何調節自己的壓力和不安？

首波疫情很無奈地渡過，到後來政府說可以重開劇場，
在這段期間我們正在預備一些製作，但是我們會考慮究
竟繼續排戲迎接演出，還是取消演出？對我和其他劇團
而言，我們選擇繼續排練和宣傳，直至政府宣佈取消公
演，我們才會暫停排練。

Q　那麼一般是可以如期上演還是被迫取消？

主要是取消，例如我的個人演出《花中君子》就被迫取
消了三次！粵劇界除了職業演員之外，還有一部分是曲
藝界的同行，他們都受疫情影響，沒有心情唱粵曲。

Q　第四波疫情之後，劇場都重開了。就這幾個月你
　　的觀察所得，業界人手和觀眾流失的實際情況是
　　怎樣呢？

粵劇演員也陸續回來，但是我覺得轉業的從業員給業
界一個警惕！我已經演了一段時間，已經有了基礎，

所以短時間停演還可以支撐日常生計。但是對於三、四線的演員、樂師或其他同業而言,真的沒有演出就沒有收入,他們可能會考慮,再過一、兩年,他們年齡漸長,或有些有家庭負擔的從業員,粵劇行業如因不可控的情況而停演,對於他們而言就會造成很大的影響!所以這個疫情對於我們都是一個警惕,因為疫情前很多同業都抱着一個心態:「今天不做這台戲,明天都會有其他戲可演!」其實,很多從業員的積蓄不足夠應付日常生計,還有一些年輕的演員,他們除了做戲,就沒有接觸過其他行業,他們能不能適應這個社會的發展?所以我認為,疫情對於一些新入行的演員有正面的影響,他們要明白好好裝備自己的重要性。另外,除了粵劇界之外,也要學習如何融入社會、關注社會,最重要的是需要自我增值。

Q 你認為疫情期間業界有沒有更加團結起來?

粵劇界在疫情期間有些籌款活動,其實也發揮了團結的力量!這些籌款活動很多都是網上演出,擴大了觀眾層面,不論是本地觀眾或是海外觀眾,或是平時沒有留意粵劇的觀眾,這是網上籌款演出的優點,當然籌款的目的也很重要,大家都發揮了互相幫助的精神!

Q 你認為觀眾能否接受網上粵劇演出?

有些觀眾可以接受,但是網上演出並不能代替舞台演

出，這只不過是過渡安排。不過網上演出推廣範圍真的很廣泛，可以吸引來自海外的觀眾，或是一些不曾接觸過粵劇的觀眾。

Ⓠ 你認為疫情過後，這種網上演出能否繼續？

網上的轉播演出並不是很多，而且不是很多演出者都願意參演網上演出。但除了網上演出外，我也接受過很多網上訪問，這些都挺有趣，雖然有時會略嫌太多，當中的內容過於重複。

Ⓠ 你有沒有留意同業在疫情時開辦的網上平台？

都有留意，因為我有接受過他們的訪問。有些平台經過一、兩次網上訪問之後，可能發現自己沒有時間處理，或是發現反應欠佳，所以沒有繼續更新。最近的「戲曲徐緣」網上平台，我覺得比較不錯。

Ⓠ 因為有深入訪談？

是不是深入訪談我覺得都是其次，主要是因為當中的技術比較好，例如燈光、收音和剪輯都很好，而且我知道他們的器材很齊全。如果有人邀約我做訪問，我會首先了解一下對方的短片製作風格，即使對方的風格是嘻嘻哈哈，我都希望通過訪問可以給觀眾帶來一些資訊。

Q 最後，整體而言，你認為疫情帶給粵劇界最大的影響是甚麼？

我覺得大家更加懂得珍惜！因為大家發現原來客觀環境會導致我們沒有演出和影響生計，所以明白很多東西都是得來不易，大家的態度都變好了。

（本節圖片均由受訪者提供）

杜韋秀明

訪問日期：2021 年 10 月 16 日

受訪者簡介

杜韋秀明女士乃香港粵劇著名班政家，於 1997 年成立「龍飛制作有限公司」，開始投入粵劇製作工作，積極推廣中國傳統舞台藝術。每年製作超過五十場的粵劇表演，包括康文署贊助節目及香港藝術節等，具有豐富的行政及管理經驗。班政逾二十五年，先後成立了「龍嘉鳳劇團」、「龍騰燕劇團」、「龍飛劇團」、「永光明劇團」、「龍嘉詠劇團」、「詠雛昇劇團」、「旭日昇劇團」、「驕陽粵劇團」及「金龍鳳劇團」等。除粵劇之外，更於 2003 年製作大型舞台劇《寒江釣雪》，連演二十場。2006 年創辦「香港粵劇專業進修院社」，為在職粵劇演員提供培訓課程，並安排學員演出。同年獲委任為粵劇發展諮詢委員會委員，同時亦為粵劇雜誌撰寫專欄。2008 年獲委任為「香港青苗粵劇團」的董事局主席，為粵劇界培養了多個精英人才，包括宋洪波、藍天佑、黎耀威、鄭雅琪、王潔清、林子青等。2009 年獲選為「香港粵劇商會」主席，2012 年成立「香港梨園舞台有限公司」，成為元朗劇院三年的場地伙伴，除製作具有專業水準的舞台演出外，每年更舉辦大堂折子戲、粵劇嘉年華、粵劇工作坊、講座及示範表演等。2016 年獲委任為香港演藝學院「演藝青年粵劇團」的義務團長。2017 年成立「生輝粵劇研究中心有限公司」，成為屯門大會堂三年的場地伙伴。現任香港八和會館理事。

Q 多謝你接受訪問，你的工作崗位是班主，請問你甚麼時候成為班主？

自 1997 年開始，接近二十五年，我是職業劇團的班主。

Q 作為一位班主，新冠肺炎疫情帶給你們或粵劇界甚麼影響？

我估計疫情對於各行各業的衝擊都很大，表演行業當然是首當其衝，所有演出場地關閉，對業界是前所未有的衝擊！就算以往經濟不景氣，我們最多只是減少演出場次，從未試過全面停頓！儘管粵劇界的班主都不是靠粵劇演出維生，疫情對於班主經濟上的影響不大，因為沒有疫情前，班主都不會靠演出而賺錢，但是，疫情卻影響到班主的心態，例如在停館的時候，我們公司都有幾位同事情緒低落，不是因為經濟因素，而是覺得沒有動力工作。

說到影響，記得閉館六個月之後，政府宣佈重開場館，但是不到一個月，又突然宣佈閉館。結果業界蒙受更大的損失，因為大家都已經排戲預備演出。過了三個月，場館又重開，但是當時的票房卻很慘淡，因為只可以開放五成座位。有些班主決定不做，因為即使可以繼續表演，依然會虧蝕。於是很多班主在這段期間都不開班做戲，神功戲也取消，所以粵劇從業員的收入銳減。到今年（2021 年）年頭，可以開放七成半座位，多了些誘因讓班主起班。

⊙ 數波反覆的疫情，有沒有給業界帶來甚麼啟發？

疫情給我們很大的啟發——積穀防饑！粵劇界亦流失了部分下欄演員，因為他們依然要生活，所以在疫情期間找到長工，之後，他們就選擇不返回粵劇界了。對於行業而言，主要的衝擊就是如果有演出，就要馬上做，因為今天不知明天事！我們不知道甚麼時候會再爆發疫情，所以當場館重開，很多劇團都補期，一晚可以有五、六個地方同時上演粵劇。但問題是——根本沒有這麼多觀眾啊！一晚上演多場粵劇，這個情況從未發生過！不過在疫情期間可以看到圈中人很守望相助，這段期間有幾個大型的義唱和籌款演出，為粵劇界的從業員提供補貼。

⊙ 你對於疫情期間粵劇界獲得的支援有甚麼看法？

民政事務局的資助，我都尚算滿意。在藝文界中，粵劇界算是第一個可以拿到資助的界別，因為粵劇界的力量比較團結，其他界別的力量比較分散。另外，因為我們有八和會館和粵劇商會，他們可以不斷與政府周旋爭取資助。

⊙ 你作為班主並沒有收入壓力，但是你的辦事處職員是否仍要支薪？其他班主會不會有財政壓力？

我覺得其他班主都沒有財政壓力，因為他們很簡單，想起班才會招募人才，所以他們應該沒有壓力。我的辦事

處是有職員,但是因為它屬於場地伙伴,所以職員能繼續支取薪金。

Q 換言之,封館對於班主的影響不大,因為當他們想起班才會有支出。

對。

Q 在封館期間多了一些網上粵劇,你認為觀眾能否接受這種形式?

我們覺得是兩難。如果我們有網上粵劇,我們當然可以支付薪酬給從業員,但是,這不是長期的方法。因為觀眾並不喜歡在網上看粵劇,尤其是看粵劇的觀眾都比較年長,他們並不擅於使用電子器材。站在班主的立場,我們也不希望如此。因為做網上粵劇沒有票房收入。現在個別劇團會直播粵劇演出,這些都是宣傳的手段。我聽聞有人會「課金」,但這些都是少數。所以網上粵劇並不是一個長遠的方法!

Q 你認為疫情過後,粵劇應該要現場演出?

絕對是!

Q 所以你的方針是不參與任何網上粵劇?

網上粵劇不會參加,但如果是一些線上訪談或免費宣傳,我們會做。藝發局和康文署也有鼓勵藝團在疫情期

間舉辦這些網上活動。不論是站在班主還是演員立場，我們都不想做網上粵劇。因為現場演出中，演員和觀眾會互相影響，觀眾的即時反應都很重要。此外，我認為粵劇是傳統藝術，並不適合網上直播演出。

Q　如何解決你剛才提到的下欄演員流失問題？

唯有搶人才，真的找不到人就唯有減少人數，或是找些質素比較差的演員。

Q　受到這一年半疫情的影響，你預計業界的前景怎樣？

其實回歸之後，業界都栽培了一群年輕的演員。此外，觀眾的年齡也有稍稍年輕化的趨勢，大家都開始重視粵劇。在疫情之後，有些從業員為了生存，會開始有些新形式的創作，從而吸納更多觀眾，這些都是好事。但是粵劇始終離不開傳統，在吸納觀眾方面我們需要再下功夫。疫情帶來另一個影響就是部分年長觀眾依然不敢重回劇場看戲，所以我們再流失了一批年長的觀眾！

（本節圖片均由受訪者提供）

王潔清

訪問日期：2022 年 1 月 14 日

受訪者簡介

畢業於香港理工大學社工系，其後獲香港演藝學院粵劇深造文憑，並加入香港青苗粵劇團，先後隨梁森兒、王家玲、周莉莉、賈君祥、韓燕明、吳聿光、楊麗紅、劉艷華、高潤鴻、劉國瑛、周熾楷、黃榮嘉等老師學藝。2006 年成立青草地粵劇工作室，曾製作《宋江殺惜》、《萬世流芳張玉喬》；編劇及主演作品有《貂蟬》、《重拾太平山下》、《西域牽情》、《花旦英開學院》等。2010 年獲「粵劇青年演員飛躍進步獎（旦角）」，2011 年度獲香港藝術發展局頒發「藝術新秀獎（戲曲）」，2016 年獲香港電台戲曲天地頒發「梨園新輝獎」。2019 年獲粵劇金紫荊頒發「優秀年青演員獎」，並擔任「青草地關愛行動」發起人，除了在本港組織不同的長者服務外，自 2013 年起，帶領義工隊到四川（災區及山區）、甘肅、重慶山區及尼泊爾等探訪及進行公益服務，希望「以生命影響生命」，向有需要的災民、孤兒、長者等傳遞愛與關懷。

Q 回想大概兩年前，總共有三波疫情，前後封館大半年，當時沒有收入，你怎樣處理？

我即時找工作，感恩很快就找到社工的兼職工作。我現在仍繼續做這工作，每個月報下個月的更期，我有空的日子就會到長者家裏做服務。每位老人家的情況都不一樣，認知障礙、抑鬱症、中風、柏金遜等不同情況都有。

Q 因為你以往的學歷及經驗，所以很快就可以找到社工的工作？

對，我是社工系畢業。

Q 你還保存了社工牌？

對，一年續一次牌。

Q 所以在疫情封館期間，你算是半職做社工？

是的，半職做社工，當然不忘自己的身份是演員。疫情期間繼續自修及寫新劇本，即使疫情時不能演出，也保持練習。

Q 在停演期間，社工的收入等於你正常演出收入的百分之幾？

粵劇的收入，以每場演出計算，其實已經包括了前期工作、排練、置妝、衣箱開支及演出。可能很多人都會說：「你們就好，上台幾小時已經可以賺到這份薪酬。」

但是，背後付出的時間基本上和收入不成正比。而社工工作，真的以每小時計算，當我做完個案，之後就是自己的私人時間。而且社工是專業資格，時薪相比市面其他兼職為高，所以我真的很感恩。在過去幾波疫情，每當粵劇復工後，縱然能上班的時間較少，老闆也很體諒我，所以我可以一直繼續社工的工作。有朋友說，現在復工會很忙，不如辭去社工的工作，但我沒有辭工的條件，因為不知道之後會否又有疫情，而我未必可以遇到這樣好的工作，不論是老闆或同事，甚至是老人家，這份工作為我帶來很大的滿足感。隨着人生閱歷和經驗累積，與老人家一起經歷和面對他們的困難，都令我享受這份工作。

Q 你見到的老人家，他們知不知道你是花旦？在見面期間，你會不會為他們表演粵劇？

有個別時候會，但要視乎老人家的情況，並不是老人家就一定喜歡唱粵曲！這兩年的社工經驗，讓我終於明白《鳳閣恩仇未了情》為甚麼最受歡迎，因為它最容易明白。其中有一位婆婆，年輕時候很喜歡看大戲，但因為行動不便，她已經有二十多年沒有看大戲。我曾經指導她唱其中一段粵曲，亦把我的戲服借給她們試穿，一起玩水袖。老人家開心得眼有淚光！你會發現原來我們覺得平常的事，能為她們帶來很大的歡樂，我心中也很有滿足感。她們好像是個好學的學生！

到內地做公益服務，為
長者穿戲服拍照留念。

《花旦英開學院》劇照。

Ｑ 現在第五波疫情，你有甚麼打算？未來這個月會怎樣安排？

一半時間兼職社工工作。粵劇方面，新寫的劇本《花旦英開學院》已經到了尾聲，7 月就會演出。目前正着力作最後階段的劇本整理，以及張羅服裝和道具。既為自己儲更多正能量，亦希望開館後可為觀眾朋友、我的手足們帶來更多歡樂。我在第一波疫情的時候，就已經開始寫這個劇本，每次停工就繼續寫。有若干劇團知道演員取消了演出，就會相約排戲，雖然演出停了，但可以與同業繼續排練相聚，也能感覺與粵劇同在。

Ｑ 在頭四波疫情中，你有沒有參加過一些已排練，最終卻不能公演的戲？

很多！

Ｑ 當知道不能公演的時候，心情是怎樣的？

已經習慣了。不過大家都願意繼續運作！很多台柱的心態都很好，他們都笑說再不出來可能就不懂唱戲了！大家將排戲當成聚會，不會太介意排練很久，而不知最終能否公演。我們要自我調整心態，每一次都當是學習和體驗。例如這個星期我有幾套新劇本，計劃在 2 至 3 月上演。我不會去想這些戲到時能不能如期公演，而是在排戲時候，通過閱讀別人的劇本和製作，去分析當中的優點和缺點，讓整個排練更有意義。

Q 疫情期間到私人地方排戲的時候，你有沒有額外做防疫工作？

有！從疫情開始我一定會帶着消毒噴霧，不論到甚麼場地，我都會全身消毒，而且我會帶一對跳舞鞋，到場地之後更換，這是疫情後培養的習慣。

Q 在疫情空閒期間，你有沒有嘗試進一步提升自己的粵劇造詣？

除了恒常練習和寫劇本，多看了劇本和劇集，主要是內地劇集。時裝劇和古裝劇都對我有用，但是看古裝戲比較多。主要看演員的演技、編劇和導演，這是十分有趣的事，有助我跳出粵劇的框架。看劇集可以看到很多編劇和導演的功力。以前做班的時候，並沒有這個時間；疫情以來有空的時候，就會去看，並與朋友交流。我覺得很有幫助，我和同業都會反思可以怎樣突破自身演技，從欣賞劇集可以領會不同的演戲技巧。

Q 能不能具體講一下哪一套劇集對於你的演技有所啟示？

我覺得花旦演員很適合看《延禧攻略》，因為當中甚麼性格的女性都有，例如奸詐可以有很多層次，在《延禧攻略》會看到演員飾演不同層次的性格。演情感戲的話，《錦心似玉》也很好看，如何透過事件側面，描寫角色的有情有義。又例如《御賜小仵作》也很好看，因為故事環環相扣，導演和編劇都做得很好。我會與同行

《西域牽情》劇照。

討論，如果自己是女主角，會怎樣發揮這場戲？《周生如故》、《錦衣之下》、《天盛長歌》、《蘭陵王妃》等都很精彩。

另外，看《梅艷芳》電影，我們都很有得着，哭了六遍！我和朋友會分析為甚麼這些情節會讓我們感動？一般觀眾，不會有這麼大的感觸；但當聽到演員訴說那些說話，我作為演員，就會被觸動。從劇集和電影中，我們更具體學習到通過事件描述具體角色性格，也可以吸納當中的元素，豐富我們所寫的劇本。為甚麼話劇能令這麼多年輕人共鳴，但粵劇總是差一點？其實並不單只是粵劇曲詞複雜，而可能是我們的情懷並不是年青人那一套。當然將這些新元素應用在粵劇的時候，需要平衡，要考慮目標觀眾能否接受。

Q 還有沒有其他方法或進行一些活動去提升粵劇的技藝？

除了恒常練習，疫情之後，我會在網上看其他表演界別的舞蹈和身段，按着教材學習，覺得很有趣！例如，今次不能公演的《碧波仙子》，我將一些新元素放進去，這都是在疫情期間，在網上接觸到的新舞蹈元素，然後我就拜託中國舞老師教我。至於音樂如何配套呢？上網看完之後，我又向音樂設計師傅提出了我的建議，他會替我思考如何將我所要的編成樂曲。總括來說，在網上看了這些新元素，啟發了我在身段和音樂上的提升！

Q 最後，你有沒有補充？

疫情對於香港粵劇發展一定有影響，因為現在已經是第五波，其實都會嚇退一些班主開班，包括我自己辦的演出也是。觀眾亦然，退票的步驟很繁複，如果持續下去，又會有多少觀眾依然願意義無反顧地繼續捧場？當然資深的戲迷不會放棄，但總會流失一些觀眾，導致粵劇的演出場數逐漸減少。

（本節圖片均由受訪者提供）

余仲欣

訪問日期：2022 年 3 月 2 日

受訪者簡介

出生於溫哥華，目前在香港城市大學攻讀獸醫學。余仲欣從小開始學習音樂，並獲得鋼琴和二胡演奏級資格，曾在加拿大麥吉爾大學創辦中樂學會及中樂團，任創會會長，身兼指揮及首席二胡。余仲欣熱愛粵劇，曾連續三年獲得香港校際粵曲比賽冠軍，於 2017 年獲得「深珠港澳粵曲比賽」總冠軍，並於 2018「大灣區粵曲比賽」獲得亞軍。亦曾為香港演藝學院兼任導師。2020 年，余仲欣成立了欣林工作室（YemOpera Studio），擔任總監，通過網絡平台提供課程和表演，希望透過粵曲推廣傳統嶺南文化，吸引年輕觀眾。

Q 可否分享一下你在粵劇界的工作崗位？

主要是唱曲方面的演出和擔任導師。

Q 你會不會界定自己為粵劇從業員？

對，我在 2017 年入行，在演藝學院教授唱科，教了兩年。現在就開設了自己的工作室。在 2018 至 2019 年間開始樂師的工作。2020 年，即疫情爆發之後，就比較偏向演員的發展，例如八和新秀，或是曲藝方面的工作，演唱會和教學，這些活動會多一點。

Q 疫情對於你有甚麼影響？前四波疫情持續了兩年，封館接近一年，你在這段期間，如何處理生計問題？

要做其他工作，例如我開拓了新業務，就是錄製網上影片和演出，亦有招收一些新學生，所以在 2020 年後主要以私人教授學生為主。

Q 你從第一、二波疫情起就籌備拍攝網上影片？

對！還有開始教授學生，疫情之前都沒有想過可以私人教授學生。至於網上教學方面，會與國外的學生用 Zoom 上課。

Q 因為疫情所以導致你有這個走向？

對，疫情導致我多了網上的工作。

Q 假設一年之後回復正常，你會不會減少網上的工作，而比較專注在實體的工作上？

有可能會，不過因為錄製了一些網上演出，上載到平台，就會有累積的效果，所以我趁有時間便會多做一些錄製片段的工作。

Q 現在第五波疫情，最近留意到你與其他演員錄製一些名曲，你能不能分享你接下來的兩至三個月有甚麼安排？

我現在開設了 Patreon 的每月訂閱計劃，主要是看大家的反應，希望可以招收一些會員，而且我發覺這是不錯的宣傳平台。有很多學生都會通過這個平台與我溝通，所以，我現在正考慮會不會開辦小組的課堂。

Q 網上教學？

對。

Q 是不是主要是以唱曲為主？

對。

Q 能不能和我們分享你的網上教學的內容？

我的網上課程有幾個類別，其中一個以前曾經嘗試過，不過不是由我親自開辦，是香港粵劇學者協會舉辦的「六至八級考級試精讀班」，主要的受眾都是準備考試的學生。我也有打算主辦一個關於唱科考級試的分享

會，因為有些曲目是指定的，所以我會分享如何處理這些曲目，例如一些高級曲目沒有規定怎樣唱，或是很難找到範本聆聽，我都會錄製這些考級曲目的示範樣本。另一部分就是比較普遍的內容，主要是圍繞發聲和節拍等基本概念，主要都是這兩大方向。

Ｑ 你應該是業界首位開 Patreon 的從業員，Patreon 有基本月費，你打算放甚麼付費內容到 Patreon？甚麼內容就只會放在免費的網上平台？

有些放在 YouTube 頻道的影片會涉及版權問題，例如一首歌中間有兩分鐘會撞了另外一首曲的版權，但是實際上並不是同一首曲。處理這些事情主要有幾種做法：與 YouTube 商議，將侵權的段落靜音，或者換另一首曲。我現在的做法是將侵權的段落靜音。如果觀眾加入 Patreon，就可以聆聽完整版。另外，Patreon 是沒有廣告的版本。我們的製作當然比不上一些大唱片公司的製作，主要都是依賴好友，而且喜歡聽粵劇的觀眾。我儘量希望 Patreon 和 YouTube 的內容一致，我希望 YouTube 的觀眾也能看到新的作品，但是可能背後有若干限制。

Ｑ 所以基本上兩個平台的內容都是同步，但是因為 YouTube 有些限制，所以你就使用 Patreon 這個平台上傳完整版的影片。

對，而且我有新的想法，因為有學生希望我唱一些曲目，可能有觀眾也會喜歡我翻唱的曲目，所以可能之後

會向這方面發展，主要都是看觀眾的反應如何。網上有Karaoke 版本的曲目，如果使用這些 Karaoke 版本的音樂，我的前期預備工作和後期剪接工作可以減省不少。我之前很反對這種形式，特別是舊曲，感覺很形式化，但是新曲不一樣，因為新曲的概念與舊曲有所不同。

Ⓠ 學生的年齡層主要是哪些？

大部分是退休和接近退休的人士，他們的時間比較充裕，所以他們想進修增值自己。子喉比較多，平喉都有一至兩位學生。有些學生是偶然上課，但有些學生則經常報名上課，可能每個星期都有唱曲娛樂。也有小學生，他們可能是為了參加校際比賽或是考級試，所以他們主要上課練習發聲的技巧。

Ⓠ 在頭四波疫情，政府透過八和發放現金資助，你有沒有受惠？

有，基本上我是以演員的身份去拿資助。在八和計劃當中我不是樂師身份，但是在外面的戲班我就有以樂師的身份參加演出。因為藝發局一開始有一個資助計劃，大概是七千多元，我們要填報名表申報有哪些演出因疫情而取消，而因為當時是農曆新年（演出很多），所以一定會超過上限。至於八和的資助，因為拿了七千元，其他的補助金都是自動發放，所以我也忘記了拿了多少次補助金。

Q 對於疫情間的資助你有甚麼意見？

其實政府對粵劇界比較好，我覺得可以接受。

Q 你是不是八和會員？

是的。

Q 剛才提到覺得政府對粵劇界不錯，你認為是不是因為粵劇界有八和這個中介機構為從業員發聲，所以才有這樣的待遇？

對！我覺得在政府政策方面，八和的影響力挺大！

Q 疫情期間你有沒有參與過粵劇的直播或錄播演出？

千珊有一個演出，是在她的工作室錄製，沒有觀眾，是空無一人的感覺，我負責唱曲，與演員做戲的感覺有所不同。

Q 以你作為一個演出者去觀看其他從業員的網上直播或錄播，你有甚麼感覺或意見？

我覺得收音和器材運用很重要！就算演員做得很好，但是如果只有一個鏡頭，或是收音有問題，效果便不太理想了，這些因素都非常重要。這個部分是另一個專業，例如剪片和顏色調控，包括有沒有字幕或畫面上的控制，都需要學習和找專業人士協助。

Q 你的 YouTube 或 Patreon 上的影片實際上是怎樣處理的？

是自己學習，然後花很多時間處理。之前有一位同事協助製作，我現在製作影片封面都是借用他的模板設計，不過很多時候都要花幾個小時製作。不論設計或聲音，我都花費了很多時間，我目前用四個麥克風，所以後期製作要用四段音頻進行剪輯，例如要把不同的音頻拉高拉低，這都需要花時間仔細處理。

Q 如果之後能收支平衡，你會將製作工作外判嗎？

絕對會，其實現在都有這個想法，因為我的身份除了是粵劇演員，現在還是全職的學生，未來的工作和學業只

會愈來愈繁重。我現正修讀獸醫，最近準備實習，所以
之後會投放更多時間在學業方面。

Q **你之後會不會做獸醫？**

可能以粵劇為主，獸醫為副，反之亦然。因為唱曲和網
上教學，在任何時間任何地方都可以進行，這是網上平
台的好處。以我的影片為例，可能都有兩至三萬的觀看
數，這個數字是遠超於一場現場演出的觀眾數量！接觸
的群眾會多很多，而且比較容易接觸到年輕的觀眾。
我自己都有在這方面發展，例如運用大學的人際關係等
等，讓年輕人了解一下，可能發送一條網址，這個行為
比起邀請他們到現場觀看演出更加容易。所以我會繼續
發展網上平台。

Ⓠ **你修讀獸醫和疫情有沒有關係？**

絕對有！疫情之前因為社會運動已經取消了好幾場演出，應該有一至兩台演出，那個時候就開始有這個念頭。唱粵曲可以是長遠的事業，而我本身修讀解剖和細胞生物學，偏向喜歡生物和理科，所以萌生了去修讀一個比較可以偏向我這方面興趣的學位的念頭。

Ⓠ **你有甚麼忠告想跟年青人或後輩分享？**

要自律地提升自己的藝術水平！這是我在疫情期間的最大體會。疫情期間，未必有演出推動演員學習唱曲或練習基本功，但是網上資源卻多了很多，我們可以學到不同的曲目，而且有很多前輩的示範錄像，最重要是要不停進修，當等到演出的機會，就可以展現自己！

（本節圖片來源：受訪者、YemOpera Studio 網頁 [1]、
千珊粵劇工作坊 facebook 網頁 [2]）

1 https://yemoperastudio.com/%E6%AD%B7%E5%B9%B4%E6%BC%94
 %E5%87%BA

2 https://www.facebook.com/permalink.php?id=2107533202804545&
 story_fbid=3255040244720496&paipv=0&eav=AfZB7wHmEexKp4dvRTxy5
 nADjefHRF3gGZ9Lako5iY36wrmabuU-9uUnHXnk0gD8aMk&_rdr

阮兆輝

阮兆輝為資深粵劇表演藝術家，七歲從藝，拜名伶麥炳榮為師，更精研廣東說唱之南音，是少數可以跨行當演出的戲曲藝人。阮氏致力粵劇教育及傳承，經常在各大學及中學演講及參予學術研討會和講座。

阮氏歷年獲獎無數，成就斐然，先後榮獲「香港藝術家年獎」、「BH 榮譽獎章」、「藝術成就獎」、「傑出藝術貢獻獎」，2014 年獲香港特別行政區政府頒發「銅紫荊星章」。

阮氏現為香港中文大學音樂系客座副教授、一桌兩椅慈善基金有限公司藝術總監、香港作曲家及作詞家協會會員、中國戲劇家協會會員、中國文學藝術界聯合會會員、中國民間藝術家協會會員、香港康樂及文化事務署博物館專家顧問（粵劇）、香港教育大學粵劇傳承研究中心顧問、「粵曲考級試（演唱）」首席考官，以及香港青苗粵劇團藝術總監。

著作方面，阮氏曾親自撰寫《阮兆輝棄學學戲弟子不為為子弟》、《生生不息薪火傳——粵劇生行基礎知識》及《此生無悔此生》。

譚穎倫

受訪者簡介

兩歲開始接觸粵劇；三歲起加入香港兒童少年粵劇團，師承張寶華、呂洪廣、鄭詠梅、伍卓忠、傅月華、王家玲等老師學習基本功及古老排場；並隨林錦堂老師學習唱科，主工生角。自少便投入職業戲班演出，2010 年加入八和粵劇學院青少年粵劇培訓班，並參與慶鳳鳴劇團、任白慈善基金、粵劇戲台及吾識大戲的演出，為 2013 年度「藝術新秀獎（戲曲）」得主。

這些年主力在星馬一帶演出神功戲，深得當地戲迷愛戴，2019 年更參與西九戲曲中心開幕劇目，由任白基金製作的《再世紅梅記》，飾演賈瑩中，現為西九戲曲中心茶館劇場駐場演員。

受疫情影響下的香港粵劇 [1]

講座：文物講座系列 **2021** — 神功粵劇在香港的發展 [2]
主辦單位：香港公共圖書館及衞奕信勳爵文物信託合辦

講座第二部分：受疫情影響下的神功粵劇發展狀況
嘉賓受訪者：阮兆輝教授、譚穎倫先生

主持：鍾明恩教授

日期：2021 年 3 月 21 日

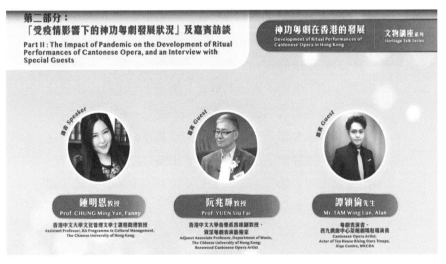

圖片來源：香港粵劇學者協會網頁

1　本文為經整理後的討論內容。

2　講座的完整版本：https://www.youtube.com/watch?v=iPkGOcPMo2c

❚ 鍾明恩教授：

大家好，我是鍾明恩。今天非常榮幸有機會和粵劇名伶
阮兆輝教授（輝哥）以及青年演員譚穎倫先生（阿倫）
來進行對談的環節，一起了解疫情對於神功戲和粵劇的
影響以及他們的心聲。

不如我首先問問輝哥，輝哥，其實您從藝多年，面對這
次帶給粵劇界的史無前例的衝擊，您現在的心情如何？

❚ 阮兆輝教授：

不用我多説，全世界都知道在這個疫情底下，我們受到
很大的衝擊，粵劇界從未試過，我聽過一些前輩説，從
前就算有戰爭的時候，粵劇演出都沒停演過，最多是這
裏投炸彈，他們便搬去其他地方演出，但是這次是整個
香港停頓了無數個日子。我有些恐懼感，就是説，到底
甚麼時候才會看到曙光？曙光何時真正來臨？我們現在
有時都會説我們見到曙光，少了很多疫症，但是大家都
知道第一波、第二波、第三波又來第四波，我們到底還
有幾波？這些事情沒人知道！尤其是，每每一受到一些
影響，説停就停，大家都知道我們經歷很多次了。我亦
試過去戲院的途中，被突然通知當天的演出要取消。我
也試過由於大家堅持演出，改成錄影，不開放給觀眾入
場，這些都是史無前例的事情！那我的恐懼是甚麼呢？
我害怕大家冷了下來，在練功、心態和熱誠上的減退，
不只是行家，觀眾的熱情都會減退，這個是我們覺得比
較擔憂的。

鍾明恩教授：

我非常理解輝哥您的恐懼和擔憂，那另外想請教輝哥，其實疫情至今對於神功戲演出的影響也非常大，輝哥您認為疫情由 2020 年至今對於神功戲最大的影響是甚麼？對於業界的應對方面您又怎麼評價呢？

阮兆輝教授：

其實香港以前都受過不少衝擊，有些事件令戲院幾乎停頓，但是神功戲在我印象之中從未停過，就是沙士期間都沒停過，只不過是戲院減少演出。但是這次連神功戲都受到影響，因為政府未批准土地出來，我們需要那塊地來搭棚，當地的鄉事委員會也好，宮廟委員會也好，都申請不到地方，申請不到地方代表不能搭棚，不能搭棚就代表不能演出。以疫情期間來說，曾經有四台神功戲成功演出，過往我們每年有超過四十台的演出，但現在只有四台神功戲演出，其中衛生措施也做得非常好，例如量體溫、增設洗手液、距離限制等都做得非常好，也沒有發生過事情，但是後來還是不能進行，令我們不知道怎麼辦才好。現在各方面都在斡旋中，看看有沒有方法可以讓神功戲再度興起。神功戲的停演不只是影響我們的收入這麼簡單，每個城鄉都受到很大的影響，我們做神功戲的時候看到粵劇在凝聚城鄉，其實那個文化才是最重要的，這不只是做一套戲這麼簡單，而是就算海外的人也會回來參與的盛事，令溫馨的鄉情延續才是最重要的。

鍾明恩教授：

明白，因為我也留意到，其實業界於神功戲的防疫措施是做得非常好的；另一方面，神功戲也是一個培育青年演員的好機會。輝哥，其實這次的疫情會不會影響到粵劇的傳承？

阮兆輝教授：

一定有影響的！不過現在以大時勢來講比較短暫，因為只是一年之間的事。但如果一路延續下去，那個災害不只是年輕演員，我們年紀大了，一旦停下，慢慢地很多事情就會不習慣，雖然我們已經做了幾十年。其實，我們要求甚麼呢？我們要求演員常常在台上，那個才是演員。如果常常在家就不是演員，而我們現在就被迫坐在家裏。

鍾明恩教授：

實踐很重要。

阮兆輝教授：

是啊！這個是習慣，上了台後為何有些年輕演員會怯場，因為他不習慣上台，不習慣面對觀眾，這個才是最重要的。我希望能陸續盡快恢復神功戲的演出，其實神功戲的防疫措施如果做好一點，當然我不是專家，應該是沒有問題的，我們做了四台戲，其實一點意外都沒有發生過。

鍾明恩教授：

非常同意輝哥所講的。的確疫情期間令到年輕演員少了
很多寶貴的實踐機會。提到年輕演員，不如我問一下阿
倫，作為年輕演員，我想這次疫情對於您都帶來很大的
衝擊，可不可以與我們分享一下疫情至今對您的演出造
成多大的影響？另一方面，當沒有演出的時候您怎安排
時間？

譚穎倫先生：

其實，在去年，我記得我的演出，年初一、二、三開鑼
鼓，年初四休息，然後在年初五再起鑼鼓，繼續演出，
我在年初三做完日場之後，晚上就收到消息，大家在群
組中寫有可能封館，我心想：「到底封還是不封呢？封
館是封多久呢？直至另行通知，那完蛋了！」新年那些
白天在學校做的演出，陸續由年初一開始取消，之後逐
一取消後就開始害怕了，一開始我想政府公佈取消一兩
個禮拜應該可以了吧！怎料後面仍是繼續封館，之後我
有一些出國的演出，像是去新加坡、馬來西亞一帶，我
記得新加坡的演出在出發前兩三個禮拜通知被取消，那
段時間我覺得很灰心。

以我自己來說，我不否認有一些年輕演員沒有意識到事
情的嚴重性，只是當作休息，但其實我覺得開始休息
就糟糕了。總之政府說封館的那一刻，我就知道出大事
了！那段時間準備了很多東西，政府說封這台，我就看

下一台劇目，預先準備好下一台劇，下一台又説封，那我就再準備下一台……

我算是很幸運了，在那四台神功戲中，我演出了其中一台就是「長洲北帝誕」。長洲鄉事委員會本身打算做長洲西灣和搶包山，其實都計劃要做的了，到了第四晚剛好政府發佈四人限聚令，但「北帝」是做五晚的！第四晚演出，在後台等待的時候，我收到消息説不知道明天可不可以上場，因為新聞説已經發佈四人限聚令了。第一晚開始演出的時候，以為沒事，我看見現場已經做好所有防疫措施，量體溫和消毒之類都完備，怎知道第二晚開鑼之前，已經有人來通知説，要將凳子收起來，我就意識到這次完蛋了，不知道會不會在演出的時候突然中止這場戲？聽到規定幾點之前要結束，我便加快節奏，每日演戲每日害怕，害怕到最後一天晚上不能演出！

當時班主還沒回來，我又是當晚的文武生，所以決定權在我手上，當時的鄉事委員會主席便考慮晚上做不做，説道有可能無法演出，我説：「不行，不能不做！」我承認當下我很大膽，甚麼都沒想，總之我心想一定要演完那齣戲，所以我就問菩薩要不要做，做到最後一晚説不做，鄉村之後發生甚麼事，誰來負責呢？如果是害怕危險的話，不要設觀眾入場，只做給神明看就好了，有菩薩看就好了。於是最後一天就設了圍欄，台上的棚面都要搬到台下，因為限聚的關係，於是當晚就驚險地過去了。

鍾明恩教授：

我能感受到阿倫您的心情一次次由期待變成失望，那麼在疫情期間無法演出的時候，您如何安排時間？

譚穎倫先生：

在疫情期間，我知道之後還有戲棚的演出，所以會準備下一台戲，例如北帝誕過後的戲全部都停止演出，戲院也不知道何時重開，我就在想既然是這樣，那過了四、五個月之後我去馬來西亞做戲應該沒問題吧？這次馬來西亞是做十八天的，既然是這樣，我就先找要演出的曲目，看一下哪些還不熟悉，開始去準備曲目、找資料、做功課等，在等待的過程中，一台台戲接連取消……這段時間雖然停止演出，但對於我來說多了時間來思考，例如一套戲如何去做，或者重新看之前做戲的光碟和前輩的光碟，自己去進修，或者去上唱腔班，去排練場地練習，不讓自己停下來！因為之前試過停了很短的時間後，突然之間宣佈開館，對我來說很不習慣。

鍾明恩教授：

非常好！可以聽到阿倫在疫情期間很努力，好好裝備自己。想問輝哥，對於年輕演員，輝哥作為一位我們很尊重的前輩，有沒有一些寄語或者建議給年輕演員？

阮兆輝教授：

始終一句話：不要讓它停！心中的熱情最重要，不要覺得沒希望了，很慘了，因為這會打擊你的心，你就不行了！我也有這樣的情形，為何呢？因為我年紀大了，自己要維持自身的活動量，我不敢說練功，練功那兩個字要看怎麼練法，但我們都要開始運動。另外再重新站上舞台的時候，其實我也很緊張，因為太久沒上舞台，但沒有辦法，我希望我們所有行家不要管甚麼職位，年輕演員也好，資深演員也好，音樂師傅也好，甚麼都好，總之不要讓自己停止活動！老實說，香港有很多地方可以活動，就算家裏沒有空間，出去公園也好，哪裏都好，怎麼樣都要活動一下，千萬不要讓它停下來，一停下來自己就會愈來愈懶，這樣就糟糕了！

鍾明恩教授：

非常同意輝哥所講的一席話，疫情總會有完結的一天，這段時間很重要，大家都要好好地裝備自己。今天的訪談差不多到尾聲了，想問一下兩位，凡事都有兩面，雖然這次的疫情我們失去了很多，但另一方面會不會有新的領悟、收穫或啟示帶給我們？

譚穎倫先生：

這次我們的演出全部停頓，作為年輕演員，情況是艱難的，輝哥見證我從小開始演戲，我也看着輝哥這些前

輩們做戲，再看到一群新入行的演員，我就覺得可以給他們很大的反思，機會不是輕易得到的，要很珍惜香港的舞台！因為有很多新入行的演員，會覺得粵劇不夠演員，只要我願意去演就一定有機會，拿着曲目看完後就去演，這樣怎麼會做得好呢？這次疫情的關係，令到大家不能演出，亦令他們知道想做戲是如此艱難的。我時常覺得香港做不到就出國做，出國做一天也好，但是疫情下一切變得不可行，所以得了一個體悟，就是要珍惜演出的機會！

鍾明恩教授：

非常同意。那麼，輝哥您認為這次疫情帶給我們粵劇界甚麼啟示？

阮兆輝教授：

也是靜下來，靜下來反思！因為我覺得疫情之前，我們這群人太忙了，太忙之下，就會無法分析到底應該怎麼做，這個其實是很重要的事，所以我和一些朋友說，你要好好坐下來，想一想你應該做甚麼？要裝備自己，繼續保持活動。想一想你的演出應該走甚麼路？再往前想要做甚麼樣的演員？我常問人，你想做甚麼樣的演員？你想達到甚麼目的？有甚麼抱負？不靜下來的話，我想很多人都會得過且過，「做一日和尚敲一日鐘」，如果是這樣的話，只會拖慢了藝術的進步。倘若可以靜下來

再思考，看一下周遭的環境，這本來是很好的機會，但是，這次的靜，靜得比較恐怖！

▌鍾明恩教授：

是的，非常同意輝哥所説。這次疫情，的確是一個很好的機會，讓我們靜下來，去思考一下我們的未來。無論如何，我希望疫情可以盡快過去，我相信疫情過去之後，粵劇界一定能重新興旺地發展，我們寶貴的粵劇文化也必能一直傳承下去！

再次感謝阮兆輝教授和譚穎倫先生！

（本節受訪者圖片均由受訪者提供，本頁合照由作者提供）

第四部分

總結

疫情的考驗、長遠影響及啟示

　　本書成於 2022 年 12 月底，香港特區政府剛宣佈將與中國內地正式通關、取消疫苗通行證及進一步取消防疫措施，[1]社會的運作、民生及粵劇演出逐漸回復正常，新冠肺炎疫情蔓延接近三年，相信是時候總結一下，疫情帶給粵劇界甚麼啟示？有沒有一些較深遠的影響，甚或影響行業生態？「後疫情時代」（post-pandemic era）粵劇的前景將會怎樣？未來傳承粵劇的路應怎樣走？承接本書的其他章節，當中透過參考壓力調適行為論（transactional theory of stress and coping）的框架、危機管理（crisis management）及職業衝

1　香港特別行政區政府（2022），「新聞公報：應對疫情指導及協調組記者會開場發言」，https://www.info.gov.hk/gia/general/202212/28/P2022122800680.htm#:~:text=%E7%AC%AC%E4%BA%8C%EF%BC%8C%E5%8F%96%E6%B6%88%E3%80%8C%E7%96%AB%E8%8B%97%E9%80%9A%E8%A1%8C%E8%AD%89,%E4%BA%94%E5%A4%A9%E7%9A%84%E5%81%A5%E5%BA%B7%E5%BB%BA%E8%AD%B0%E3%80%82

擊（career shock）的文獻，[2] 分析有關是次疫情帶給從業員的壓力源頭（antecedents），以及從業員面對疫情的應對過程（processes），本總結章會探討疫情帶來的一些長遠影響（long-term impacts）或後果（outcomes）。

　　過去數載風雨飄搖，着實帶給業界不少啟示，甚至或影響將來的行業生態。本章探討並歸納疫情對粵劇界的一些長遠影響或啟示，包括：（一）粵劇的數位轉型（digital transformation in Cantonese opera）；（二）神功戲的傳統模式轉移（paradigm shift in ritualistic tradition）；（三）粵劇前景的重新評估（re-evaluation of the prospects of Cantonese opera）[3]。

‖ 粵劇的數位轉型 ‖

疫情過後，應否繼續網上演出粵劇？

　　本書第六章探討疫情期間網絡及科技在粵劇中的應用，

2　Lazarus, R. S., & Folkman (1984). Coping and adaptation. In R. S. Lazarus, S. Folkman, & W. D. Gentry(Ed.), *Handbook of Behavioural Medicine* (pp. 282-325). New York: Guilford Press.

3　Chung, F. M. Y. (2022). Safeguarding traditional theatre amid trauma: career shock among cultural heritage professionals in Cantonese opera. *International Journal of Heritage Studies*, *28*(10), 1091-1106.

表演場地在防疫政策下數度關閉，迫使業界在疫情期間廣泛地運用網絡，作為表演及傳播粵劇的平台。踏入「後疫情」時代，粵劇界疫後是否應繼續採用網絡作為表演粵劇的媒介？當中又有甚麼考量呢？誠然，以網絡作為表演粵劇的平台，無論在藝術展示，或觀眾拓展的層面，都有其優勝之處。一些從業員表示，疫後會繼續採用網絡，作為傳播粵劇的其中一個重要媒介：

- 網上展示粵劇，作為一個推廣的平台，並沒有壞處。坦白說，要一些年輕觀眾花費幾百塊去觀賞他們不熟悉的表演藝術，相信大部分都不會選擇粵劇。因此，如果網上有免費的資源讓他們接觸，作為吸引年輕觀眾踏出第一步，我覺得其實是很不錯的。

- 雖然鏡頭只能拍攝到舞台的局部，但是，觀眾在看現場演出的時候，其實亦未必可以完全看到台上演員的眼神和手勢！攝影機的好處是可以放大演員的眼神和手勢，這是網上直播和錄播的優點。

然而，本研究的大部分參與者（包括班主及演員）表示，疫情過後，不會選擇以網上模式展示粵劇演出，或「可免則免」，認為應盡量鼓勵觀眾到現場觀賞粵劇：

- 疫情過後不會錄播，除非有些戲我將來不會再做，那麼

就有機會攝錄下來，當作是一個存檔或紀念。

▪ 我認為不論是網上直播演出，或預錄演出都很難做，因為預錄需要花費很多時間，而且需要時間琢磨如何可以拍攝得最理想。通常都是拍了很多次，仍然覺得不夠完美，所以很多時候，都需要不斷補拍。另一方面，其實直播演出的壓力更大，因為現場演出和網上直播演出是兩回事，而且面對現場觀眾演戲，和對着鏡頭演戲感覺也是大不相同。因此，我認為網上演出對粵劇來說，並不可行。

限時播放

有年輕演員建議如果將粵劇上載網上播放，可仿效其他地區的做法及參考他們的經驗，例如，台灣限時播放的做法：

▪ 台灣有一個「酷雲劇場」，他們專門把久遠的演出片段上載到 YouTube 播放，但是只會播放一個星期，觀眾必須要把握時間觀看。播放完，他們就會把影片下架。我認為這做法很好，因為這些錄製片段都是有現場觀眾的，我個人認為觀眾也是粵劇演出的靈魂。

只上載演出的節錄

另外，有一些演員表示，將來疫情過後，會考慮上載演

出的節錄，認為這是表演藝術將來的新趨勢，但並不傾向上載全劇：

- 我認為選段錄播在疫情之後是可行的，而且，相信這種形式會漸漸成為一種趨勢。當然，我們不能忘記傳統和程式。其實，這些網上資源都是給觀眾新的視覺享受和體驗。我認為只要不影響到傳統，這些都是好事！

藝術科技在粵劇演出的應用

藝術科技（Art Tech）是香港政府近年積極拓展的項目之一，在全球一體化的大氣候下，亦是近年全球文化藝術界的關注焦點，香港的表演藝術界別當然亦不例外。2020 年，「藝術科技」這個名稱或概念在行政長官施政報告中首次出現，報告指出：

- 隨着科技發展，藝術與創新科技的融合已成為藝術發展的新趨勢，加上疫情期間，科技應用使我們可以足不出戶也能享受多種不同形式的視覺和表演藝術。科技應用擴闊了藝術的創作空間，為藝術和創意產業帶來新機遇。憑藉香港藝術家勇於嘗試、大膽創新的精神，我相信只要政府積極推動和支持，藝術科技（Art Tech）在

香港大有可為。[4]

　　行政長官 2020 年施政報告推出以後，藝術與科技的相互關連受到前所未見的高度重視，特區政府亦希望透過推動兩者的結合，以增強香港的文化軟實力（cultural soft power）。近年，香港不少表演藝術團體，紛紛嘗試把新科技融入到作品中，粵劇界亦不例外。當中表表者包括香港西九文化區的《開心穿越》，當中透過人工智能的運用，機械人首次踏上粵劇台板，除了粵劇的恒常觀眾外，亦吸引了不少年輕觀眾入場欣賞。另外，近年亦有粵劇團體嘗試將投影新科技與傳統粵劇結合，例如，鳳翔鴻劇團的《木蘭傳說》和揚鳴粵劇團的《子期與伯牙》便運用了投影技術，分別展示了 3D 立體投影及 3D 全息懸浮投影的技術，展開了粵劇運用投影科技的探索、討論或新方向。

　　再者，這場疫症亦進一步令業界思考藝術科技在粵劇演出上的應用，而且，不少從業員更趁着疫情的空檔，積極鑽研科技應用在粵劇藝術中的各種可能性，藉此探究藝術科技能否為粵劇傳承帶來一些啟示或可能的影響（implications）。

　　本研究顯示，雖然藝術科技有一定的成本，亦需要很多後台及幕後的支援，但是，絕大部分從業員對於藝術科技

4　見香港特別行政區政府（2020），「行政長官 2020 年施政報告」，https://www.policyaddress.gov.hk/2020/chi/p77.html

抱着十分正面及開放的態度。以下記錄了一些相關的訪談
內容：

粵劇界從未停止接納新事物

- 我們的前輩，例如任白[5]，或者更早期一點的，他們亦有
 將當時最先進的科技放上舞台試驗。我認為粵劇從未停
 止過接納新的事物，最後的效果我們或許不能預計，但
 是，起碼我們都會盡力嘗試。

- 香港特區政府正在推廣將科技應用在藝術上，我覺得未
 嘗不可，也是一個好方向，不過，能不能配合得好，需
 要時間去實踐及發展。有關藝術科技，其實內地已經開
 始了很長時間，只是對於香港而言是新嘗試。

- 對於政府推動將 Art Tech 融入表演藝術，我認為，加
 入新的元素絕對是好事，因為可以吸引新的觀眾。

- 我想到一個 Art Tech 方面，我們可以參考的例子，內
 地有些演出，劇情中他們需與一些精神信仰溝通，於是

5　香港粵劇名家任劍輝和白雪仙。

他們便使用投影，呈現相關的影像，最後，果然成功地增添了不少神秘感，並且更有助推進劇情！

藝術科技在粵劇應用上的挑戰

Art Tech 應用在粵劇藝術，雖然能為粵劇舞台增添一些色彩，但有資深粵劇演員提醒，Art Tech 在粵劇上的應用只是錦上添花，絕對不能過於依賴科技；再者，如果需要投放大量資源去發展 Art Tech，並不切實際。所以，Art Tech 是否能應用在粵劇上，很視乎個別劇團的財政狀況。

除了台上的演員外，科技藝術的實踐亦非常倚靠其他崗位的技術及相關支援人員的參與。本研究除了訪問演員外，亦訪問了其他崗位的從業員，例如：樂師、舞台監督等。從訪談可見，藝術科技在粵劇舞台上的應用，其實亦牽涉了很多複雜性（complexities）：

擊樂師傅

- 藝術科技與樂師的配合是絕對不能忽略的，例如：如果背後動畫需要鑼鼓的配合，就要安排樂師坐在幕前，如果樂師坐在台側就比較難配合，因為這樣樂師不能看清楚螢幕，只能看到演區的演員。

武師

- 首先，為配合藝術科技的舞台效果，台上演出時的妝

容，需要化得淡一點……最重要的是，觀眾最想看的
是演員的身段！絕不能將科技當成主角，粵劇的主角始
終是台上的演員！因此，舞台的設計只是輔助演員，而
不是演員遷就舞台設計！

舞台監督

- 正常的情況下，如果我平時做「提場」，我只需要看佈
景、演員和道具。開場之前，劇本的流程基本上與音樂
師傅配合好，我給了提示，師傅就會自己看着劇本表
演。但是，如果涉及到 Art Tech，因為多了投影，便需
要額外通知音樂師傅，或者如果我未及通知音樂師傅，
他們就要自行處理，又或是負責投影的同事要懂得聽音
樂，知道甚麼時候是「介口」，需要切入投影，不然我
又要額外提醒那位負責投影的同事。我們要與投影同
事配合得很好，因為很多時候，我們對於「暗號」的理
解並不一致，所以背後的協調工作會變得複雜……所
以，很多時候如果有投影的場口，至少要有兩至三位提
場分工，這亦衍生了成本的問題！

把關的重要：如何平衡藝術科技及粵劇的傳統？

雖然本研究的參與者大多對藝術科技在粵劇上的應用持
開放及正面的態度，但大多強調必須嚴格把關（尤其是一
些資深的演員），以及保留粵劇傳統精髓的重要性，例如，
粵劇的傳統模式必須保存，不能脫離粵劇的框架，再者，科

技的展現亦不能喧賓奪主，以及包含過多的賣弄，以致本末倒置。

- 粵劇有自己的傳統模式，藝術科技只是手法，千萬不要將手法蓋過了整個格局。我個人認為，不妨去嘗試，例如將一兩個藝術科技元素應用在演出當中，又不致喧賓奪主。

- 我之前參與過一場粵劇的演出，其中一幕是講花木蘭在軍營奔跑，加入了科技元素，我覺得那一幕處理得不太好。因為 VR（virtual reality）的畫面導致整個場景過於現代化，與原著不相符！ Art Tech 是好，但是需要花費很多時間去磨合。

- 這些新科技元素我可以接納，但是，大前提是不能因科技而影響粵劇表演的傳統，不能本末倒置！我舉一個例子，其實 LED（light-emitting diode）電子屏幕並不是新穎的科技，有些人就會問為甚麼不在演出中運用 LED 螢幕？因為如果運用 LED 螢幕，就需要把舞台上的射光調暗，但是如果這樣做，就會影響觀眾觀看演員的表情，這樣就是本末倒置。

- 如果在以前就會被「叔父輩」（老前輩）斥責，因為粵劇藝術其實是看人，看技藝表達，即是四功五法。即使

粵劇加入新科技後能吸引新觀眾，但是，我覺得始終不能忘本。會不會因為新科技而影響了觀眾欣賞演員的技藝呢？如果加入新科技，又會不會影響演員技藝的發揮及展示呢？我與同輩的演員，是處於傳統和接受新科技融合之間。

- 說到舞台背景這方面，如果不使用傳統的背景，而使用電子背景，我是非常接受的，因為始終是視覺上的享受。而且，電子背景的轉變可以有很多很多的變化，其實都有利於轉換場口。不過，如果演員正在做戲的時候，突然有一個投影在他身旁出現，我就覺得沒必要！另一方面，如果是亭台樓閣或草原等不同場景，很多時候並非一些硬景或畫布能夠表達，反而電子背景可以表達這種複雜壯闊的場景。所以，我會選擇性使用，不會每樣科技都應用在粵劇舞台！

- 第一就是不能阻礙演員演出，第二就是不能破壞傳統，那便可以加入科技元素。舉例說，《再世紅梅記》中李慧娘在棺材彈出來的情境，我認為可以運用 AI（artificial intelligence）。

疫症下，神功戲的傳統模式轉移

「為神做的功德」簡稱「神功」。[6-7] 神功戲是因應神誕、節慶、廟宇開光等，由地方組織安排於臨時搭建的戲棚上演的戲曲，作為一種神功性儀式或活動，目的在酬謝神恩，同時亦為地方上的居民帶來娛樂，娛神娛人。[7] 疫情前，於 2018 至 2019 年間，全港大概有四十台的神功戲演出，但是，到了 2020 年，即疫情最嚴峻的一年，除了年初幾場神功戲能夠順利舉行，其餘大部分的神功戲都被迫取消，因此很多業界人士都說，這次疫情是香港開埠以來神功戲面臨最大的挑戰。根據本研究中粵劇界前輩所提供的口述資料，2003 年「沙士」期間，神功戲都大致可以照常舉辦，但到了 2020 年，面對冠狀病毒病的迅速蔓延，球場需要關閉，加上限聚令，所以全年的大部分神功戲都不能如期舉辦。神功戲具有重要的文化、宗教及歷史意義，[8] 傳統上，鄉村居民相信，神功戲是重要的神功性儀式或活動，停止這重要的傳

6　陳守仁 、湛黎淑貞（2018），《香港神功粵劇的浮沉》，香港：中華書局。

7　香港非物質文化遺產資料庫（2022），「粵劇神功戲」，https://www.hkichdb.gov.hk/zht/item.html?bf20c45b-b843-4dd8-861f-17f95e5dc799

8　Chan, S. Y. (2019). Cantonese opera. In S. W. Chan (Eds.), *The Routledge Encyclopedia of Traditional Chinese Culture* (pp. 169-185). London: Routledge.

戲棚外，攝於 2019 年。
（照片來源：蔡啟光先生）

戲棚外，攝於 2020 年。
（照片來源：蔡啟光先生）

統，會為鄉民帶來諸多不良的影響。然而，正如上文所述，
神功戲在疫情期間被迫長時期停演，為了保存這重要的傳統
文化，疫情期間，神功戲的展現亦作出了一些轉變，希望能
透過一些變通，竭力守護逾二百三十年的重要傳統文化。

　　疫情期間，戲棚設計方面亦有所轉變，例如，「長洲北
帝誕」在疫情以前的戲棚一般沿用比較封閉式的設計，但基
於疫情的緣故，疫情期間戲棚採用了開放式的設計，以保持
空氣流通。此外，座位方面亦大幅減少，由六百多個減至
七十個，嚴守防疫措施及保持社交距離，另外，其他防疫措
施包括不准飲食及座位之間要相距一點五米等。

　　以上圖片為疫情前和疫情期間戲棚外面貌的對比，包括
2019 年戲棚外的面貌——相對封閉式的設計，以及 2020 年
戲棚外的面貌——開放式的設計，以確保空氣流通。另外，

戲棚內，攝於 2019 年。
（照片來源：蔡啟光先生）

戲棚內，攝於 2020 年。
（照片來源：蔡啟光先生）

以上圖片可見疫情前後戲棚內的景象對比：攝於 2019 年的
是相對常規的戲棚設置；攝於 2020 年的戲棚，則可見座位
編排上的一些調整，以確保觀眾之間有足夠的社交距離。

　　事實上，「長洲北帝誕尾戲」是一個很特殊的個案，於
2020 年 3 月 28 日，我們見證了一個沒有觀眾的戲棚，個案
中的年青粵劇演員譚穎倫[9]說：

- 我演出的其中一台神功戲是「長洲北帝誕」。到了第四
 晚剛好政府發佈四人限聚令，但「北帝」是做五晚的，

9　詳情見本書第七章由鍾明恩主持的公開訪問（文物講座系列 2021 —
　　神功粵劇在香港的發展）。

長洲北帝誕尾戲，在一個「沒有觀眾的戲棚」，攝於 2020 年 3 月 28 日。
（照片來源：蔡啟光先生）

消息發佈時，班主還沒回來，我又是當晚的文武生，所
以決定權在我手上。當時的鄉事委員會主席考慮晚上
做不做，說道有可能無法演出，我說：「不行，不能不
做！」我承認當下我很大膽，甚麼都沒想，總之我心想
一定要演完那齣戲，所以我就問菩薩要不要做，做到最
後一晚說不做，鄉村之後發生甚麼事，誰來負責呢？如
果是害怕危險的話，不要設觀眾入場，只做給神明看就
好了，有菩薩看就好了。

除此之外，疫情期間，神功戲在演出形式方面也有不少
的改變，例如「蒲台島太平清醮」在戲棚的台上放置電視，
播放粵劇錄像；在「元洲仔大王爺誕」，演員直接入廟內向
神像演出例戲；「大澳侯王誕」則因應球場封閉，而租用了
西九戲曲中心演出，計劃請侯王神像到現場，不過，基於種

種因素，這個計劃最後都取消了；「屏山山廈村太平清醮」基於疫情的緣故取消了演出，最終改以廣東手托木偶粵劇來酬謝神明。

　　雖然各持份者在疫情期間排除萬難，竭力守護神功戲，然而，長時期停演無疑影響了一些人士（例如村民），對捍衛神功戲傳統的決心，一位資深粵劇班主說：

- 在過去數百年的歷史當中，村民一直深信神功戲的傳統是不能打破的，因為停辦神功戲會為村民帶來災難性的影響。然而，經歷了數載的新冠肺炎，村民開始明白到，取消神功戲對他們其實並沒有甚麼影響，因此，他們對舉辦神功戲的熱情亦冷卻了。

　　事實上，基於成本上漲及大批村民移居海外等原因，在疫情前，神功戲已面對令人十分擔憂的萎縮問題。如今，疫情帶來的影響更令神功戲的生存進一步受到嚴重的威脅，對此，不少粵劇從業員亦表示頗為擔憂。

粵劇前景的重新評估

疫後粵劇從業員如何評估個人的專業前景？

　　毋庸置疑，粵劇從業員在粵劇的未來發展及傳承上，扮

演着極為關鍵的角色。以下筆者探討從業員在經歷世紀大疫症後，如何評估個人的專業前景，以及對個人專業發展或業界前景的信心有否動搖，希望藉着這些討論及反思，對粵劇的未來發展稍作前瞻。

在疫情嚴峻的時候，一如很多其他受疫情影響的行業從業員，很多粵劇演員對於個人的事業前程充滿憂慮，感到前路茫茫，甚至擔憂粵劇行業的前景。然而，很多參與是次研究的粵劇演員，表示疫情對於他們來說，只是一場小風波，因為他們早已視粵劇為終身職業，目標是「做到老」，意志十分堅定。

視粵劇為終生事業：初心不變，意志堅定

- 如今小風波都差不多過去，我一定會繼續做下去！因為我從小到大都很喜歡粵劇，已視粵劇為終身職業！

- 暫時來說，我都會繼續堅持，我的目標是做到老！既然我已踏入了這一個行業，目前為止，我的初心都不會改變！

- 說實話，疫情確實是動搖了我的信心，但是由於我實在太喜歡做戲了，因此不會放棄！

▪ 疫情嚴峻的時候，我也有很多憂慮，擔心粵劇的前景，因為坦白說，粵劇本身一直都沒有很多觀眾，疫情之後觀眾數量會不會進一步減少？不過無論如何，粵劇始終都是自己的興趣，所以我不會輕言轉行。

擴闊粵劇專業發展的範疇，保障事業的可持續發展性

另外，亦有一些粵劇演員表示，經歷一場世紀疫症後，為確保將來的生計，以及事業的可持續發展性（sustainability），計劃疫後擴闊粵劇專業方面的發展，包括：教育、推廣、創作、翻譯劇本、觀眾拓展、藝術行政等。

▪ 經歷這場疫症後，我希望自己不只是以粵劇演員作為終身職業，反而，我希望疫情後可以從事與粵劇相關的不同工作，例如粵劇推廣或教學。另外，我很喜歡翻譯劇本，把中文劇本翻譯成英文，其他工作如觀眾拓展、藝術教育或行政工作都感興趣。

▪ 疫情期間，我多了時間參與其他粵劇演出以外的活動，參與這些活動後，影響了我的想法。我不想局限自己，只是一名粵劇演員！除了表演之外，我希望可以兼任其他工作，例如製作，其實製作一場演出，可以學習到很多藝術行政方面的事物。就算有一天，我不能演粵劇，也希望能參與藝術行政的工作。

- 我一定會以演粵劇作為我事業的主線，因為這是我最有把握的舞台，我的生命！但是，我在疫情期間作出了一些新嘗試——拍攝微電影，我很感興趣，這些疫情期間的新嘗試令我了解到，演員是需要多方面嘗試的！

體驗娛樂事業的脆弱，決意轉行

　　亦有少數的年青粵劇演員，在疫情期間體會到粵劇行業的不穩定性，因此打算將來即使疫情結束，亦會轉投其他行業發展，離開粵劇界；又或只將粵劇當為工餘興趣，以業餘性質參與。這些年青演員，以剛入戲行的從業員為主，大多有較高的學歷水平（大專或以上程度）。無可否認，他們的就業選擇也較多。

- 經此一役，我不會以粵劇表演作為我長遠發展的終生事業。我希望將來可以從事其他工作，例如學校教育。這次疫情的經歷讓我體會到，戲行是很脆弱的，一旦沒有表演場地，就沒有演出、沒有工作！作為演員，我們只是處於一個非常被動的位置，新冠肺炎的確影響了我對將來事業發展的看法。

- 新冠肺炎絕對影響了我的職業決定，我決定將來只以粵劇作為我的興趣，我會嘗試發展其他專業，例如社工。

- 有些擔心！粵劇行業沒有收入保障，我始終希望趁年青

可以多賺點錢，將來自己及家人的生活能較有保障。因此，我不會選擇以粵劇演員作為我的全職工作。

粵劇從業員怎樣看粵劇的前景？

青黃不接

縱使受到新冠肺炎疫情的重大衝擊，參與是次研究的粵劇從業員大都對粵劇的前景感到樂觀，認為粵劇憑藉深厚的歷史及藝術背景，相信未來仍然可以持續發展，對坊間一些指粵劇「快將式微」的說法並不認同。但是，一些從業員反而擔心有青黃不接（包括演員及觀眾的層面）的問題：

▪ 常常聽到有人說，粵劇快將式微，青黃不接，我最近也在研究粵劇的歷史，其實，每一個年代都有人提到粵劇觀眾年齡老化的問題。我認為，其實粵劇的觀眾年齡層就正是這個年齡層！可能，人到了某一個歲數，才懂得細味粵劇這門藝術。

▪ 從業員方面，我擔心有青黃不接的問題！因為對於小朋友或青少年人，現今有太多不同的興趣班和學習領域讓家長選擇，而粵劇需要非常刻苦的訓練，但前景並不明朗，所以，新一代最終會不會投身這行業都是一個疑問！就算很有興趣，要有多大決心才可以放棄舒適區和一份安穩的職業，去投身粵劇行業？這是一個重大問題！

難與其他表演藝術競爭

一些從業員認為，縱使粵劇的演出及呈現模式在近年已嘗試作出革新，但仍難與其他表演藝術競爭：

- 近年，我們已經從多方面嘗試改革粵劇的呈現模式，例如演出長度及舞台展示等，但可能由於觀眾實在有太多選擇，他們最終未必會選擇粵劇！

- 以課外活動而言，社區內實在有太多不同類型的課外活動讓家長及小朋友選擇。以我觀察，現今很多家長寧願讓小朋友學鋼琴，學跳舞，也不會選擇粵劇。面對這樣的情況，我們怎樣傳承粵劇文化呢？將來誰去傳承粵劇文化呢？因此，我認為粵劇的前景並不明朗。

回歸後粵劇教育漸趨普及

雖然業界有不少人關注粵劇演員青黃不接的問題，但正面一點看，或許情況並非如此悲觀，主要是回歸後，香港特區政府逐漸重視粵劇的發展，亦投放了較多資源在粵劇發展上。近年，粵劇教育在香港漸趨普及，無論是中、小學（例如校本課程或課外活動），或是專業培訓（例如香港八和會館、香港演藝學院），以教育的深度或闊度而言，亦無疑比回歸前（colonial era）更為優勝。

- 雖然這幾年因疫情的關係令粵劇界面對人才流失的問

題，但我相信，粵劇依然是向好的方面發展，因為粵劇能進入學校，很多學生有機會接觸粵劇，並喜歡上它，甚至我看見有不少大學生願意投身這個行業，不論是演員，還是音樂方面，都有新力軍的加入！

▪ 其實回歸之後，業界也栽培了一群年輕的演員，此外，觀眾的年齡亦有稍稍年輕化的趨勢，大家都開始重視粵劇。

談到粵劇未來的長遠發展，歸納粵劇從業員的想法及建議，大致包括以下三個方向：

（一）**香港必須多與大灣區合作**：大灣區是將來粵劇發展的關鍵，香港需要多與內地合作、交流，考量如何借鑒內地的粵劇，例如科技及網絡上的運用，融合各自的優勢，這樣才能有利香港，以至整個大灣區的粵劇發展；

（二）**拓展粵劇觀眾群、吸納年青觀眾**：吸納年青觀眾是粵劇可持續發展的關鍵所在，在保存傳統文化藝術精髓的大前提下，並由資深粵劇從業員監察把關，可嘗試將新元素帶到粵劇，與時並進，例如現代科技（modern technologies）在粵劇上的應用，以及需要思考粵劇在當代社會（contemporary society）的呈現模式，例如：演出長度、內容及舞台設計等，從而吸引更多年青觀眾入場觀看粵劇，最終提升觀眾的增長率；

　　（三）政府須聆聽粵劇界的聲音、掌握業界的需要：政
府需聆聽業界的聲音，了解業界的實際需要，從而在資源的
分配上，能更到位，更切合業界的發展。目前的資助制度，
亦需定時檢討，以配合社會的急速發展。資源上的支持固然
重要，但必須嚴格把關，以確保粵劇表演團體及從業員的
質素。

‖　結語　‖

　　本書透過探討 2019 冠狀病毒病對粵劇界的影響，以及
從業員的應對，勾劃了 2020 年初起，共五波疫情中，粵劇
傳承與全球公共衞生危機（public health crisis）[10] 的相互關
連，當中包括粵劇界中的職業危機（career crisis）[11]、數碼轉
型（digital transformation）及傳統模式轉移（paradigm shift
in tradition）。根據心理學學者 Lazarus 和 Folkman 在 1984
年提出的壓力調適行為理論框架，以及其他有關危機管理的
文獻及理論，並透過粵劇從業員的第一身經驗及感受，本書

10　World Health Organization (WHO) (2020). *WHO Coronavirus Disease
　　(COVID-19) Dashboard*. https://covid19.who.int/

11　Akkermans, J., Richardson, J., & Kraimer, M. L. (2020). The Covid-19
　　crisis as a career shock: Implications for careers and vocational behavior.
　　Journal of Vocational Behavior, 119, 1-5.

記錄並分析了香港粵劇界在疫下面對的一連串衝擊、挑戰及從業員的靈活應對、順應的智慧。本書亦提出了這場世紀大疫為香港粵劇界帶來的一些啟示，甚或是長遠影響。面對二十一世紀全球社會及文化環境的複雜性，以及不可預知未來是否有更大的災難性危機，甚或是病毒的進一步變種等，筆者認為如何正面應對危機，領略及學習當中的策略和智慧是極為重要的。新冠肺炎疫情的來襲，正是帶給我們整個行業，以至社會一個很好的反思機會，以及深刻的學習。

　　毫無疑問，這場世紀大疫症是香港開埠以來，粵劇界面臨最嚴峻的考驗，令整個粵劇界陷入絕境。但是，一連串的考驗亦帶給粵劇界一些新的契機，很多寶貴的啟示及長遠的影響。回顧香港粵劇發展史，正如張展鴻教授及陳守仁教授為本書賜序中提到，粵劇從業員經歷波折以至災難，並非罕見，過去數百載印證了不少前人面對危機時的智慧、機靈及異於常人的應變能力，才能一步一步地走到今天。二十世紀初期，香港的電影嚴重威脅了粵劇市場，當時不少粵劇從業員轉型參與電影的工作，許多粵劇演員因此取得空前成功，從而攀上事業上的高峰。回顧過去歷時逾三載的新冠肺炎疫情，當中粵劇界面對許多一浪接一浪的難關，然而，透過粵劇從業員及各方持份者對傳統粵劇藝術的堅持及竭力守護，在過去數年間，總算成功地跨過了這些一浪接一浪的挑戰。綜觀而言，疫情無疑令粵劇界無奈地失去了很多演期和經濟收入，但同時也帶給粵劇界一些重要的啟示，甚至是新的機遇，包括網絡平台及資訊科技上的發展及躍進，例如，網絡

平台的廣泛運用及漸趨普及、藝術科技在舞台上的應用、網上教育平台的開設（例如：香港八和會館製作的「八和頻道：粵劇網上學堂）及網上籌款活動在技術支援上漸趨成熟（例如：一桌兩椅網上籌款節目），都是很實在的見證。尤其是，這些在疫情期間發展迅速，以及愈見普及的開放式網上平台，對於未來的粵劇研究、教育和傳承，實在是極為寶貴的重要資源，若能適當地充分運用，相信必能為粵劇傳承帶來正面的長遠影響（long-term impact）。

最後，面對危機逆境，正如許多過往有關危機管理的研究及文獻所記載，逆境中的正面應對（positive coping）[12] 是危機後復原及增長（post-traumatic growth）[13] 的關鍵所在，因此，引用一些粵劇界前輩在訪談中所說，最重要的是要自強不息、毋忘初心，並且繼續與時並進。隨着疫情逐漸緩和，2019 冠狀病毒病最惡劣的時期似乎已告一段落，希望我們更懂珍惜這盛載了中華文化瑰寶的粵劇藝術，繼續竭力守護這令我們引以為榮的世界級文化遺產、傳統文化。相信風雨過後，憑藉粵劇界各持份者不懈的努力及守護粵劇文化的決心，香港的粵劇發展必定重展光芒，再創高峰。

12 Kim, M. S., & Duda, J. L. (2003). The coping process: Cognitive appraisals of stress, coping strategies, and coping effectiveness. *The sport psychologist, 17*(4), 406-425.

13 Calhoun, L. G., & Tedeschi, R. G. (Eds.). (2014). *Handbook of posttraumatic growth: Research and practice.* London: Routledge.

參考文獻／資料

中華人民共和國中央人民政府（2006），「國務院關於公佈第一批國家級非物質文化遺產名錄的通知」，http://www.gov.cn/gongbao/content/2006/content_334718.htm

田仲一成（1981），《中國製自演劇研究》，東京：東京大學東洋文化研究所。

李小良、余少華編（2020），《香港戲曲概述 2020》，香港：嶺南大學文化研究及發展中心。

香港八和會館（2021），《八和滙報》2021 年 8 月至 12 月 111 期，香港：香港八和會館。

香港八和會館（2022），《八和滙報》2022 年 1 月至 4 月 112 期，香港：香港八和會館。

香港八和會館（2023），《跨越七十：香港八和會館七十週年誌慶》。

香港非物質文化遺產資料庫（2022），「粵劇神功戲」，https://www.hkichdb.gov.hk/zht/item.html?bf20c45b-b843-4dd8-861f-17f95e5dc799

香港特別行政區政府（2009），「政府歡迎粵劇列為聯合國《人類非物質文化遺產》」，https://www.info.gov.hk/gia/general/200910/02/P200910020282.htm

香港特別行政區政府（2022），「防疫抗疫基金」，https://www.coronavirus.gov.hk/chi/anti-epidemic-fund.html

香港特別行政區政府（2022），「新聞公報：應對疫情指導及協調組記者會開場發言」，https://www.info.gov.hk/gia/general/202212/28/P2022122800680.htm#:~:text=%E7%AC%AC%E4%BA%8C%EF%BC%8C%E5%8F%96%E6%B6%88%E3%80%8C%E7%96%AB%E8%8B%97%E9%80%9A%E8%A1%8C%E8%AD%89,%E4%BA%94%E5%A4%A9%E7%9A%84%E5%81%A5%E5%BA%B7%E5%BB%BA%E8%AD%B0%E3%80%82

容世誠（1997），《戲曲人類學初探：儀式、劇場與社群》，台北：麥

田出版。

張炳良（2022），《疫變：透視新冠病毒下之危機管治》，香港：中華書局。

梁寶華編著（2020）：《香港文學大系 1950-1969：粵劇卷》，香港：商務印書館。

陳守仁（1999），《香港粵劇導論》，香港：中文大學音樂系粵劇研究計劃。

陳守仁、湛黎淑貞（2018），《香港神功粵劇的浮沉》，香港：中華書局。

陳守仁著，戴淑茵、鄭靈恩、張文珊修訂（2008），《儀式、信仰、演劇：神功粵劇在香港》（第二版），香港：香港中文大學音樂系粵劇研究計劃。

湛黎淑貞（2010），〈學校粵劇教育的現況與前瞻〉，《2009 香港戲曲年鑑》，香港：香港演藝及評論家協會。

蔡啟光（2019），《香港戲棚文化》，香港：匯智出版有限公司。

蔣書紅（2010），〈論粵劇的危機與粵劇語言藝術的創新〉，《文化遺產》（3），頁 33-38。

黎鍵著、湛黎淑貞編（2010），《香港粵劇敘論》，香港：三聯書店。

鍾明恩（2023），〈守護疫情下的粵劇傳承：香港八和會館〉，《跨越七十：香港八和會館七十週年誌慶》，香港：香港八和會館。

Akkermans, J., Richardson, J., & Kraimer, M. L. (2020). The Covid-19 crisis as a career shock: Implications for careers and vocational behavior. *Journal of vocational behavior, 119*, 1-5.

Akkermans, J., Seibert, S. E., & Mol, S. T. (2018). Tales of the unexpected: Integrating career shocks in the contemporary careers literature. *SA Journal of Industrial Psychology, 44*(1), 1-10.

Blokker, R., Akkermans, J., Tims, M., Jansen, P., & Khapova, S. (2019). Building a sustainable start: The role of career competencies, career success, and career shocks in young professionals'

employability. *Journal of Vocational Behavior, 112,* 172-184.

Chan, S. Y. (2019). Cantonese opera. In S. W. Chan (Eds.), *The Routledge Encyclopaedia of Traditional Chinese Culture* (pp. 169-185). London: Routledge.

Chung, F. M. Y. (2021). Developing Audiences Through Outreach and Education in the Major Performing Arts Institutions of Hong Kong: Towards a Conceptual Framework. *Fudan Journal of the Humanities and Social Sciences, 14*(3), 345-366.

Chung, F. M. Y. (2021). Translating culture-bound elements: A case study of traditional Chinese theatre in the socio-cultural context of Hong Kong. *Fudan Journal of the Humanities and Social Sciences, 14*(3), 393-415.

Chung, F. M. Y. (2022). *Music and Play in Early Childhood Education: Teaching Music in Hong Kong, China, and the World.* Singapore: Springer Nature.

Chung, F. M. Y. (2022). Safeguarding traditional theatre amid trauma: career shock among cultural heritage professionals in Cantonese opera. *International Journal of Heritage Studies, 28*(10), 1091-1106.

Consumer Search Hong Kong Limited (2018). Arts Participation and Consumption Survey (Final) Report. Hong Kong: Hong Kong Arts Development Council. http://www.hkadc.org.hk/media/files/research_and_report/Arts%20Participation%20and%20Consumption%20 Survey%20%E2%80%93%20Final%20Report/Arts%20Participation%20 and%20Consumption%20Survey%20-%20Final%20Report.pdf

Converse, P. D., Pathak, J., DePaul-Haddock, A. M., Gotlib, T., & Merbedone, M. (2012). Controlling your environment and yourself: Implications for career success. *Journal of Vocational Behavior, 80*(1), 148-159.

Coombs, W. T., & Laufer, D. (2018). Global crisis management-current research and future directions. *Journal of International Management, 24*(3), 199-203.

Cutcliffe, J. R., & McKenna, H. P. (2004). Expert qualitative researchers and the use of audit trails. *Journal of Advanced Nursing, 45*(2), 126-133.

Gavin, H. (2008). *Understanding Research Methods and Statistics in Psychology*. London: Sage.

Guarte, J. M., & Barrios, E. B. (2006). Estimation under purposive sampling. *Communications in Statistics-Simulation and Computation, 35*(2), 277-284.

Kvale, S., & Brinkmann, S. (2009). *Interviews: Learning the Craft of Qualitative Research Interviewing*. London: Sage.

Leung, B. W. (2021). Informal learning of Cantonese operatic singing in Hong Kong: an autoethnographic study. *Pedagogy, Culture and Society*. https://doi.org/10.1080/14681366.2021.1934090

Leung, B. W. (2015). Utopia in arts education: transmission of Cantonese opera under the oral tradition in Hong Kong. *Pedagogy, Culture & Society, 23*(1), 133-152.

Ma, H. (2022). The Missing Intangible Cultural Heritage in Shanghai Cultural and Creative Industries. *International Journal of Heritage Studies, 28* (5), 597-608. doi:10.1080/13527258.2022.2042717.

Ng, W. C. (2015). *The Rise of Cantonese Opera*. Urbana: University of Illinois Press.

Pearson, C. M., & Clair, J. A. (1998). Reframing crisis management. *Academy of management review, 23*(1), 59-76.

Ratten, V. (2021). Coronavirus (Covid-19) and entrepreneurship: cultural, lifestyle and societal changes. *Journal of entrepreneurship in emerging economies, 13*(4), 747-761.

UNESCO. (2009). Decision of the Intergovernmental Committee: 4.COM 13.27. https://ich.unesco.org/en/decisions/4.COM/13.27.

Wilson, M. E., Liddell, D. L., Hirschy, A. S., & Pasquesi, K. (2016). Professional identity, career commitment, and career entrenchment of midlevel student affairs professionals. *Journal of College Student*

Development, 57(5), 557-572. doi:10.1353/csd.2016.0059.

Wordsworth, R., & Nilakant, V. (2021). Unexpected change: Career transitions following a significant extra-organizational shock. *Journal of Vocational Behavior, 127*, 103555.

World Health Organization (WHO) (2020). WHO Coronavirus Disease (COVID-19) Dashboard. https://covid19.who.int/

鳴謝

本書得以出版，承蒙下列人士及機構的鼎力支持，特此鳴謝。

（依筆畫序）

一桌兩椅慈善基金	岑金倩女士
香港八和會館	李如茹教授
香港中文大學文學院文化管理課程	李廷霖先生
香港中文大學研究及知識轉移服務處	李函嶧女士
香港西九龍文化區戲曲中心	李沛妍女士
香港公共圖書館	李晴茵女士
香港粵劇學者協會	杜韋秀明女士
衞奕信勳爵文物信託	沈栢銓先生
千珊女士	阮兆輝教授
文華女士	周洛童女士
王侯偉先生（菊紫雲）	林子青女士
王潔清女士	林瑋婷女士
司徒翠英女士	林穎施女士
任丹楓女士	胡娜博士
何日明先生	徐蓉蓉女士
何卓盈女士	袁偉傑先生
佘嘉樂先生	袁善婷女士
余仲欣女士	高文謙先生
吳立熙先生	高潤鴻先生
吳思穎女士	康華女士
吳倩衡女士	張展鴻教授
吳國華先生	梁非同女士

梁煒康先生 劍英先生

梁寶華教授 劍麟先生

郭金儀女士 蔡宛螢女士

郭俊亨先生 蔡啟光先生

郭啟輝先生 鄧美玲女士

陳守仁教授 鄭思聰先生

陳安橋先生 黎耀威先生

陳定邦先生 龍玉聲先生

陳紀婷女士 龍貫天先生

陳禧瑜女士 潘銘基教授

麥嘉威先生 謝曉瑩女士

曾慕雪女士 鍾珍珍女士

湛黎淑貞博士 韓德光先生

紫令秋女士 韓燕明先生

馮愛群女士 藍天佑先生

黃葆輝女士 酈炳全先生

黃寶萱女士 譚雪仙女士

新劍郎先生 譚穎倫先生

翠縈女士 關凱珊女士

齊悅博士 蘇志昌先生

劉培傑先生 蘇鈺橋先生

劉惠鳴女士

香港粵劇
在新冠疫情危機中的傳承

鍾明恩 著

張展鴻、陳守仁 審校

責任編輯：郭子晴
裝幀設計：簡雋盈
排　　版：陳美連
印　　務：劉漢舉

出　　版　中華書局
　　　　　香港北角英皇道 499 號北角工業大廈 1 樓 B 室
　　　　　電話：(852) 2137 2338 傳真：(852) 2713 8202
　　　　　電子郵件：info@chunghwabook.com.hk
　　　　　網址：http://www.chunghwabook.com.hk

發　　行　香港聯合書刊物流有限公司
　　　　　香港新界荃灣德士古道 220-248 號荃灣工業中心 16 樓
　　　　　電話：(852) 2150 2100 傳真：(852) 2407 3062
　　　　　電子郵件：info@suplogistics.com.hk

印　　刷　美雅印刷製本有限公司
　　　　　香港觀塘榮業街 6 號 海濱工業大廈 4 樓 A 室

版　　次　2023 年 6 月第 1 版第 1 次印刷
　　　　　© 2023 中華書局

規　　格　16 開（220mm×150mm）

ISBN　　　978-988-8809-96-7